目錄

THE HOTEL AS GLOBAL VILLAGE

飯店好似地球村

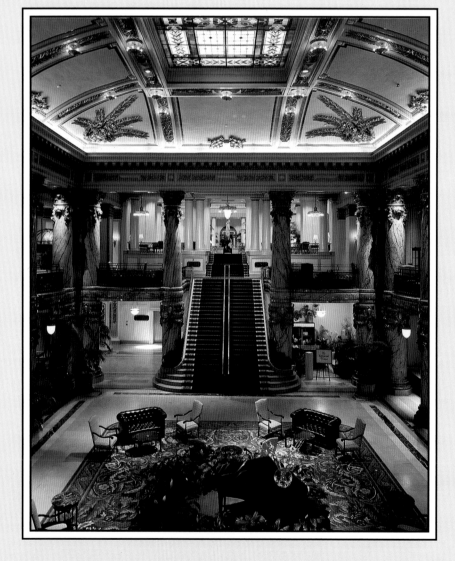

近十年來，飯店業似乎進入全球一體的時代，對一個細心的旁觀者而言（這十年大部分的時間，我均在從事有關室內設計的著作），飯店規劃人員——無論是連鎖企業、集團、特權或獨立人士——均致力於某些要素，以增加在國際飯店業裡的成功機會。這些要素中最重要的一項，可能就是設計，原因可能是愈來愈好的設計，使當代遊客的期待也愈來愈高。海邊的豪華飯店是否象徵著進步，仍有爭議，但是大體說來，兼顧生態融合當地建築風格的低樓層建築較城市風格的高樓建築更受青睞，則殊有疑問。

對整體規模的尊重是一般趨勢的特徵，在這趨勢裡，建築師與設計師均改採較不誇張，具內涵的態度，提出實而不華的實質。這並不否認豪華眩目的重要性；世界級的城市要求世界級的飯店，同理一個渡假勝地，也應類似一個國際主題公園。這點對城市中優雅、傳統的場合而言是適當的，但是，並非每一個人願意在海濱勝地晚餐時，仍紮著領帶呀！

世界上飯店的新趨勢是連結新舊，連結本地與地球村；區域與區域間、國與國之間的連接，本書展示了一些範例。創作出這些傑作的設計師與建築師正創作出一種新的飯店設計風格，維持高度的享受與便利，以吸引西方觀光客，但是亦不忽略或捨棄當地國的文化。追求西方式的享受並非意謂將飯店變為徒具包裝但缺乏當地內涵的主題公園，真正的挑戰是——書中許多飯店已面臨的挑戰——在樸實的文化環境裡提供觀光客所期待的舒適。

同樣的道理，對一個經常遊行在外的國際商人而言，在一個市區商業飯店內，他們較喜歡熟悉而不是陌生的感覺，所以設計人與規劃人就應當使用當地的工藝品織物、食物與風格，使旅客能輕易的接觸到道地的風味，這是責任，也是絕佳機會啊！

書中圖片涵蓋範圍很廣，從韓國到巴伐塔斯瓦納，從華盛頓州的科克蘭到佛羅里達州的西棕櫚灘，這些傑作顯示出全球的設計師已經對短期渡假者、經常旅行的商人、會議籌劃人員、出席人員等各類客人的需要作出回應，可謂處處有巧思，這種巧思是建築師與設計師為旅客所提供的禮物，而旅客藉著欣賞飯店內的傢俱、工藝及藝術品，亦可對其旅行的國家有更進一步的了解。除了樸實豐富的地域性之外，設計家也可以創作出佛羅里達州的威尼斯、加州的羅馬、或澳洲的希臘，使旅客在飯店的大廳、餐廳及交誼室均有賓至如歸之感，將千里外或百年前的景觀，藉著視覺創作，使古今相接，而無需透過傳真，電話或CNN報導。

另外一點是餐廳的介紹，尤其是市中心區飯店內的餐廳。餐廳除了是設計家發揮創意，探索傳統飯店室內設計外的另一領域，也使旅客從舊式的飯店內咖啡廳中解放出來。現在，強調的重點是多樣化，餐廳入口可設在四面八方；食物出口則可根據設計師從歷史、區域或國際中，或其他來源裡尋找啟發。

書中圖片也展示了現代飯店設計中的另一項重點——客房。近年來客房的設計首重旅客的舒適，競爭者著實激烈。飯店並不一定設有非吸煙樓層、私人的登記櫃台、及室內的傳真、電腦設施，但是從床舖及傢俱愈來愈好的質感、電話的方便、大理石浴室、足夠的櫥櫃、以及嵌入式的頭髮吹風器等來看，90年代的客房——如同書中圖片所示——已成了一個極舒適的地方，旅客在內盡情享受和平、寧靜及輕鬆，或有需要，工作亦無不可。

另一波飯店熱潮正在展開，我可以大膽預測，世界正出現一些新的市場；環太平洋地區的市場正在擴張，以符合市場國際化後對繁榮城市內大飯店及對當地數以千計島嶼上休閒勝地的需求；對行家而言，足跡遍滿歐洲及太平洋地區後，南美及非洲將是下一目標，其次是東歐及俄國，儘管當地困難重重，但由於當地有豐富的歷史文化可供欣賞，因此深具發展潛力。預期主要國際飯店集團將擴張至以上地區，並且仍將對美國及歐洲的飯店持續投資與改善。無論飯店開在何處，若要成功，高標準的建築與設計乃是必要的，而這些高水準的建築與設計，且讓本書帶您深入瞭解。

——賈斯汀・韓德生——

作者為華盛頓州的西雅圖市居民，為一資深的室內雜誌編輯，其自1984年起，即開始從事飯店及餐廳設計的著作工作。

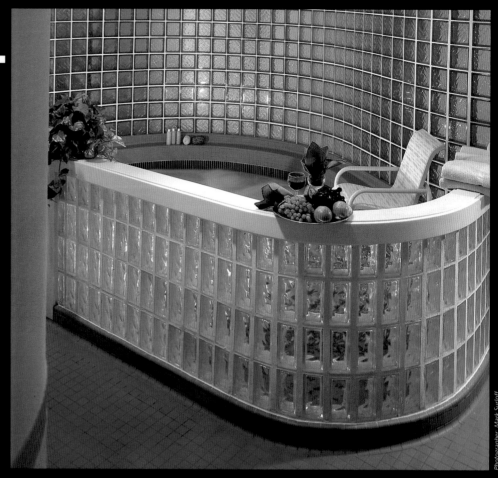

費雪島俱樂部
費雪島　佛羅里達
　　費雪島上一個老舊的停
機棚被改建成一個豪華且具
供能性的溫泉俱樂部。

Photographer: Mark Surloff

費雪島俱樂部
費雪島　佛羅里達
　　雖然內部重新裝潢而別
具趣味，但其原始外貌的歷
史性仍完全的予以保留。

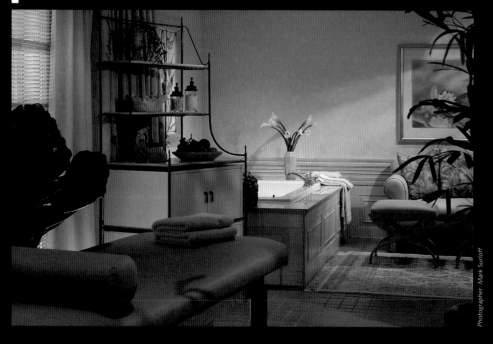

Photographer: Mark Surloff

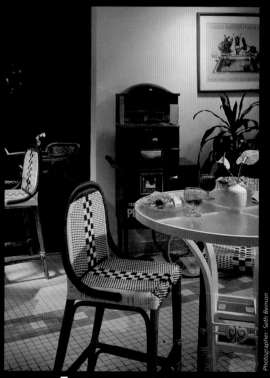

Photographer: Seth Benson

雪里頭氏巴爾港飯店
巴爾港　佛羅里達
　　飯店表現出一種令人興
奮的新觀念。

CAROLE KORN INTERIORS
卡拉孔恩室內設計公司

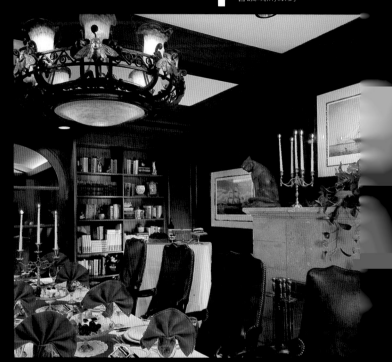

棕櫚灘機場希爾頓飯店
西棕櫚灘
　　一個綜合性的設計，使得私人餐廳亦適合用於商業會議或開派對。

　　卡拉孔恩室內設計公司二十年來已經爲觀光飯店業設計出不少得獎作品、僅僅去年一年內，該公司即因設計卓越而贏得了四十多項盛具聲名的獎項。卡拉孔恩公司已躋身美國十大室內設計公司之一，在過去五年裡，即三度贏得美國飯店旅館協會的金鑰匙獎的尊榮。卡拉孔恩公司，具50名人士，一年五千萬美元的業績，有能力與經驗確保每件作品在預算額度內準時完成。從大廳到餐館、客房到舞池，卡拉孔恩公司不斷設計出傑出作品，顧客滿意之時，收益亦擴大。

　　最近，卡拉孔恩公司完成了耗資二千二百萬美元的雪里頓氏卪爾港飯店的翻修計劃。其他的顧客尚包括希爾頓、雷蒙地及雷鉅斯翠飯店。該公司的創辦人及總裁卡拉孔恩是四位贏得〝飯店共應商大師〞稱號的室內設計家之一。

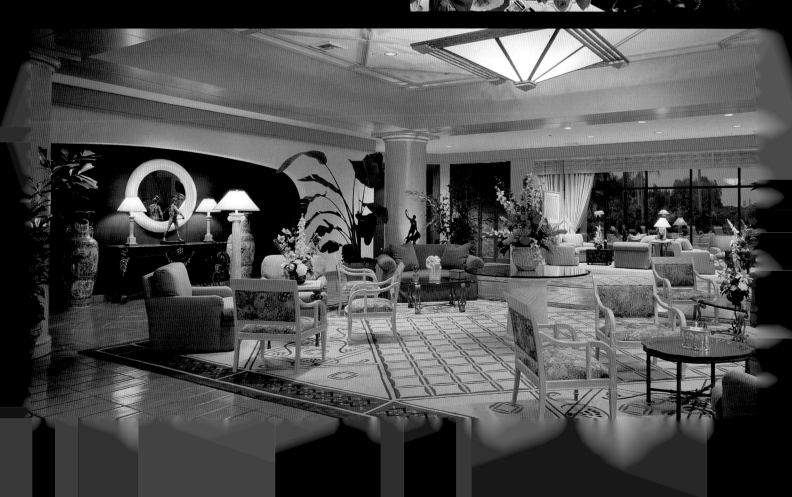

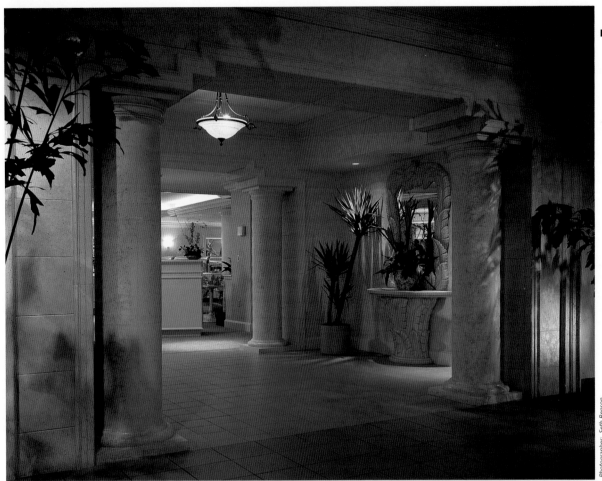

雪里頓式巴爾港飯店
巴爾港　佛羅里達
　　花園餐廳前的柱子，創
造出輕鬆、誘人及戲劇性的
氣氛。

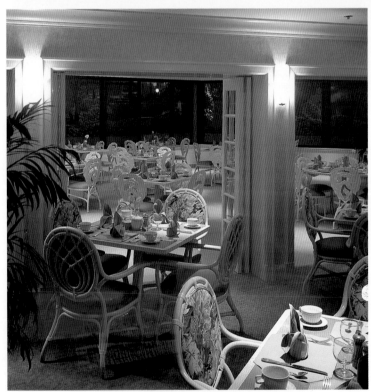

雪里頓式巴爾港飯店
巴爾港　佛羅里達
　　取代了傳統飯店的咖啡
廳，花園餐廳設有多樣性的
自助餐點，餐廳提供精緻早
餐、午餐，至於晚餐更添有
餐巾及燭光的氣氛。

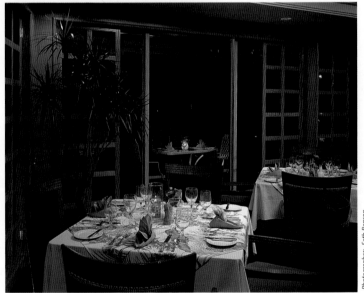

雪里頓式巴爾港飯店
巴爾港　佛羅里達
　　陳列式的廚房是酒吧的
特色在那裏豬排、海鮮，盡
收眼底，木質地板適合跳
舞，亦是雞尾酒會及晚餐的
另一選擇。

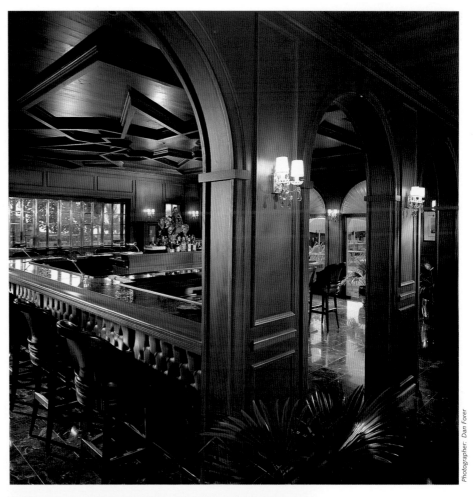

費雪島俱樂部
費雪島　佛羅里達
　由桃花心木、皮革以及
大理石所建成的吧枱、吸引
著國際旅人及當地居民

Photographer: Dan Forer

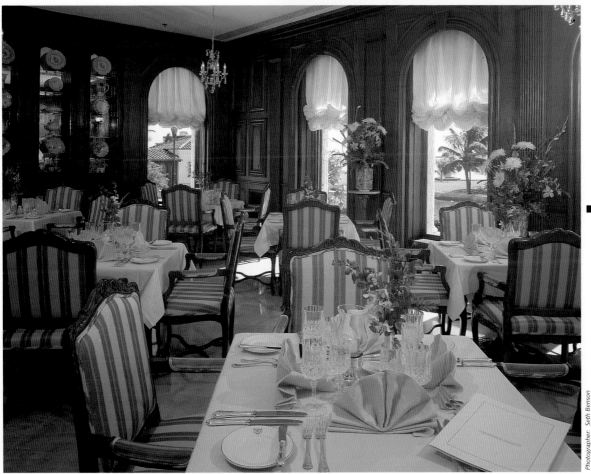

費雪島俱樂部
費雪島　佛羅里達
　由桃花心木、皮革以及
大理石所建成的吧枱、吸引
著國際旅人及當地居民

Photographer: Seth Benson

目前以及近來的計劃

四季維利亞聖地

維利亞，毛依，夏威夷

四季畢爾地摩

聖塔芭芭拉，加州

阿法以魯溫泉聖地

以魯、日本

阿法凡妮提亞聖地

金色海岸、澳大利亞

桑尼士飯店

塞普路斯島

哈普納海灘飯店

夏威夷

洛城機場希爾頓及高塔

洛杉磯、加州

凱悅飯店

伊爾文、加州

碼里納中心梅麗亞特

新加坡

棕櫚灘機場希爾頓飯店
西棕櫚灘

　　一個綜合性的設計，使
得私人餐廳亦適合用於商業
會議或開派對。

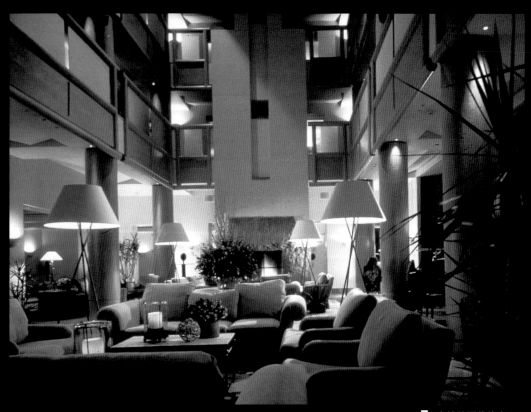

多拉德爾萊德中心
德爾萊德　科羅拉多州

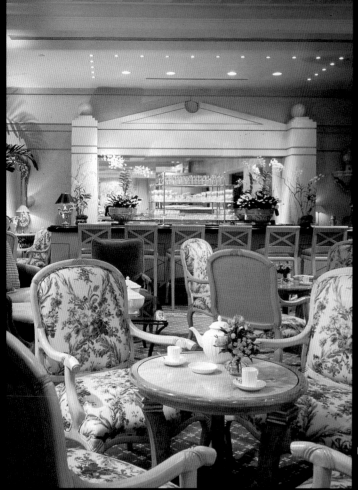

費雪島俱樂部
費雪島　佛羅里達

　　俱樂部爲大陸式餐飲設
有精緻的餐廳。

海洋大飯店
棕櫚灘　佛羅里達

半島比佛利山莊
比佛利山　加州

JAMES NORTHCUTT ASSOCIATES

717 North La Cienega Boulevard, Los Angeles, California 90069
310/659-8595, Fax: 310/659-7120

AMES NORTHCUTT ASSOCIATES
詹姆士、諾斯卡協會

對於結構、裝潢、細節的用心，已經為詹姆士諾斯卡協會在飯店、名勝地以及鄉村俱樂部的設計贏得了國際聲譽。公司的每一個作品都欲提高飯店設計水平、風格獨特並融入環境。擴大客人在建築及內部設計方面的經驗，需要謹慎及創意的眼光，包括傳統與現代傢俱的協調，利用藝術品聚焦，巧妙地使用燈光。使居室內的植物景觀、瓷器、水晶、地板、圖畫之間取得和諧，結果就是一個無盡優雅的環境，這優雅正是詹姆士、諾斯卡協會的設計風格。

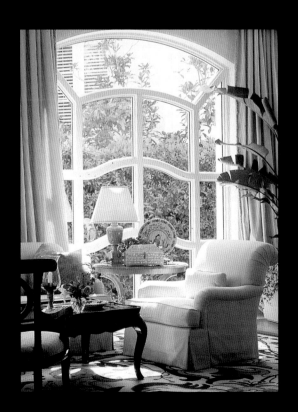

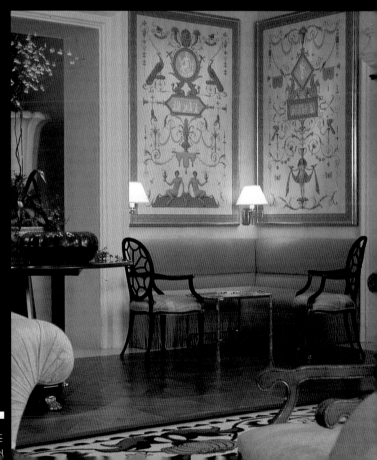

半島比佛利山莊
比佛利山、加州

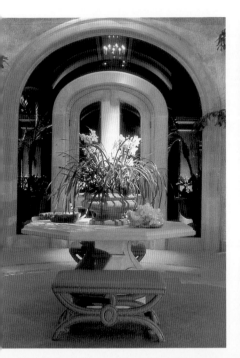

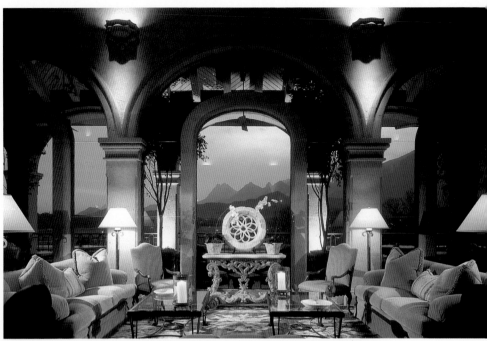

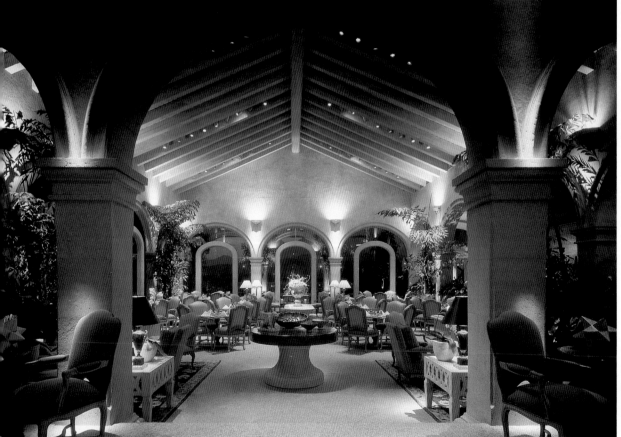

拉斯密遜斯高爾夫鄉村會
蒙德勒　墨西哥

衝浪與沙俱樂部
拉古納海灘　加州

威爾雪（大廳）
洛杉磯　加州

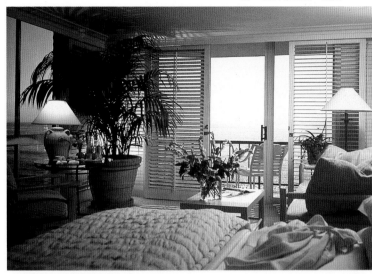

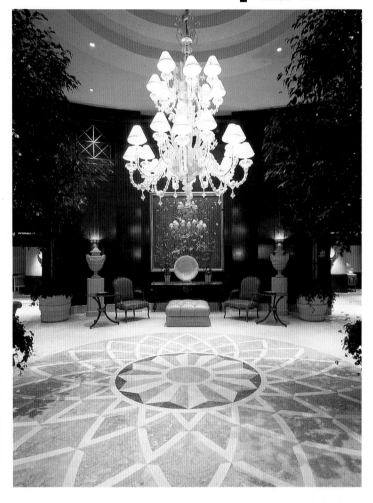

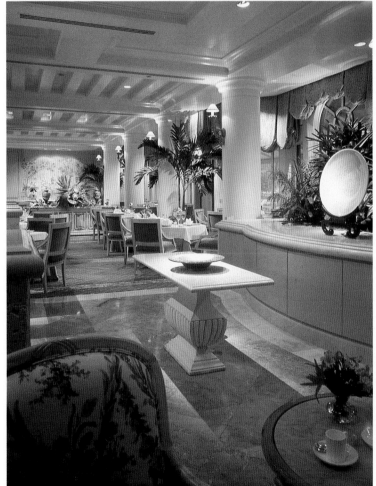

海洋大飯店
棕櫚灘　佛羅里達

衝浪與沙俱樂部
拉古納海灘　加州

比利桑飯店
墨爾本　澳大利亞
　　一個典型的客房，因位於
墨西哥藝術區的中心而受了
些薰陶。

比利桑飯店
墨爾本　澳大利亞
　　飯店提供有366個房
間，其休息室具有古典、精
緻、維多利亞式紳士俱樂部
的氣氛。

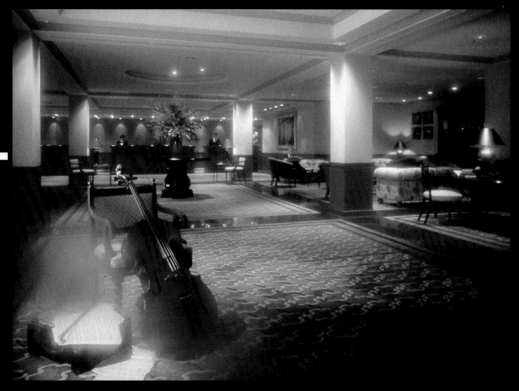

PACIFIC DESIGN GROUP

Australia		Jakarta:	Hong Kong:	Fiji:
Sydney:	Gold Coast:	Suite 09/05, Wisma Bank Dharmala	1701 Hennessy House	PO Box 14465
343 Pacific Highway	Suite 7 2-4 Elliot Street	Jl Jend Sudirman Kav.28	313 Hennessy Road	73 Gordon Street
CROWS NEST NSW 2065	Bundall QLD 4217	Jakarta 12910	Wanchai, Hong Kong	Suva
612/929-0922, Fax: 612/923-2558	075/38-4499, Fax 075/38-3847	6221/521-2138/9, Fax: 6221/521-2126	852/834-7404, Fax: 852/834-5675	679/303-858, Fax: 679/303-868

PACIFIC DESIGN GROUP
太平洋設計小組

太平洋設計小組是一個充滿活力的設計單位，爲飯店提供設計服務，其作品具有個人特色及一定水準。小組在建築計劃、室內設計及其他技術性問題方面皆具專業的經驗。在全球300多家飯店的豐富管理經驗，使其具創意的設計更具價值。他們經由整合所有操作人、規劃人以及財務和包商各方面後，才推出作品。在太平洋設計小組中，密切結合的小組工作方式造就了兼顧創意、理性及價格的作品，使顧客的需要與靈感得到滿足。他們的顧客包括ITT雪里頓、希爾頓國際集團、雷建遜飯店、亞瑟公司、瑪麗亞特飯店、假期飯店、雷鉅士飯店集團、世紀飯店及許多當地區域性企業。太平洋設計小組在澳大利亞有二個工作室，在香港、新加坡、賈卡他、斐濟、密克羅尼西亞及紐西蘭亦有工作網。其作品廣佈澳洲及亞大地區。

希爾頓大飯店
墨爾本，澳大利亞
樓層間華麗的樓梯是接待區的一個視覺焦點。

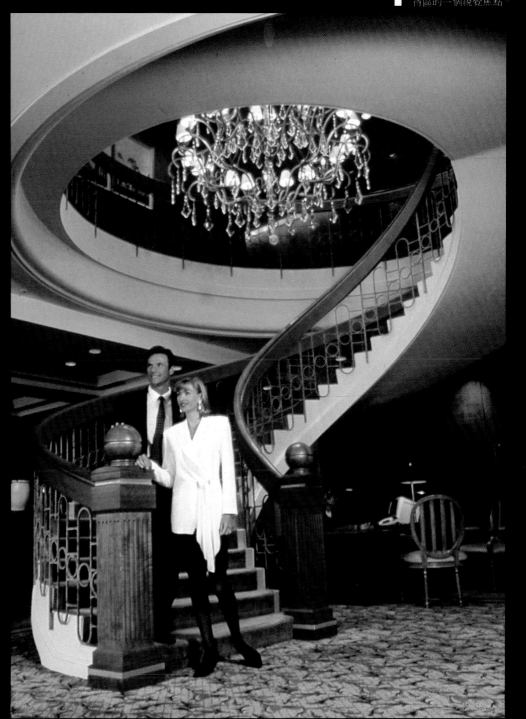

首都飯店
雪梨　澳大利亞
　　飯店具有225個房間，此
爲一典型客房，融合了傳統
設計與當代織物色系。

普拉扎飯店
凱林斯　澳大利亞
　　飯店220個房間及其行
政廳均使用了澳洲原木及其
色系。

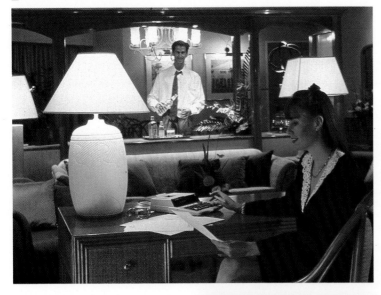

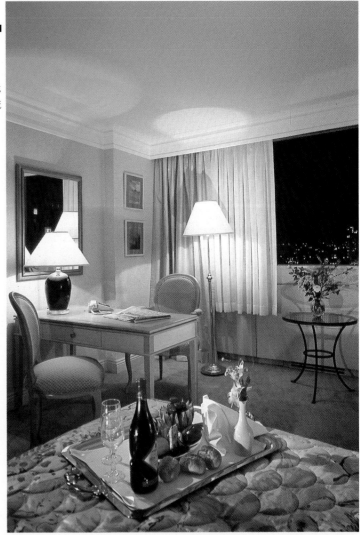

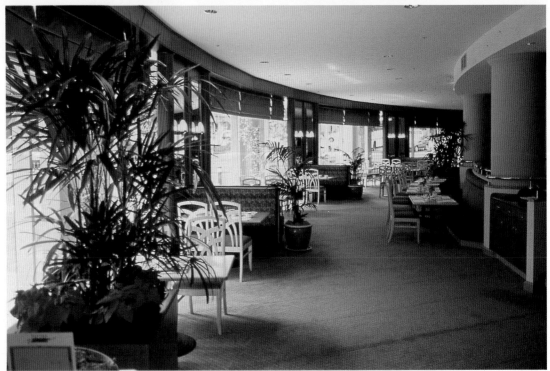

雷迪遜世紀飯店
雪梨　澳大利亞
　　飯店含291個房間，其休
息廳以一樓當代放射狀形式
展開。

希爾頓飯店
墨爾本　澳大利亞
　　飯店含403個客房,其接
待處分外優雅。

希爾頓飯店
墨爾本　澳大利亞
　　世界知名的優秀設計師
專櫃,構成了飯店內頗具特
色的購物街。

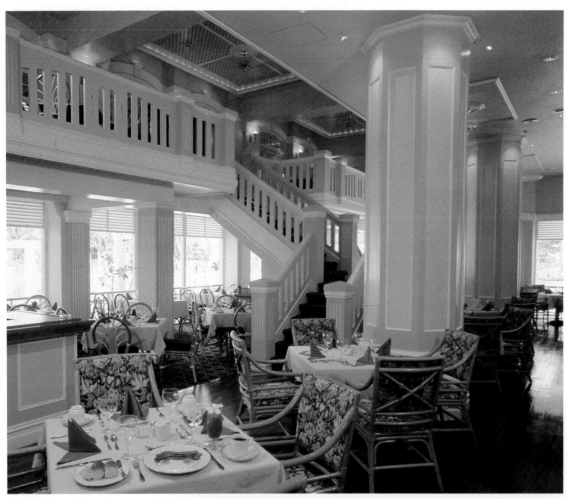

■
普魯梅麗亞勝地
夏本　密克羅尼西亞
　　夏本島上的濱海勝地，
飯店具114個客房，彩票主題
式的設計使飯店增色不少。

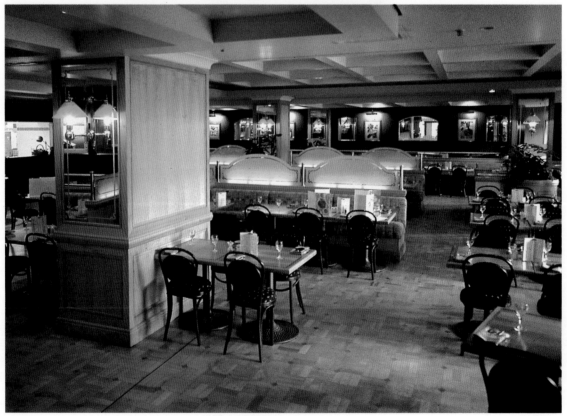

▌ **諾斯飯店**
克里斯丘吉爾　紐西蘭
　　飯店有200間客房，布魯
克斯餐廳如同一間道地的歐
式啤酒屋。

普魯梅麗亞勝地
夏本　密克羅尼西亞
　　休閒吧枱。其完全在澳
洲預製完成，然後在該地組
合。

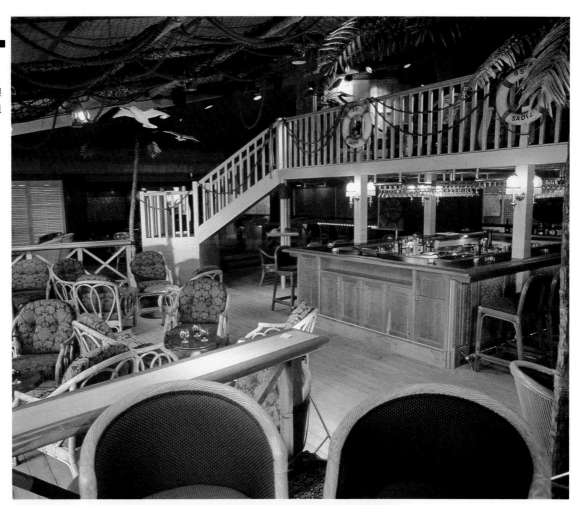

諾斯飯店
克里斯丘吉爾　紐西蘭
　　飯店使用本地材料及歐
洲材料，爲飯店增添國際氣
氛。

奧克蘭俱樂部
奧克蘭　紐西蘭
　　位於奧克蘭商業區中心
具有典雅的舞池，為一頗具
盛名的商業俱樂部。

希爾頓飯店
雪梨　澳大利亞
　　飯店有585間客房，重新
翻修的接待處旁邊是一個溫
暖、貼心的休息廳。

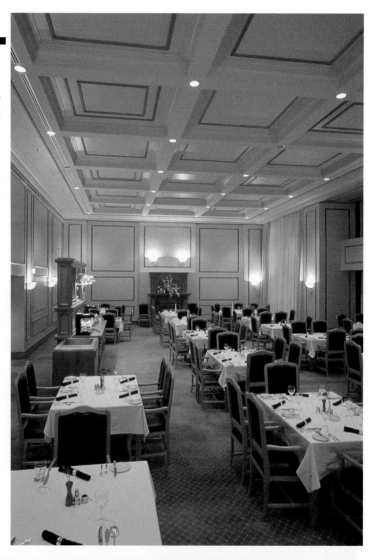

希爾頓飯店
雪梨　澳大利亞
　　雪梨幾個最具規模的古
典舞池之一，圖片為舞池的
前廳。

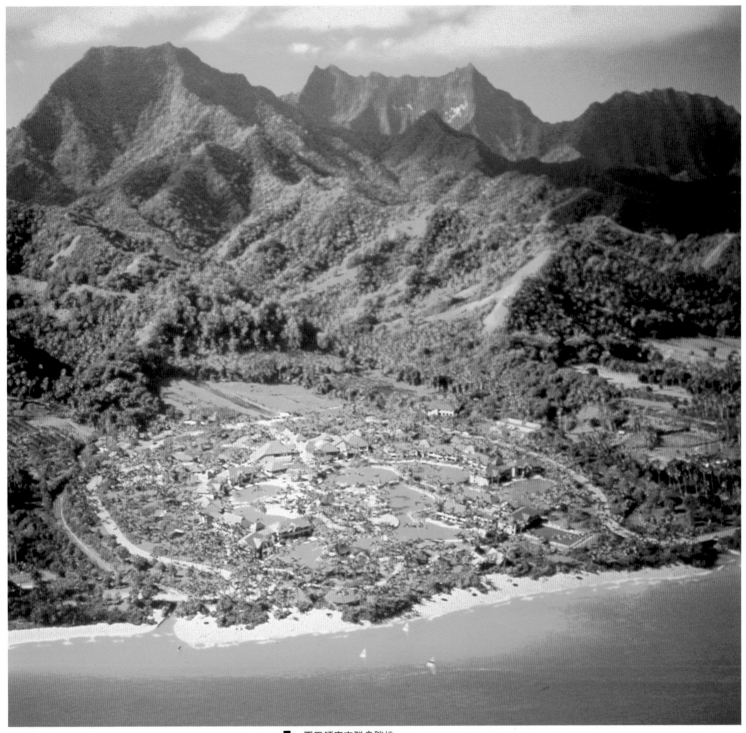

▌雪里頓庫克群島勝地
庫克群島

　　五英畝大的寧靜瀉湖和
茂盛的熱帶景觀，為此含有
200間客房的渡假勝地增加
了天堂般的感覺。

世紀廣場大廈
洛杉磯，加州
大廳。

Photographer: Mary E Nichols

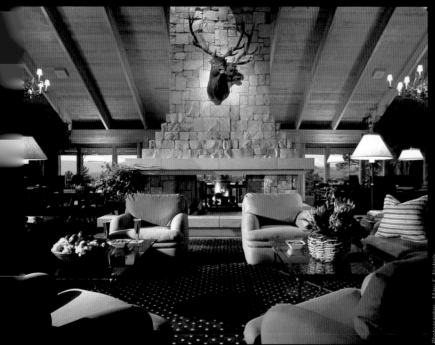

Photographer: Mary E Nichols

芙拉維拉飯店及雷克特伯
艾克普科　墨西哥
餐廳。

松樹城堡高爾夫俱樂部
岩石堡　科羅拉多州
　　兼具細緻與鄉土的建
築，使其室內裝潢的規模與
質地均獨樹一格。

TEXEIRA, INC.

11811 Bellagio Road, Los Angeles, California 90049
310 471-2355, Fax: 310 440-2149

TEXEIRA, INC.
特克斯拉公司

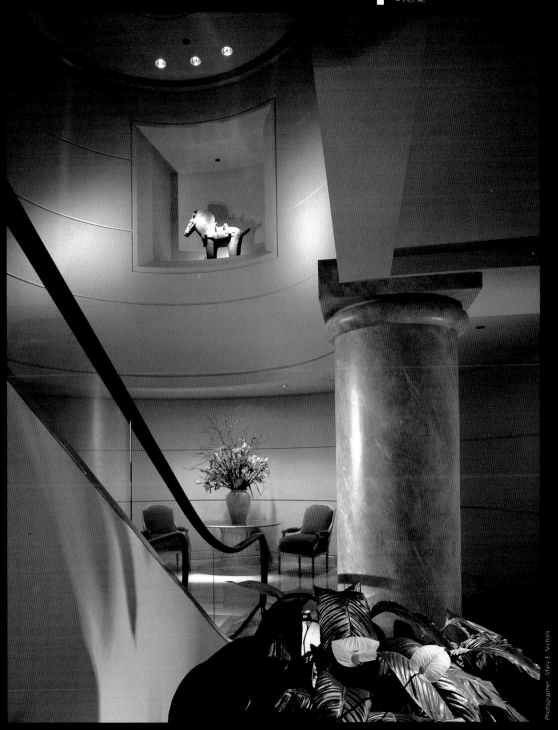

世紀廣場大廈
洛杉磯　加州
　　雕刻、塗飾、藝術品及
手工藝呈現融合當代與古典
的感覺。

特克斯拉公司基於型式與功能的考慮，著重作品的基本元件部分：

．藉由適度的創意，預見並創造獨特風格的能力。

．關於計劃預算的會計責任的記錄……繁複的計劃管理經驗與實際解決問題的能力相結合。

．有遠見的傾聽與領導能力……爲了一個美好的目的而採取合理冒險的意願。

葛萊恩、特克斯拉影響並啓發其同事的天賦，藉著成功的作品而回報給顧客，及其他參與者，其實作品本身就是彼此共同的想法，決策與學習應用後的結果。特克斯拉相信﹁顧客在乎的不僅是「好看」而已﹂。無論是採古典或是前衛設計路線，顧客均能信任其最後結果是﹁恰當的﹂，並且如期在預算之內完成，作品在功能與特色上都是經得起時間考驗。

公司作品所得的獎項和眾多印象深刻的顧客無異是公司對顧客與設計品質的最佳承諾。

里茲卡爾頓飯店
芝加哥 伊利諾州

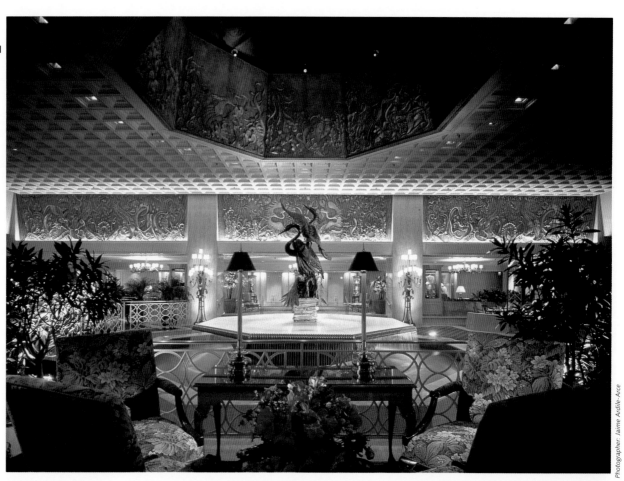

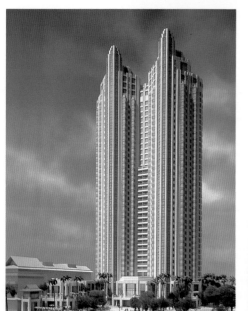

■ 曼谷半島大樓
曼谷 泰國
建築師：勃納比爾高曼
室內設計：特克斯拉公司

　　河畔的國際性地標就風格與典
雅而言，創立了豪華飯店設計的新
標準。

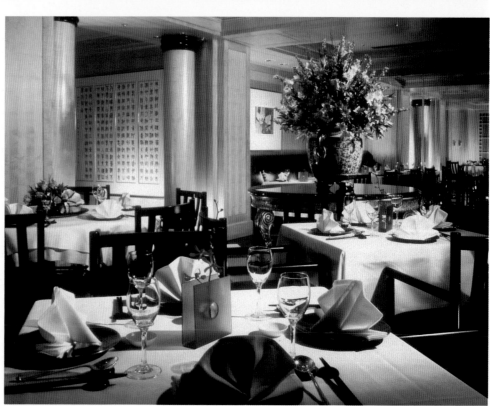

■ 西華飯店
台北 台灣

　　古典的建築元件配上亞洲式的
裝潢，呈現出一種多元文化的感
覺。

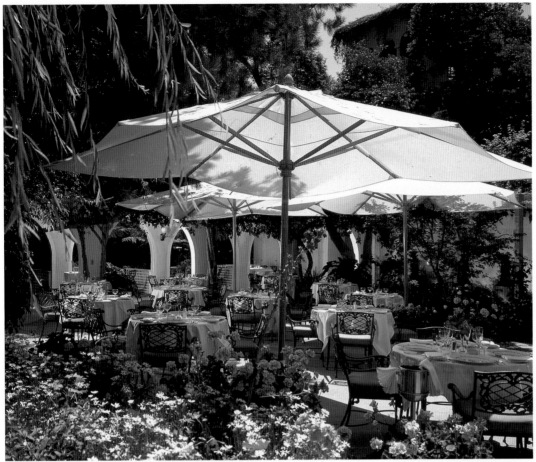

貝爾空中飯店
洛杉磯　加州
　　茂盛的植物景觀將一個室外陽
台變成為花園，餐廳提供一個令人
難忘的露天餐飲。

Photographer: Charles White

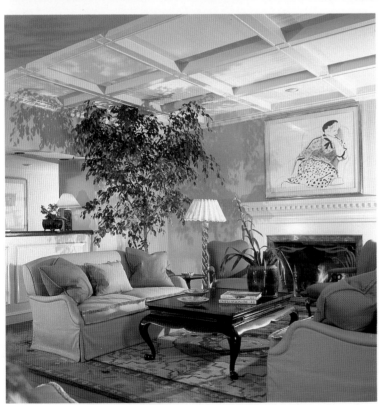

Photographer: Charles White

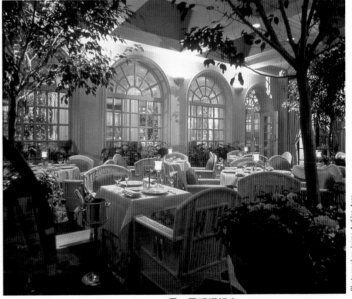

Photographer: Jaime Ardiles-Arce

雷明頓飯店
豪斯頓　德州
　　輕鬆陽光的用餐氣氛，是附近
正式飯店之外的另種選擇。

貝爾空中飯店
洛杉磯　加州
　　經由一些造型原始的高級傢
俱，這次大翻修仍舊保留了顧客所
喜愛的輕鬆典雅。

WAT ＆ G設計公司的代表性客戶名單

迪斯奈發展公司
四季飯店
希爾頓飯店集團
凱悅國際飯店
洲際飯店集團
ITT雪里頓集團
夏威夷奧立傑飯店
王子飯店
謹慎物產公司
雷蒙地國際飯店
君王國際飯店
里茲卡爾頓飯店
香格里拉國際公司
溫士頓飯店渡假勝地

香格里拉飯店
花園之翼
新加坡

　　飯店爲得獎作品，具有
165間客房。開放式的大廳、
瀑布，以及茂盛的植物更加
強了新加坡 "花園之城" 的
美名。

波納波納飯店
大溪地

　　飯店有80間客
溪地傳統房舍爲設
開放式建築具有天
融合現代便利與海

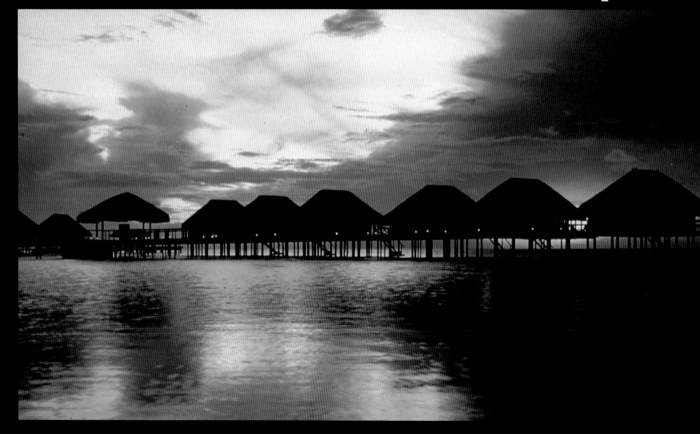

WIMBERLY ALLISON TONG ＆ GOO
ARCHITECTS AND PLANNERS

2222 Kalakaua Avenue,
Penthouse
Honolulu, Hawaii 96815
808 922-1253 Fax 808 922-1250

2260 University Drive
Newport Beach, California 92660
714 574-8500 Fax 714 574-8550

51 Neil Road, #02-20
Singapore 0208
65 227-2618, Fax: 65 227-0650

Second Floor, Waldron House
57 Old Church Street
London SW3 5BS, England
071 376-3260, Fax: 071 376-3193

WIMBERLY ALLISON TONG & GOO
溫布里　艾里遜堂&古設計公司

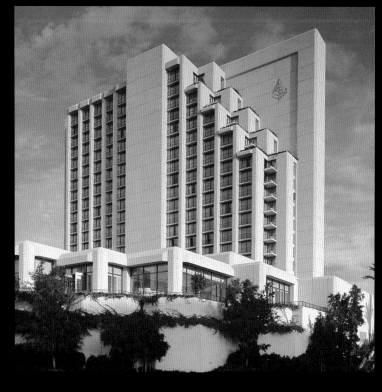

　　溫布里　艾里遜堂&古(WAT&G)設計公司被譽爲世上最好的飯店景觀與規劃公司之一。自從1945年成立以來，公司作品廣佈五十多個國家，範圍廣及太平洋地區、夏威夷、美國、墨西哥、南美洲、加勒比海盆地區、歐洲、非洲以及中東。

　　公司主要是以休閒設施的規劃、設計及裝修爲主，包括綜合性的渡假名勝、飯店、公寓、多用途的高爾夫住宅社區、濱海勝地、購物中心、餐廳、俱樂部及娛樂設施。公司作品廣受各著名設計獎項肯定，並受到150多個刊物予以報導。公司設計顧及不同背景所需，尊重環境與文化遺產。這種空間感已成爲公司作品的重要部分。

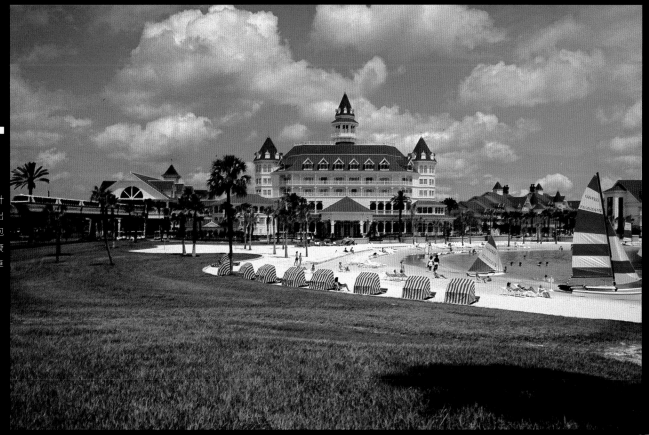

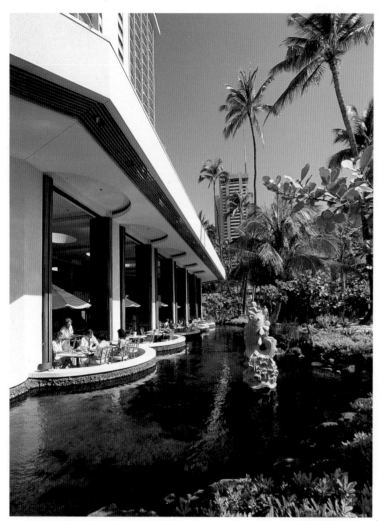

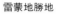

希爾頓夏威夷村
檀香山　夏威夷

飯店曾獲獎項肯定，是
該地最大、最多樣的渡假
區。

雷蒙地勝地
凱林斯　澳大利亞

飯店與周圍環境完全融
合游泳池、平台、步道一概
架高以免破壞樹根。飯店有
200個房間。

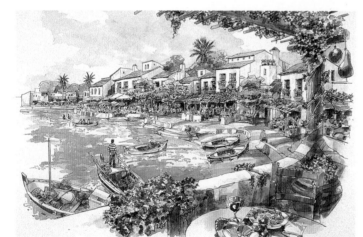

洛斯米拉斯高爾夫鄉村俱樂部
西班牙

漁村式的設計，具有300
座小別墅該俱樂部預定在
1995年開幕。

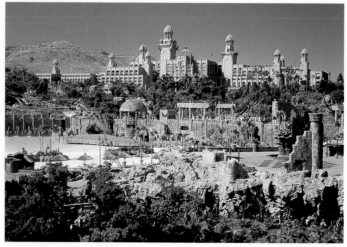

失落城宮殿式飯店
巴伐塔斯瓦那　非洲

座落在叢林、瀑布與古
遺址之間，本豪華飯店是專
爲滿足客人的童話國王幻想
而設計。

巴里凱悅大飯店
印尼
　　飯店爲傳統巴里式水宮建築。四個種族的村莊位在瀑布、花園及小湖之間。湖內鯉魚優游，好不自在。飯店有700個房間。

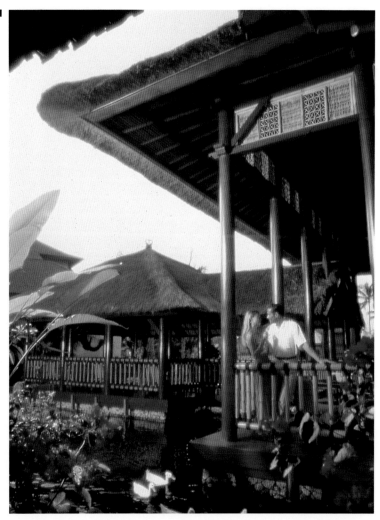

凱悅君王飯店
波以普　可阿以　夏威夷
　　飯店爲得獎作品，佔地50畝順著繁茂的花園與淺湖延伸展開面海，以傳統夏威夷建築來表現。飯店共600個房間。

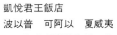

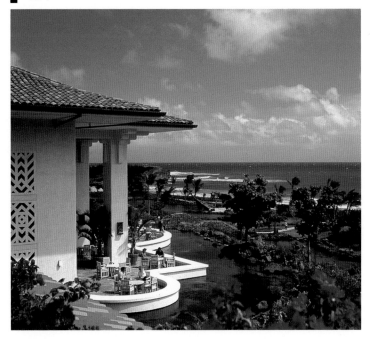

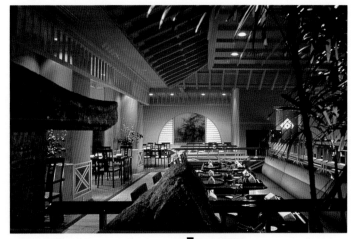

四季飯店
東京　日本
　　飯店爲日本19世紀幕府改建而成，由飯店客房可俯看幕府花園，樓高13層，共286間客房。

里茲卡爾頓杭亭頓飯店
潘沙丹納　加州
　　原建於1907年，爲世界級的休閒聖地，後經溫布里艾里遜堂&古設計公司予以翻新。

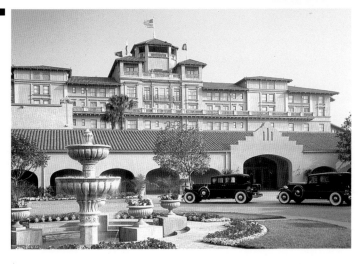

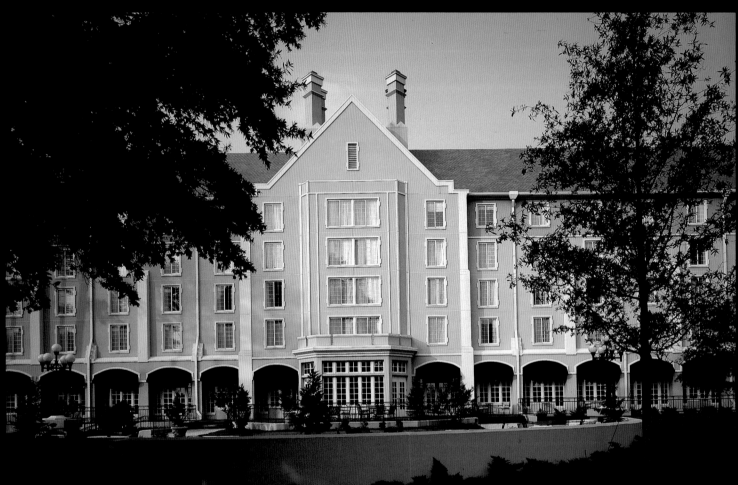

Photographer: Jim Sink

華盛頓公爵賓館及鄉村俱樂部
雷納以　北卡羅萊納州

　　　哥德式建築的外觀與公
爵大學。校園內的車輪式建
築風格融合在一起。

AiGROUP/ARCHITECTS, P.C.

1197 Peachtree Street, Atlanta, Georgia 30361

404/873-2555

AᵢGROUP/ARCHITECTS, P.C.
Ai群／建築事務所

成立於1982年，該公司是一個訓練有素的設計公司，爲地方性、全國性或國際性的客供公共部門或私人部門的設計服務。本公司提供廣泛性的服務，除建築與室內設計外括圖表及產品的設計。不論是新建築或是既有建築的翻修或創新，本公司皆有豐富經作品內容包括辦公室、建築、飯店、會議中心、高密度的住宅計劃、公園、零售中心在既有建築方面，亦包括歷史性建築物的翻新。其作品從小工程到七千五百萬美元的劃都有。目前，該公司的設計生產總部位於亞特蘭大；另外，在布拉格亦有相關辦公名爲亞特萊爾國際公司。

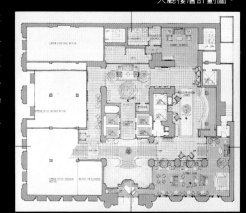

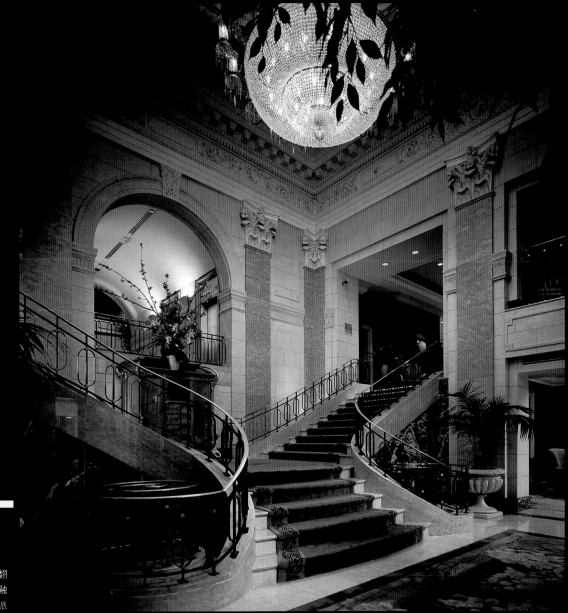

半島飯店
紐約　紐約州
飯店大廳
　　爲五千萬美元歷史性翻
修的一部分，典雅的大廳融
合了nouveau及Beaux二派

雷迪遜廣場飯店
克拉瑪茲中心
克拉瑪茲　密西根州
　　飯店的汽車廣場飯店入
口處予人一種〝到達〞的感
覺，樓頂的階梯式設計，非
常優雅。

韋伯斯特餐廳酒吧
門上玻璃，獨特的酒櫃
　　大理石地板，柔和的燈
光使這個具80個店位的餐
廳，更具氣氛。

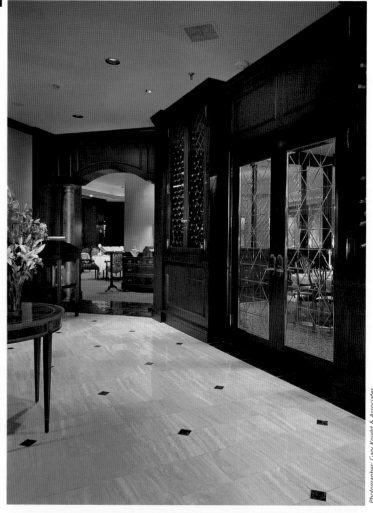

Photographer: Gary Knight & Associates

Photographer: Gary Knight & Associates

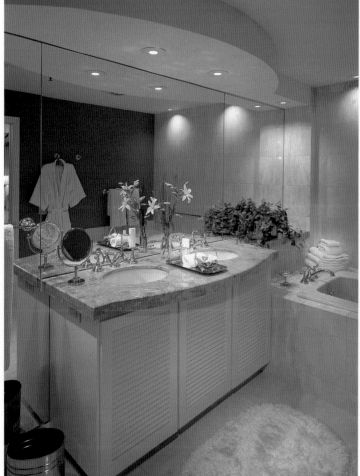

Photographer: Gary Knight & Associates

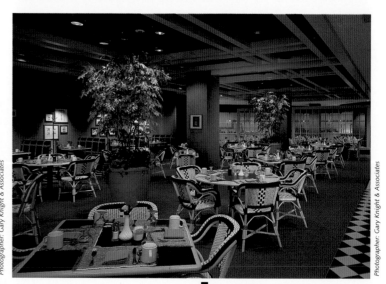

Photographer: Gary Knight & Associates

廣場餐廳
　　上約翰公司為餐廳創造
一個愉悅的氣氛，並要求餐
廳建築非常精緻

浴室
專為高級行政人士所設計
　　其特色在於溫暖色系的
大理石銅製水龍頭，緊臨浴
室的則為一高級臥室。

套房大飯店／地下亞特蘭大
亞特蘭大　喬治亞州
餐廳
　　青銅製窗框、輕鬆的街景、精緻的大理石、柔和的燈光以及手製的地毯，使用餐氣氛格外親切。

飯店外觀
歷史性的五層樓，康那利大樓
　　被保留，經翻新擴張後成為樓高16層的新式飯店飯店有157間套房。

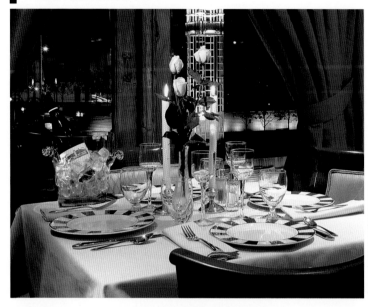

Photographer: Gary Knight & Associates

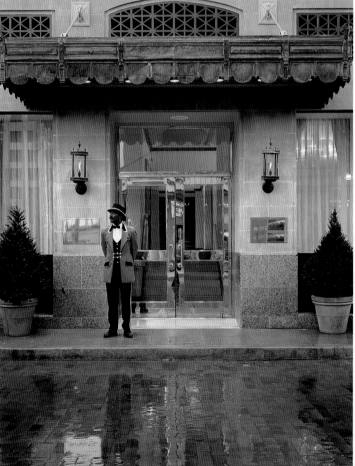

Photographer: Gary Knight & Associates

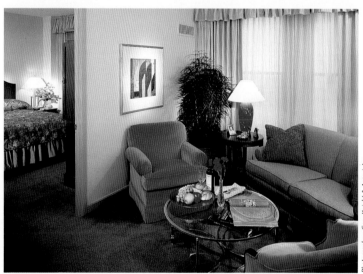

Photographer: Gary Knight & Associates

標準的套房
撫慰人心的綠色與玫瑰
　　在桃花心木衣櫥的襯托下更加突出，牆上的藝術品為房間增加了家居氣氛。

入口
　　溫暖的黃銅色系，加上整修後的屋簷，為抵達的客人增添典雅氣氛。

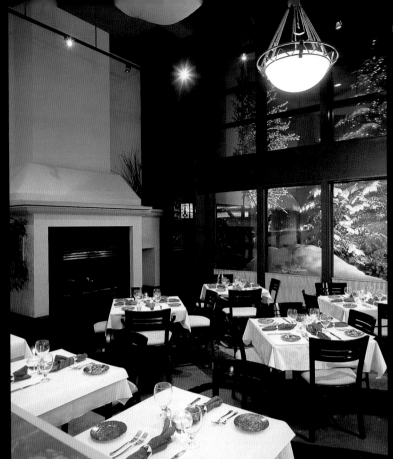

健康俱樂部
費爾·科羅拉多州
陶樂小館

Photographer Philip Nilsson

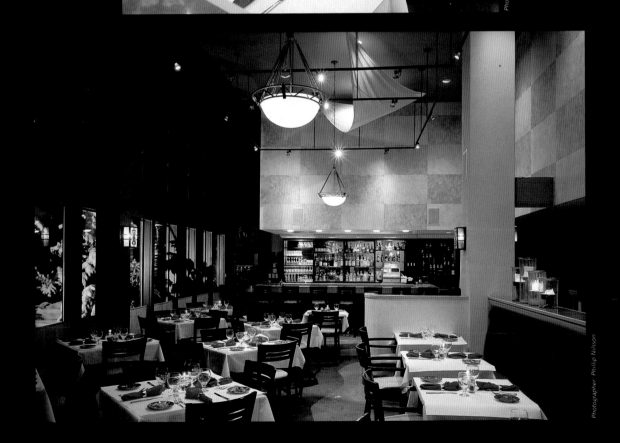

Photographer Philip Nilsson

AIELLO ASSOCIATES, INC.
A CORPORATION FOR COMMERCIAL INTERIOR DESIGN
1443 Wazee Street, Denver, Colorado 80202-1309
303/892-7024, Fax: 303/892-7039

AIELLO ASSOCIATES, INC.
艾爾洛集團

布爾瓦克遊樂中心
中心市　科羅拉多州
金碧輝煌的樓梯間。

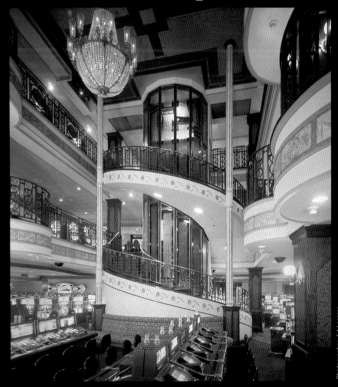

　　三十多年來，艾爾洛集團一直致力於建築室內設計方面的挑戰。各方的讚譽已肯定了該集團爲個人服務的執著，對細節的用心。他們瞭解每一個顧客的需求，再加上卓越的設計、天份，使得每個作品都贏得了極大的成功。現今時代改變，市場對預算愈重視之際，該集團設計小組深知效率概念及顧客底限，並創造出能影響視覺的有效設計。作品範圍涵蓋極盡豪華的渡假名勝、餐廳、遊樂場、娛樂設施、滑雪勝地及商業大樓。不隨時間消逝的設計、創意、功能與價值是艾爾洛集團每個作品所追求的目標。高度的專業標準產生了彼此信任的關係，這是艾爾洛集團數十年來深獲顧客及同業尊敬的原因之一。

從餐廳可俯看樓梯造型。

餐廳入口及壁畫一景爲卡羅・馬契里的作品以〝山羊歌劇〞爲主題。

威斯汀飯店
丹佛　科羅拉多州
大舞廳。

典型客房。

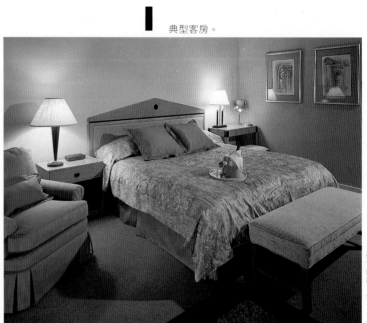

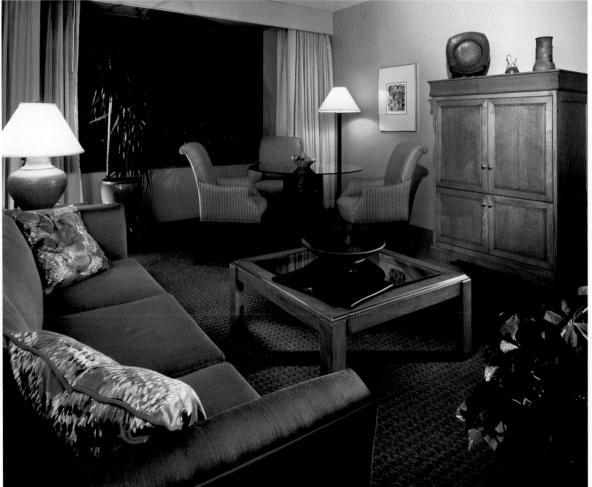

套房。

大使館套房飯店
丹佛　科羅拉多州
大廳。

早餐區。

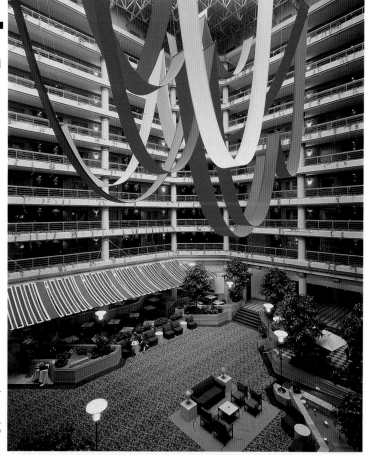

大廳。

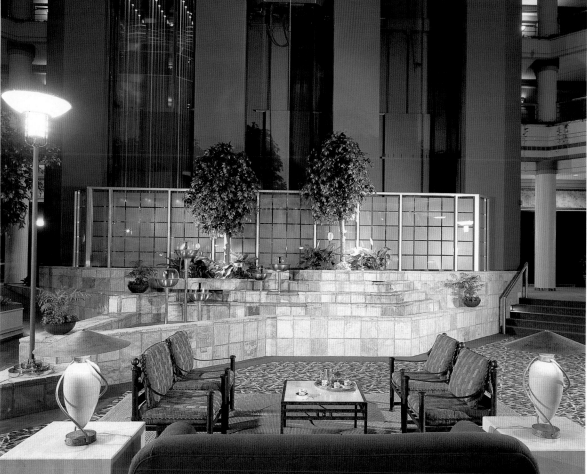

普斯克羅納多海灣飯店
克羅納多　加州
　　華麗的樓梯，飯店座落
海邊爲一非常獨特的居住環
境，飯店有450間客房。

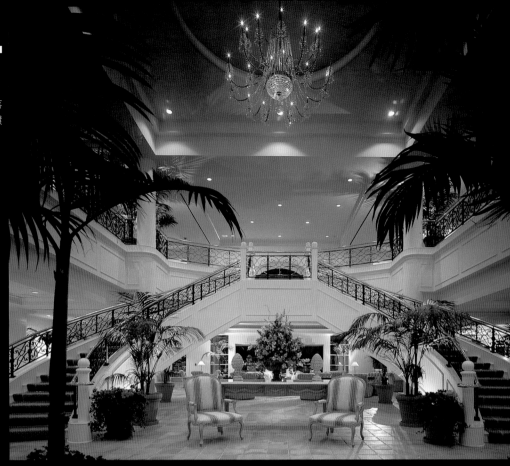

普斯克羅納多海灣飯店
克羅納多　加州
　　套房客廳。

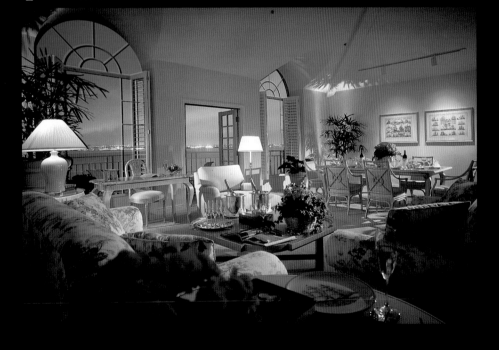

帝國飯店
東京　日本
　　歐羅加餐廳。

BARRY DESIGN ASSOCIATES, INC.

11601 Wilshire Boulevard, Suite 102, Los Angeles, CA 90025
310/478 6081, Fax: 310/312 9926

BARRY DESIGN ASSOCIATES
貝里設計公司

　　貝里設計公司絕對不會提供飯店老闆及飯店旅客——那些陳腔濫調式的飯店設計理念。不爲某一特定設計風格所限，亦不一昧追求潮流，貝里設計公司創作出來的是兼顧顧客需求，周遭建物及大環境的〝整合性室內建築〞。瞭解了過去與未來，再配合上經費及地點等條件，在公司與所有人與建商密切合作下，將每一個元件組合，進而創造出一幅清爽而管理方便的景觀。貝里設計公司對飯店內之書畫設計亦很專長，設有平面設計部門。公司作品總是始於舒適滿意的無盡理想，而最後則以優雅未呈現。

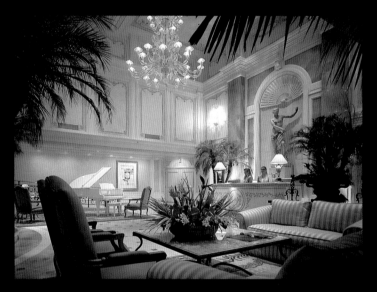

▌威利亞凱悅大飯店
▌茅利　夏威夷
　　溫泉區接待處。面積爲五萬平方英呎。很有巴黎里茲飯店的風格，威尼斯式的燈架，其牆壁及樓頂都很有特色。

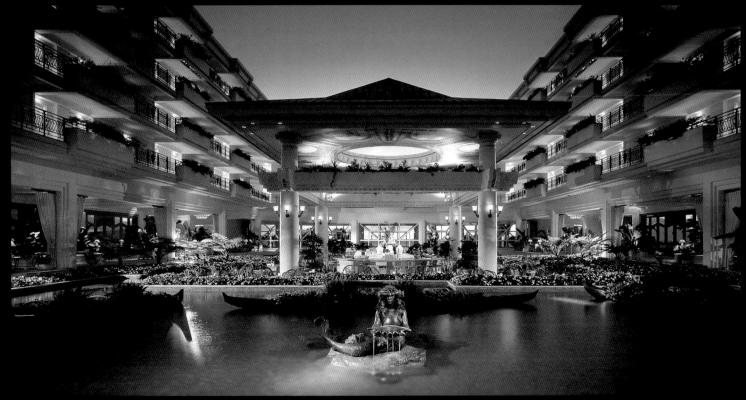

▌威利亞凱悅大飯店
▌茅利　夏威夷
　　大廳吧枱——天花板處是一幅描述早年夏威夷生活的壁畫。

斯道弗維利西飯店
茅利　夏威夷

　　華麗的樓梯,五星
級的飯店。已有11年的
歷史,島上另有二家五
星級飯店,本飯店共有
300間客房。

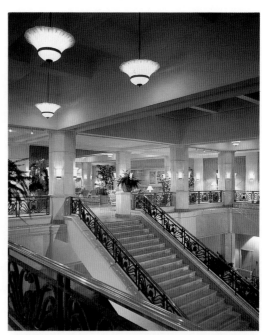

斯道弗維利亞飯店
茅利　夏威夷

　　接待大廳。棕色的壁飾與整個
■ 廳內色系非常協調。

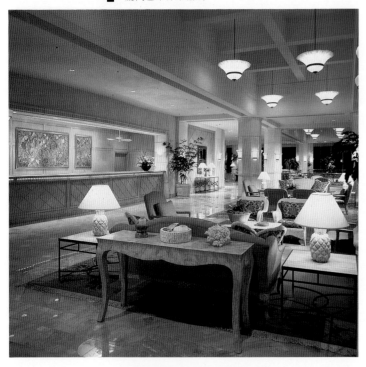

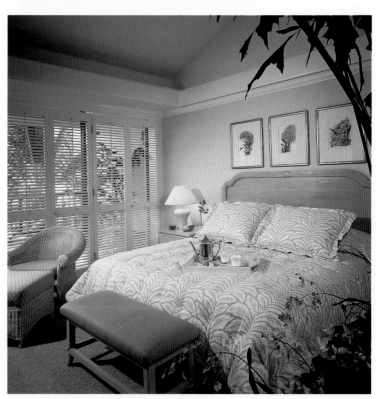

斯道弗維利西飯店
茅利　夏威夷
　　阿囉哈套房。

斯道弗維利西飯店
芳利　夏威夷

　　阿囉哈套房衛浴。

維利亞凱悅飯店
茅利　夏威夷
　　舞廳與壁畫，豪華燈架
長60呎，其上的枝葉花朵都
是義大利手工製品。

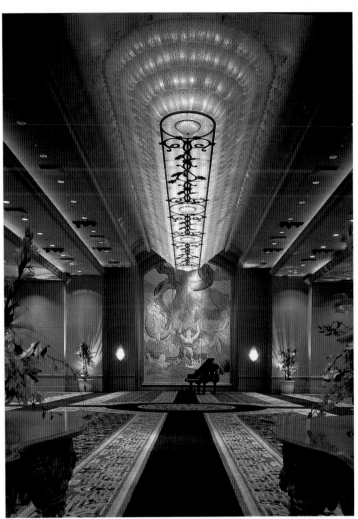

維利亞凱悅飯店
▎芳利　夏威夷
　　正式餐廳。

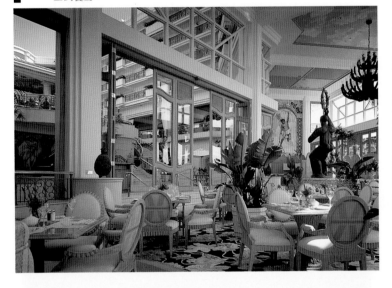

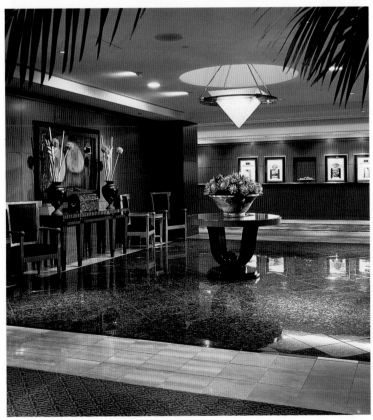

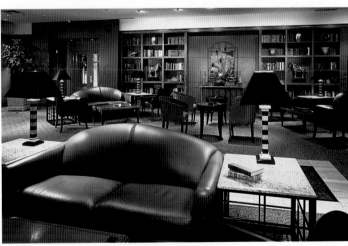

▎凱悅君王休閒中心
▎洛杉磯　加州

▎凱悅君士休閒中心
▎洛杉磯　加州
　　飯店位於洛杉磯機場，
共670個房間

雷迪遜飯店
塔斯肯　亞歷桑納州
西木小館。

雷迪遜飯店
塔斯肯　西歷桑納州
西木小館。

全國性的肯定
室內設計雜誌
西部設計師
商業翻新
國際性飯店餐廳設計
專業營造人
室內雜誌
旅行社雜誌
奧倫治郡雜誌

BRASELLE DESIGN COMPANY

423 Thirty-First Street, Newport Beach, California 92663
714 673-6522, Fax: 714 / 673-2461

BRASELLE DESIGN COMPANY
伯塞拉設計公司

伯塞拉設計公司是一個為商業界及飯店業提供創意設計的綜合性設計公司。1976年由瑪麗安‧伯塞拉所設立，成立至今，公司已在美加地區設計不少得獎作品，她對顧客需要與要求的用心已為公司建立了不少主顧。公司的成功主要是歸因於其對每個細節的重視，每個顧客都可感受到伯塞拉小姐的細心。公司所關注的是「好要更好」，不是一昧的求大。專業的設計及行政幕僚，各司其職。公司的目標是為每一顧客在預算及時限內提供最高品質的作品，對於顧客基本要求，格外用心。提供專業、細心親切的創意設計服務，伯塞拉設計公司的確不錯。

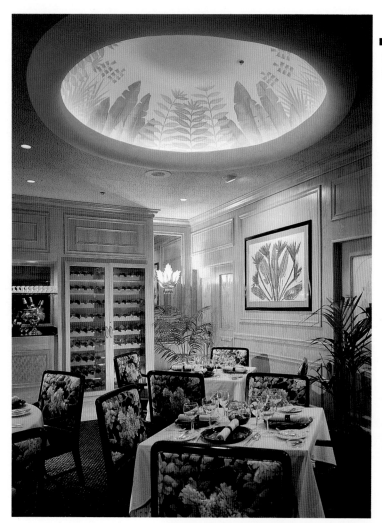

雪里頓新港飯店
新港海灘　加州
　棕櫚庭園餐廳。

雪里頓新港飯店
新港海灘　加州
　　客房。

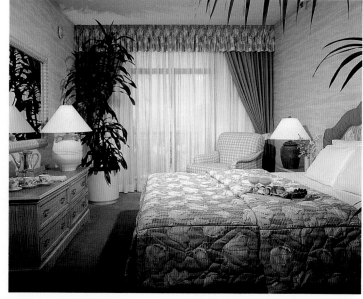

雪里頓新港飯店
新港海灘　加州
　會議區。

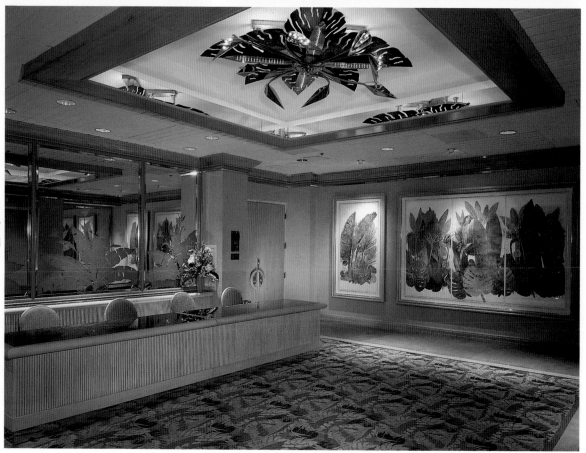

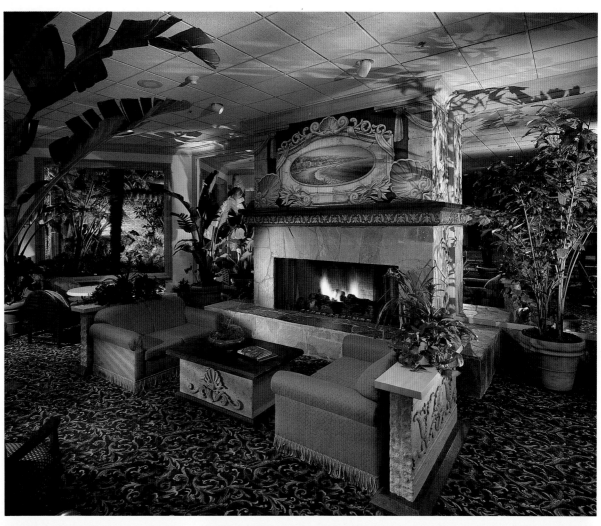

▬ 雪里頓安那漢飯店
安那漢　加州
大廳。

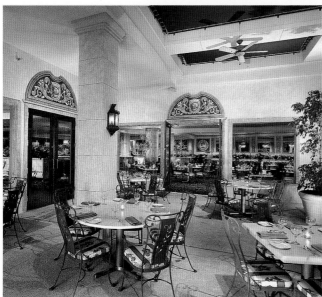

▮ 雪里頓安那漢飯店
安那漢　加州
花園餐廳之天井。

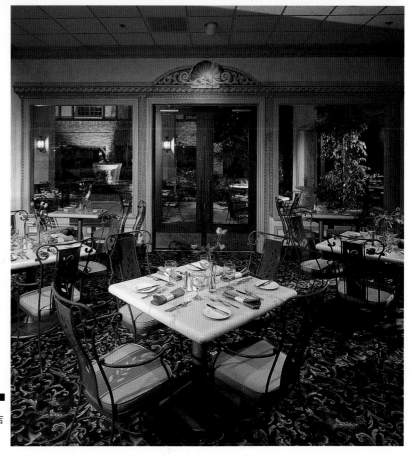

雪里頓安那漢飯店
安那漢　加州
花園餐廳。

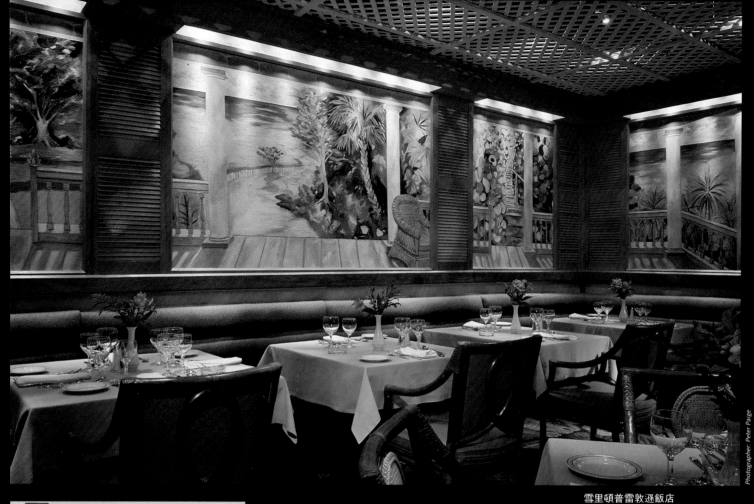

Photographer: Peter Paige

雪里頓普雷敦遜飯店
普雷敦遜　佛羅里達
　　細緻的風景壁畫為餐廳
的特色。

雪里頓套房圖
　　典型的套房設計。

BRENNAN BEER GORMAN/ARCHITECTS
BRENNAN BEER GORMAN MONK/INTERIORS

515 Madison Avenue
New York, New York, 10022
212/888-7663, Fax: 212/935-3868

1155 21st Street NW
Washington D.C. 20036
202/452-1644, Fax: 202/452-1647

19/F Queen's Place
74 Queens Road, Central Hong Kong
852/525-9766, Fax: 852/525-9850

BRENNAN BEER GORMAN/ARCHITECTS
BRENNAN BEER GORMAN MONK/INTERIORS

伯南比爾高曼建築公司
伯南比爾高曼蒙克室內設計公司

　　伯南比爾高曼建築公司和伯南比爾高曼蒙克室內設計公司對飯店業的建築與內部設計最爲專長。本公司在最近一期的〝飯店與旅館管理〞雜誌爲25家美國頂尖設計公司的調查中，名列第一。公司爲新飯店提供創意設計、以立其永續成功的基礎。根據實際條件與經費多寡，設計群終能爲每一飯店創造出獨特、高效率及有利的環境。每一個飯店設計均結合足夠的起居、用膳、會議、購物、娛樂等設施，有如城中之城。公司的基礎成員都有豐富的設計經驗，合作對像包括希爾頓國際公司、凱悅飯店、洲際飯店、ITT雷里頓公司、奧門尼、里茲──卡爾頓、牛島飯店、香港香格里拉飯店及雷蒙地飯店。作品則廣佈美國、紐西蘭、泰國、菲律賓、馬來西亞、中國大陸、伊朗、埃及薩伊以及俄羅斯。公司在紐約、華盛頓特區及香港均設有辦事處。

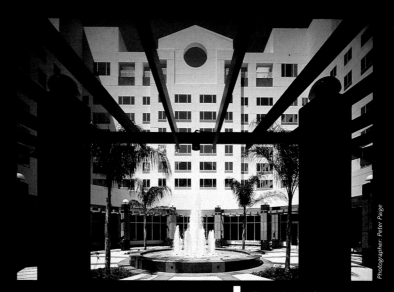

Photographer: Peter Paige

雪里頓套房大廈
普雷敦生　佛羅里達
　天井加上噴泉，成爲飯店及鄰近購物廣場的視覺焦點。

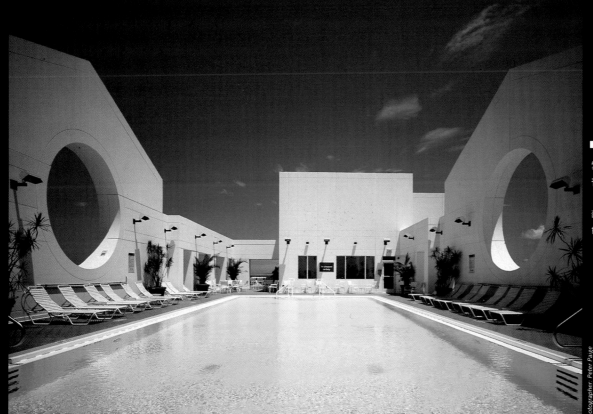

雪里頓套房大廈
普雷敦生　佛羅里達
　頂樓游泳池及健身俱樂部，一覽無遺的景觀爲其特色。

Photographer: Peter Paige

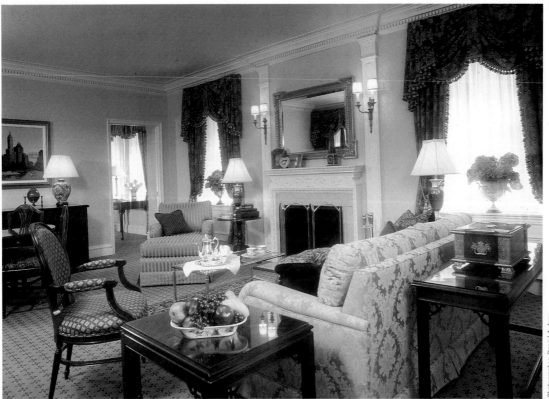

雪莉尼德蘭飯店
紐約　紐約州
　　客廳。
　　典雅的裝潢反映出十八
世紀的風格，房內織物爲其
一大特色。

Photographer: Daniel Aubrey

雪莉尼德蘭飯店
紐約　紐約州
　　雙人房。
　　深藍色與金黃色的織物
色系突顯出雙人房的氣派。

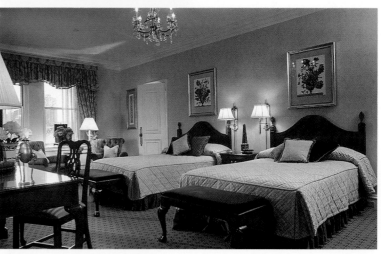

Photographer: Daniel Aubrey

Photographer: Daniel Aubrey

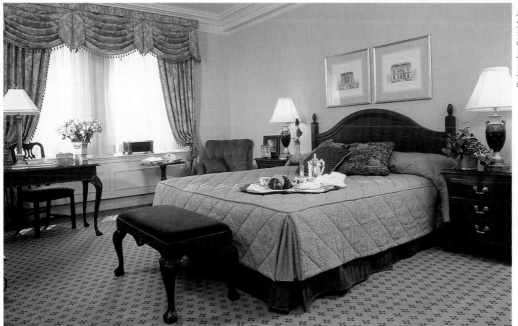

雪莉尼德蘭飯店
紐約　紐約州
　　國王套房。
　　國王套房內亮麗的織
物，有家居氣氛，以長期居
住的客人、商人或輕鬆的遊
客爲訴求對象。

瑪麗亞特庭園飯店
華盛頓特區
　　總統套房採用亮麗的珠寶色
系。

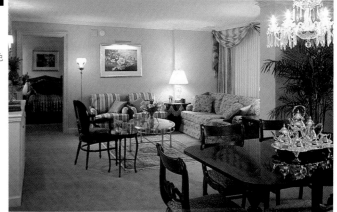

Photographer: Dan Cunningham

瑪麗亞特庭園飯店
華盛頓特區
▌　飯店大廳的二大特色：桃木柱
及水晶吊飾。

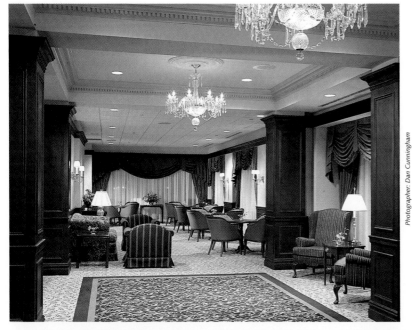

Photographer: Dan Cunningham

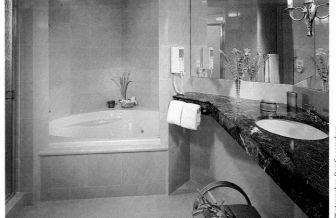

Photographer: Dan Cunningham

▌瑪麗西特庭園飯店
華盛頓特區
　　總統套房的衛浴設備是以兩種
大理石並列式的設計以突顯優雅的
空間效果。

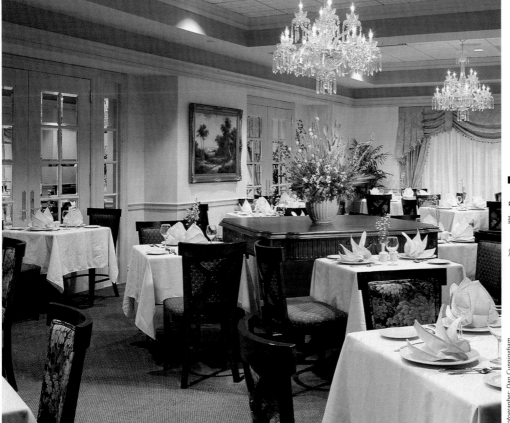

中心高級飯店
華盛頓特區
　　克萊爾特餐廳亦可兼作他用，
爲一明亮通風的房間。

Photographer: Dan Cunningham

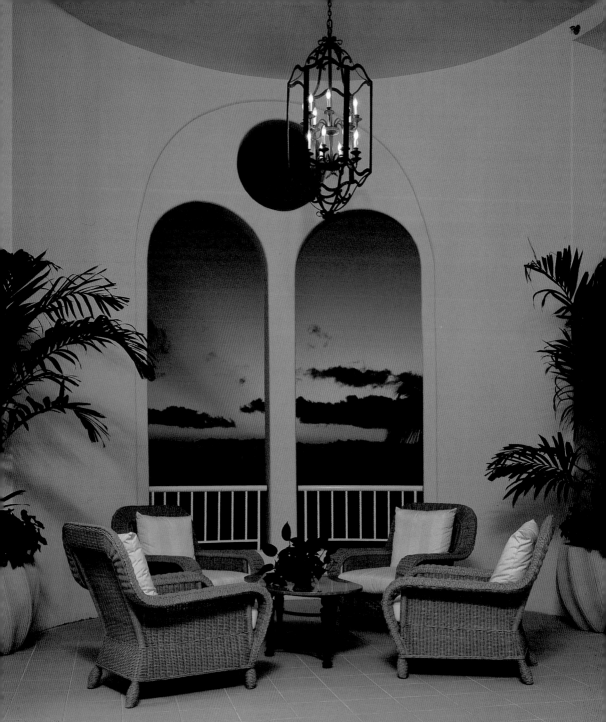

克亞雷尼大飯店

維利亞，茅利　夏威夷

客房陽台黃昏時的休息廳。

COLE MARTINEZ CURTIS AND ASSOCIATES

科拉馬汀斯克提斯公司

科拉馬汀斯克提斯公司最近慶祝成立25週年。從1967年的簡陋開始成長，現在單單在加州總部就有70位人員在吉爾科拉和里歐馬汀斯的指揮下從設計工作。公司的專長亦趨多樣化包括飯店、零售店、商業設計及傢具採購；這些年來，公司致力於提供高品質服務與設計，以滿足顧客的需要與想像。公司對這些標準的用心，已經為公司贏得了不少獎項，包括德州達拉斯市的艾達菲斯飯店；加州新港海灘的新埠勝地和亞歷桑納州；里奇費公園市的魏格曼勝地。公司最近的飯店傑作，包括希爾頓首島上的希爾頓勝地、猶他州公園市的馬麗亞特主人勝地、以及亞歷桑納州塔斯遜市的斯塔帕所俱樂部及別墅區。

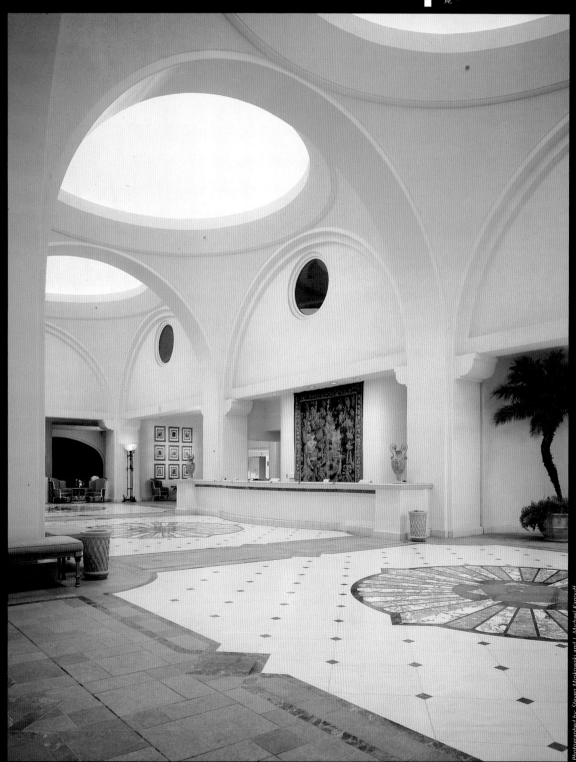

大廳休息室

溫和的拱形設計有摩爾式建築
的味道而手工地毯亦是特別定做
的。

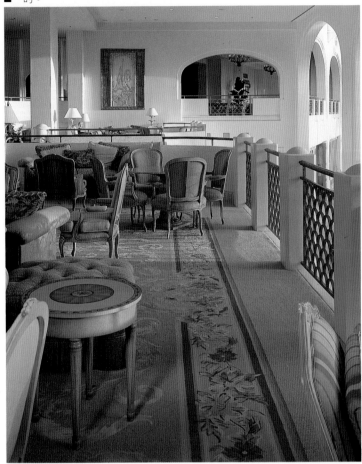

克亞雷尼餐廳的平面計劃圖。

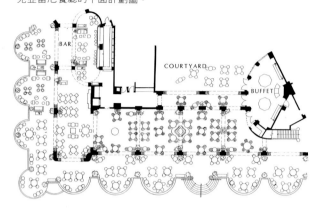

克亞雷尼餐廳在視覺上被分為
二區;一區正式、一區較休閒。椅
子靠背上的松果造型為一大特色。

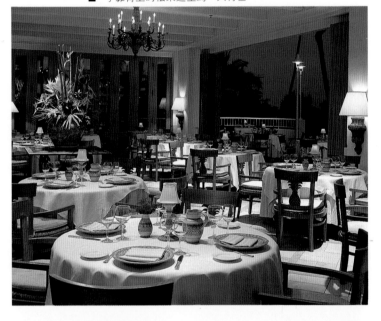

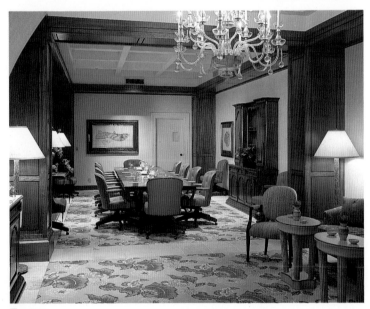

餐廳

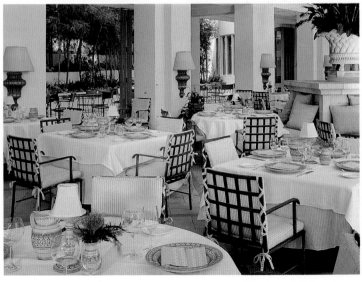

克亞雷尼餐廳

餐廳裡的輕鬆用餐區以特製的
花園式金屬椅來裝飾座墊還是用綁
上去的呢!

餐廳大廳及休息區的平面計畫圖。

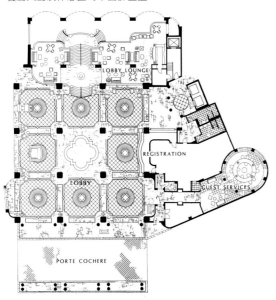

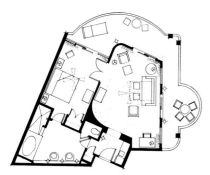

典型套房的平面計畫圖。

■ 客房的客廳每個套房都有客
廳、臥室、衛浴、迷你廚房及一個
私人陽台。

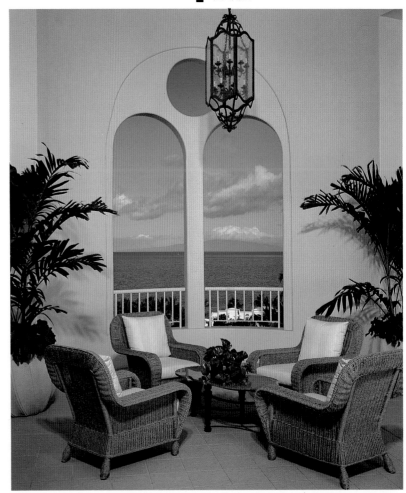

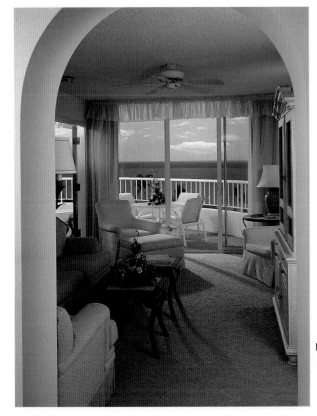

■ 客房陽台
　飯店每一樓層均有陽台休息區
吸引旅客駐足賞景。

■ 歐洲式的大理石衛浴設備，配
備有一個大浴缸，獨立的淋浴區及
二個洗臉台。

希爾頓濱海飯店
杭亭頓海灘加州
高樓休息室。

希爾頓濱海飯店
杭亭頓海灘加州
樓下休息室。

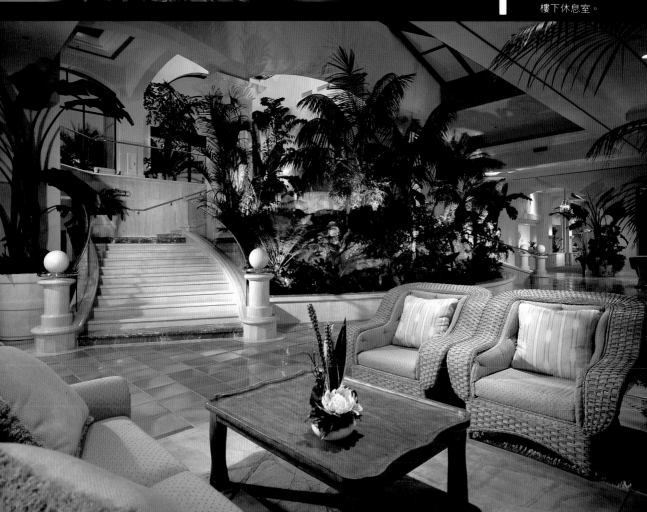

CONCEPTS 4, INC.

300 North Continental, Suite 320, El Segundo, California 90245
310/640-0290, Fax: 310/640-0009

CONCEPTS 4, INC.
四個概念設計公司

　　四個概念設計公司成立於1977年，是由一群擅長於管理與設計的專家們所組成，由於他們對整個飯店業的瞭解，所以他們設計出的飯店，可謂風格獨特，獲利性高。

　　建築、室內設計、營造與管理是飯店成功的四個要素，而這些要素的相互配合正是本公司的基本原則。創設人傑秉荷漢、約翰馬摩及丹尼斯達林頓都二十年經驗的飯店業老手。由於本身曾任飯店老闆，使他們的每一產品兼具視覺與功能二方面的效果。

雪里頓式思加茨達拉飯店
思加茨達拉、亞歷桑納州
雷明頓餐廳。

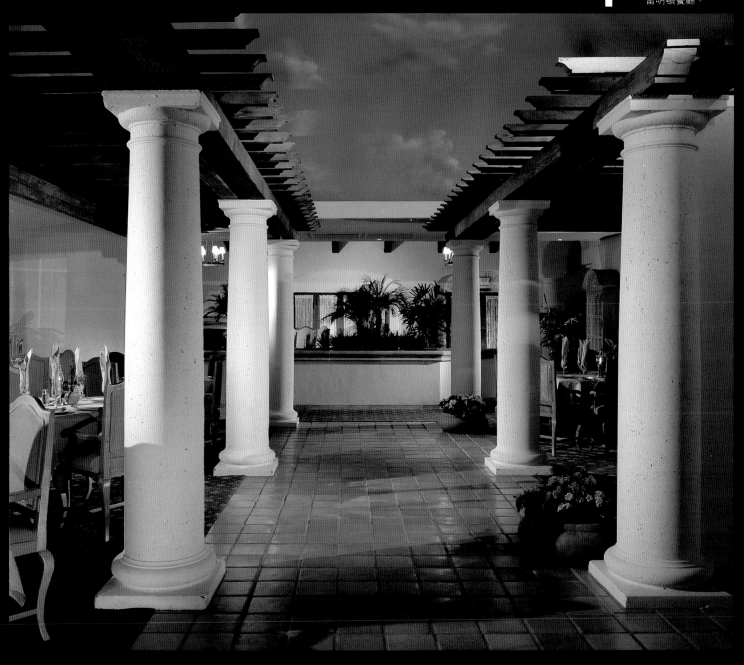

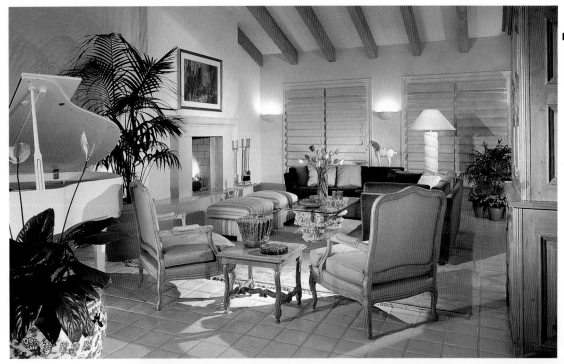

雪里頓斯加茨達拉飯店
斯加茨達拉、亞歷桑納州
總統套房。

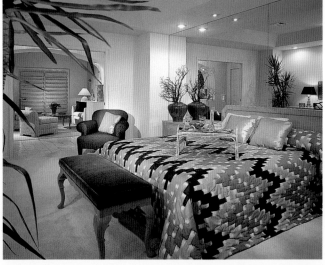

雪里頓斯加茨達拉飯店
斯加茨達拉、亞歷桑納州
雪明頓餐廳之入口。

雪里頓斯加茨達拉飯店
斯加茨達拉、亞歷桑納州
副總統套房。

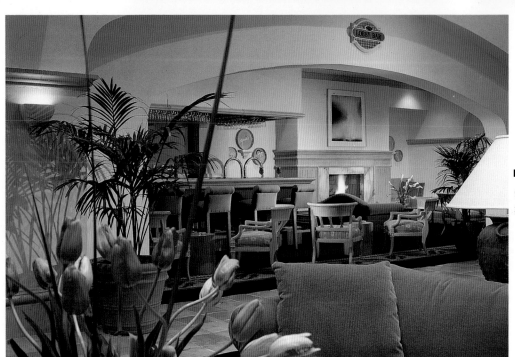

雪里頓斯加茨達加飯店
斯加茨達拉、亞歷桑納州
休息區吧枱。

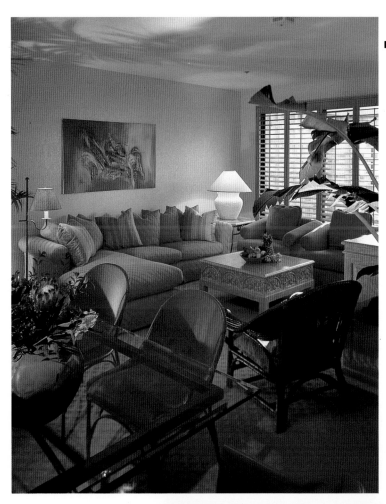

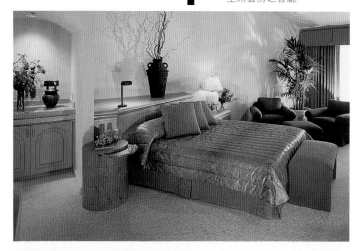

威斯汀華宅山城勝地
藍科米樂基　加州
　　總統套房的客廳。

威斯汀華宅山城勝地
藍科米樂基　加州
　　主席套房之客廳。

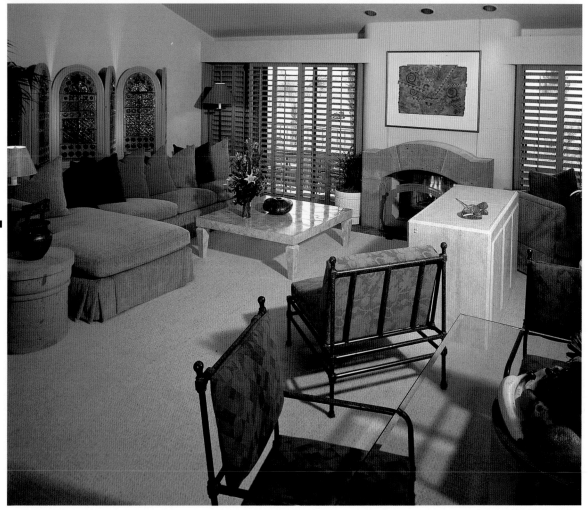

威斯汀華宅山城勝地
藍科米樂基　加州
　　主席套房之臥室。

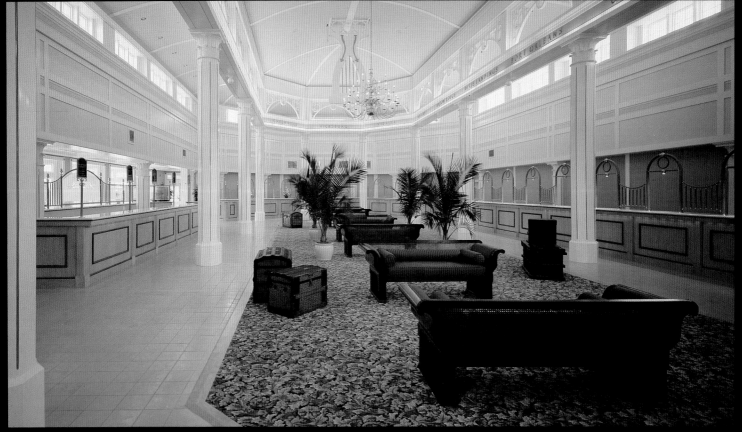

迪斯奈迪克斯著路勝地
伯納夫斯塔湖　佛羅里達
　　汽船補給站為設計主題，以及
有如售票區的接待處，配合得十分
巧妙。

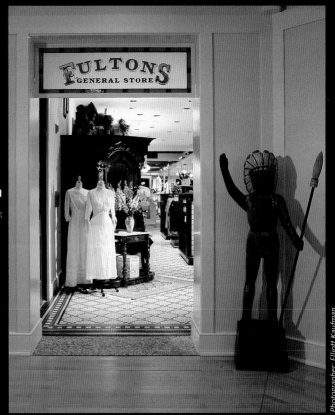

著路渡假勝地之商品區位於佛
爾頓綜合商店裡。

Photographer: Elliott Kaufman

DAROFF DESIGN INC

2300 Ionic Street, Philadelphia, PA 19103
215/636-9900, Fax: 215/636-9627

DAROFF DESIGN INC
達羅夫設計公司

迪斯奈迪克斯著陸渡假中心
勃納費斯塔湖 佛羅里達
費格勒堡寇克建築事務所
達羅夫室內設計公司

　　遊客大廳，使人聯想起舊時代的輪船公司總部，其地板設計為其特色。

達羅夫設計公司以及其相關企業DDI建築事務所及PC－DDI書畫公司為觀光飯店業提供完整內部建築與書畫裝飾服務。

公司為凱倫達羅夫成立於1973年，目前公司有40位專業人才，為會議室、火車站、遊樂場及迎合商旅人士的設施提供兼具創意、功能與經濟的設計服務。

達羅夫公司設計出許多得獎作品，風格各異，從主題式設計到傳統式設計，從一般簡單旅館到五星級的豪華飯店，無論舊案翻修或是新起大樓。

公司近來受到高度肯定的作品包括：賽格摩爾飯店和會議中心、迪斯奈當代休閒飯店（獲奧蘭多AIA1993年最佳設計獎）、迪斯奈迪克斯著陸渡假中心、聖地崗飯店和會議中心、費城瑪麗亞特會議中心飯店、大峽谷希爾頓飯店尚有一些遊樂場及新翻修的費城大使館飯店。

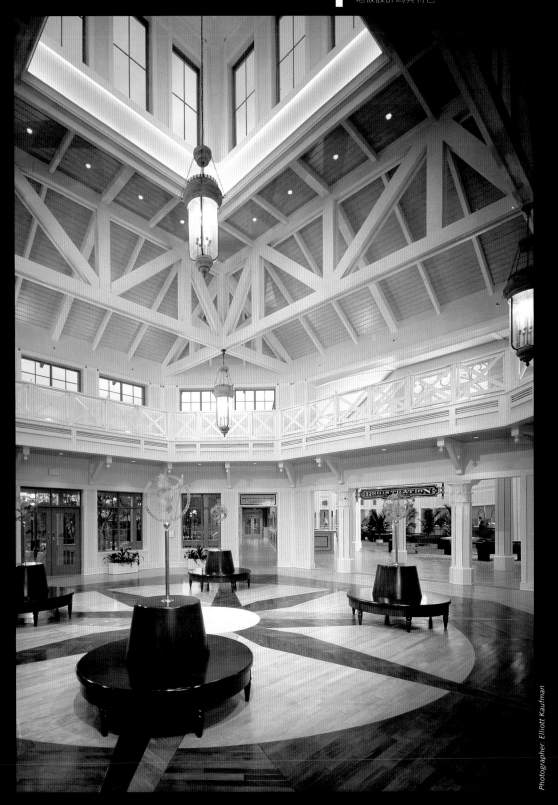

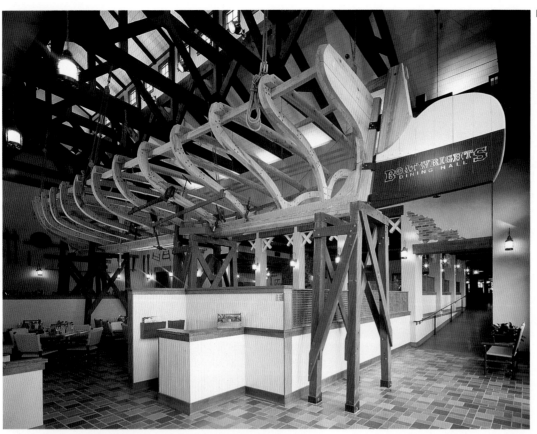

迪斯奈迪斯著路勝地
伯納夫斯塔湖　佛羅里達
　　餐廳設計的有如十九世紀的船
工商店。高懸的船架正符合了這設
計的感覺。

船工餐廳包括了眞正的木質器
具作爲牆上裝飾、木質椅子、及隨
興的裝潢。

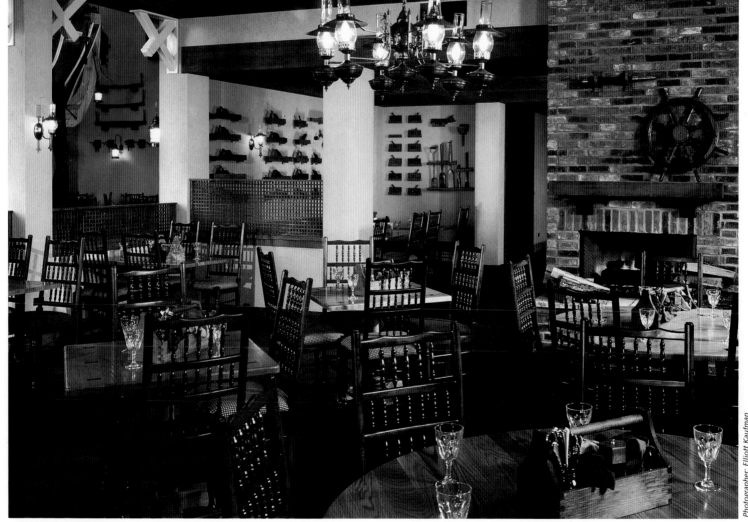

美食廣場被設計成一個歡樂的
農夫市場，多采多姿的遮篷，鵝卵
石設計般的地磚以及非常獨特的
"門面"。

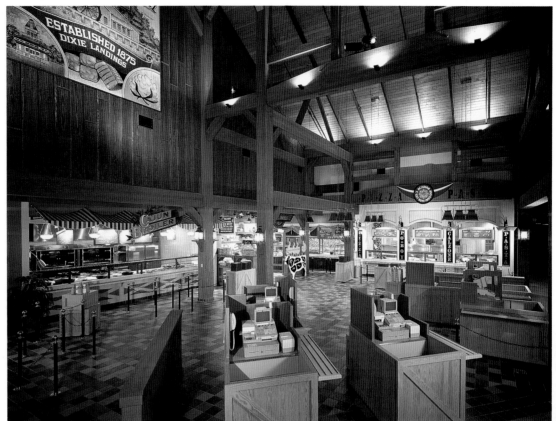

Photographer: Elliott Kaufman

輕鬆的美食廣場飲食區造型好
似棉花廠，一堆堆的新收成、一個
大水車以及一個巨大的軋棉機。

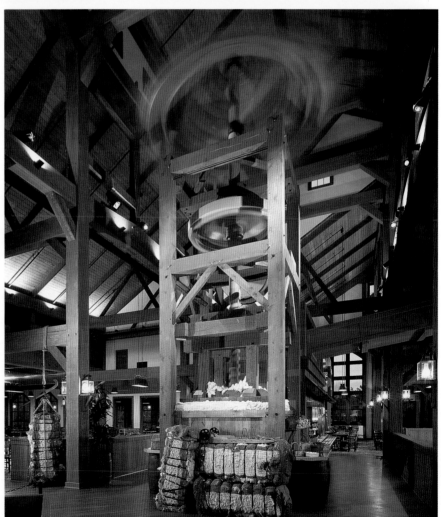

Photographer: Elliott Kaufman

迪斯奈當代休閒飯店
伯納夫斯塔湖　佛羅里達
DDI建築事務
達羅夫室內設計公司
　　70年代早期的設計，後來又以
非常現代的主題式設計概念加以翻
新。浮動的天花板、柔和的燈光再
加上大理石地磚，使大廳具有戲劇
性及樂趣。

　　大廳的休息區具現代式裝橫的
特色，跳動的色彩強調出空間獨特
的線條與曲線。

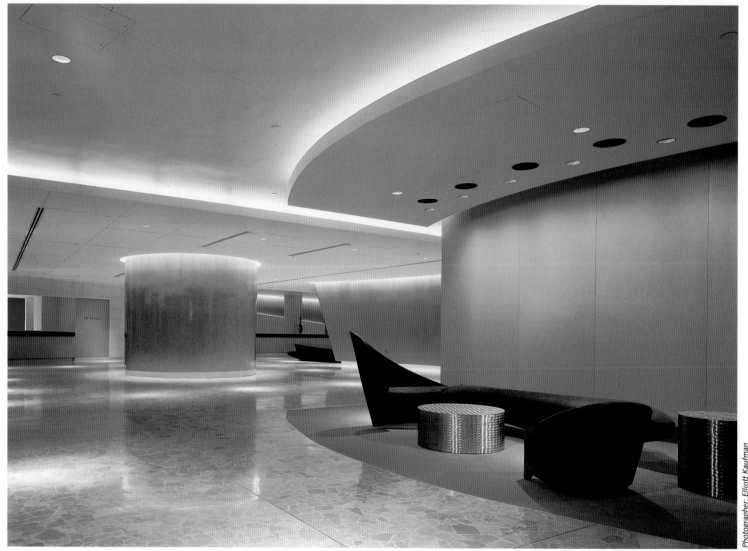

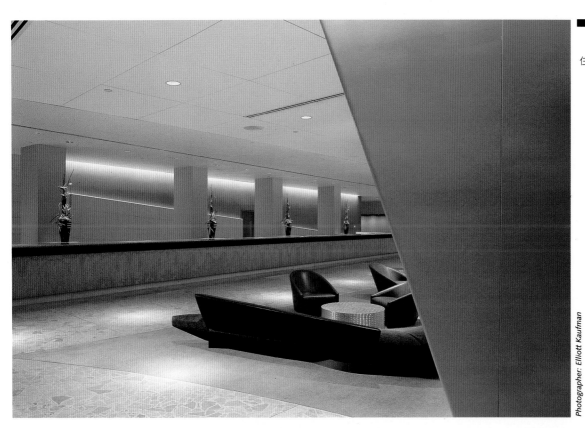

接待櫃的設計，方便大團體的
住宿登記作業。

Photographer: Elliott Kaufman

特別設計的不銹鋼屏風，使旅
客服務區與主要大廳有所區隔，但
又不完全阻斷視線。

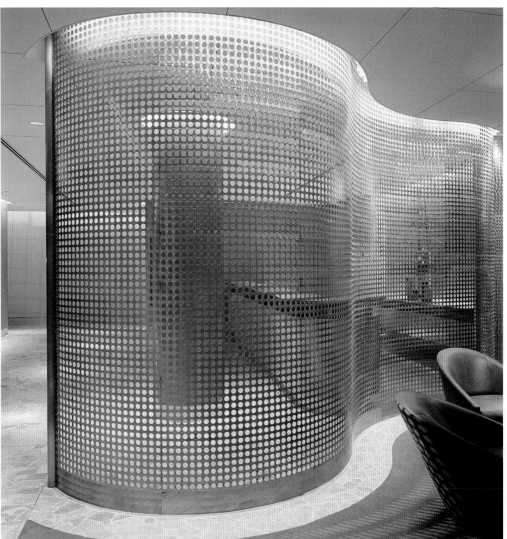

Photographer: Elliott Kaufman

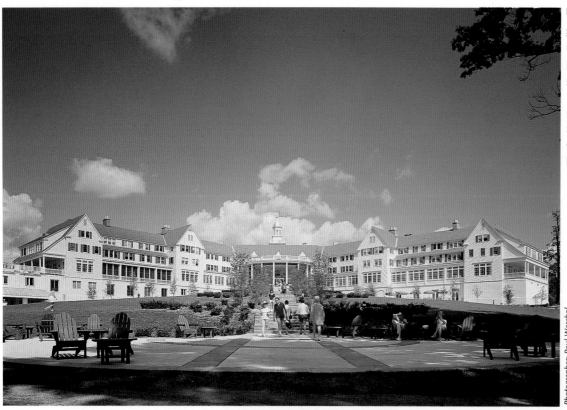

塞格摩爾飯客與會議中心
喬治湖　紐約州
阿拉斯克雷夫和丹登建築事務所
達羅夫室內設計公司
　　飯店早先在1883年開始時，僅
是一個私人渡假勝地，只對五個費
城望族開放。現今這建築重新整
修、擴大再開放後，成為一個具350
間客房的奧明尼古典飯店。

Photographer: Paul Warchol

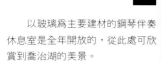

以玻璃為主要建材的鋼琴伴奏
休息室是全年開放的，從此處可欣
賞到喬治湖的美景。

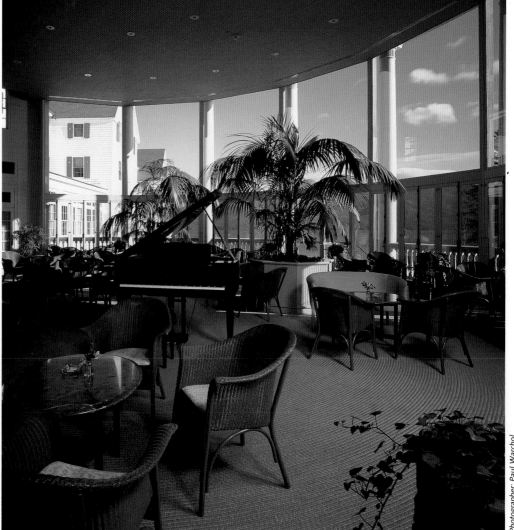

Photographer: Paul Warchol

為降低飯店大廳的擁擠程度，
特別設計的接待室。

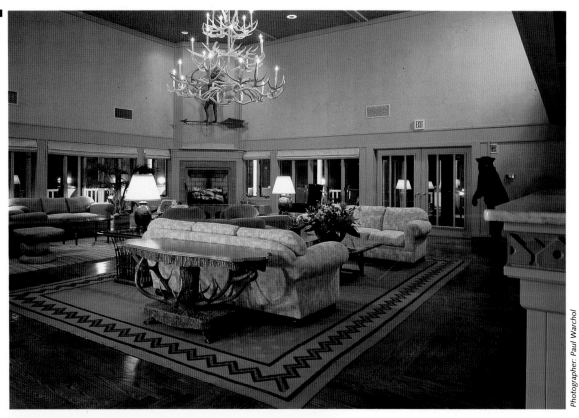

Photographer: Paul Warchol

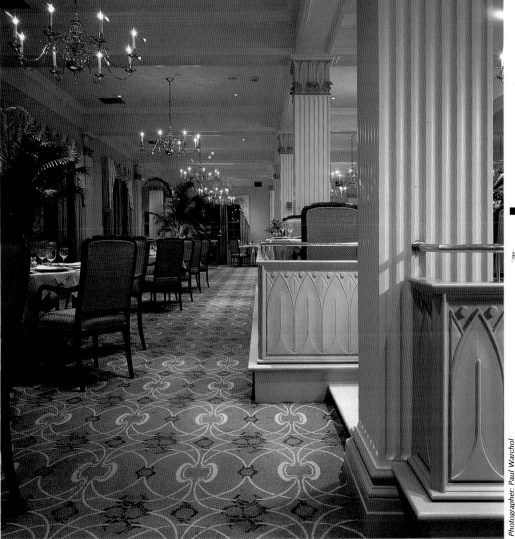

翠利恩餐廳歷史性建築的特有
細緻都保留在這優雅的設計中。

Photographer: Paul Warchol

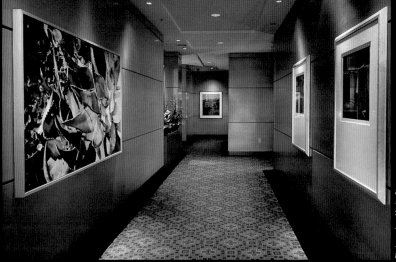

大角鄉村俱樂部
棕櫚灘 加州
藝廊。

Photographer: Martin Fine

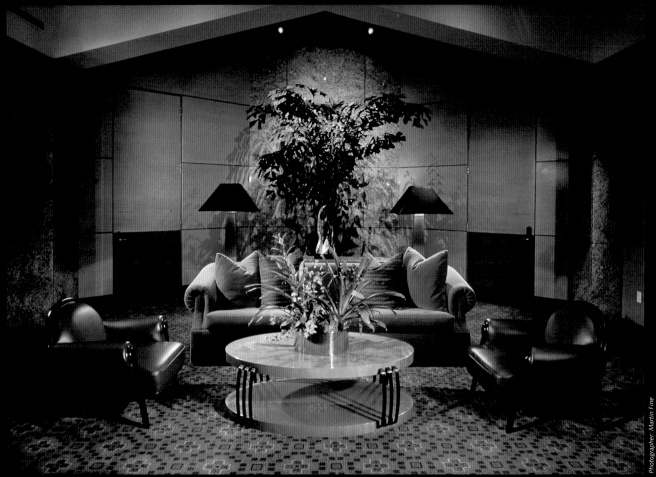

Photographer: Martin Fine

大角鄉村俱樂部
棕櫚灘 加州
大廳。

DESIGN 1 INTERIORS
第一室內設計公司

迪斯奈假期俱樂部閒中心
奧蘭多　佛羅里達
旅客休閒室〝老爸窩

第一室內設計公司是一個致力於飯店、俱樂部、餐廳及住宅區規劃等場所的全方位設計公司。公司穩定的成長與成功可歸因於紮實的企業管理及使用室內設計作為銷售產品良方的正確觀念。公司的每一個作品都可看出對市場趨勢及顧客需求的用心，設計總是針對特定市場或某一主題，以達到顧客的目標，即有效成功地飯店經營。第一設計公司並非強調單一景觀，而是著重各種元件組合後形成的環境。好的設計、再輔以價格合理的優良藝師之雕鑿，公司產品一向兼顧供能與藝術。

第一設計能夠在預算額度內準時完成高品質的設計能力，已為其贏得了國際聲譽。

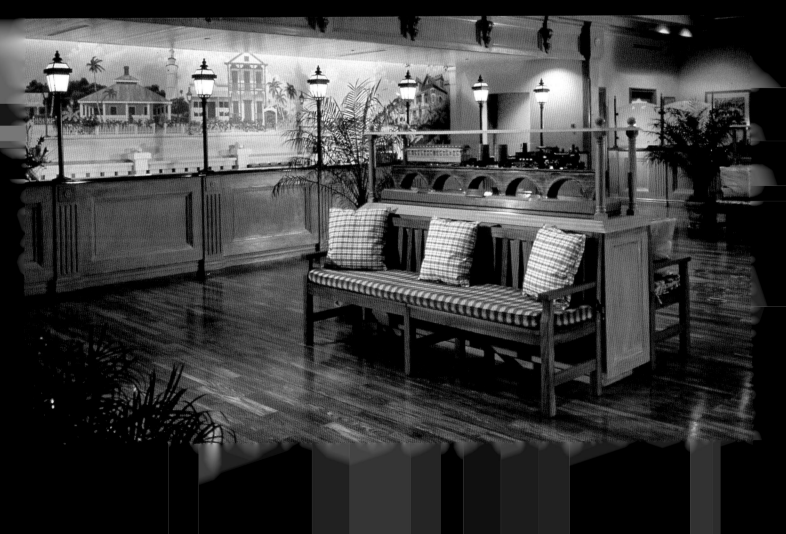

波拉梅沙渡假勝地
弗布魯克 加州
　　登記大廳（翻新）。

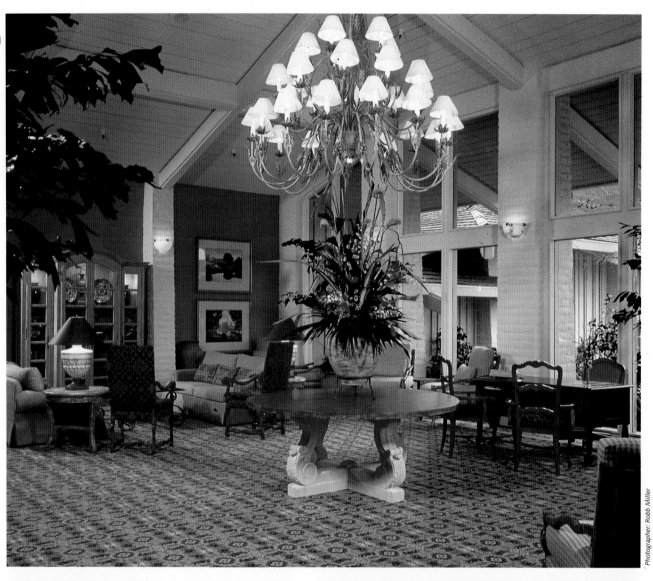

Photographer: Robb Miller

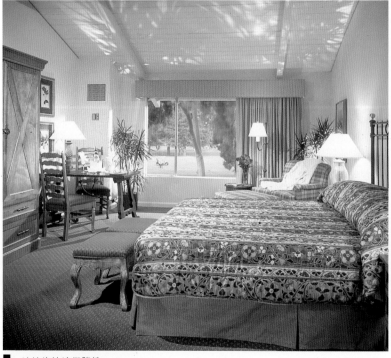

Photographer: Robb Miller

 波拉梅沙渡假勝地
弗布魯克 加州
　　典型的客房（翻新）。

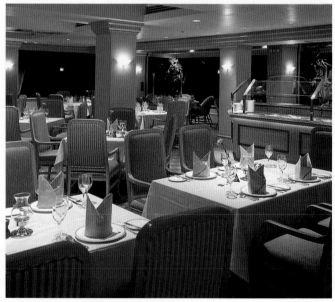

Photographer: Kerun IP

香港鄉村俱樂部
深水灣 香港
　　餐廳（翻新）。

印地安威爾斯飯店
印地安威爾斯　加州
　　公共的衛生設備（翻新）。

印地安威爾斯飯店
印地安威爾斯　加州
　　總統套房的臥室（翻新）。

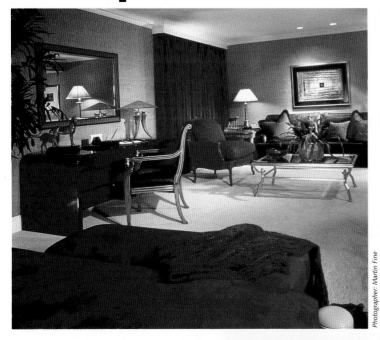

Photographer: Martin Fine

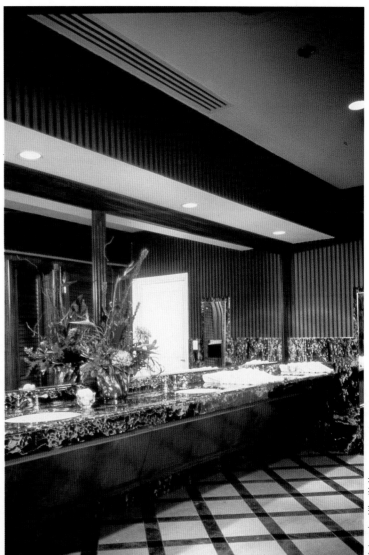

Photographer: Milroy/McAleer

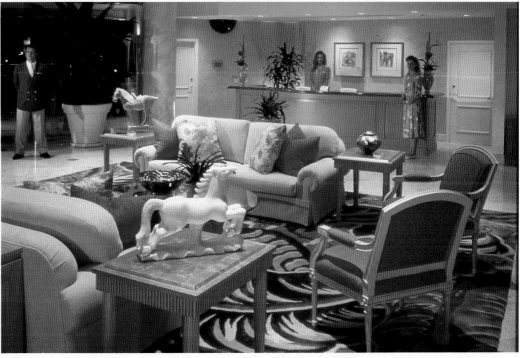

Photographer: Martin Fine

印地安威爾斯飯店
印地安威爾斯　加州
　　接待大廳（翻修）。

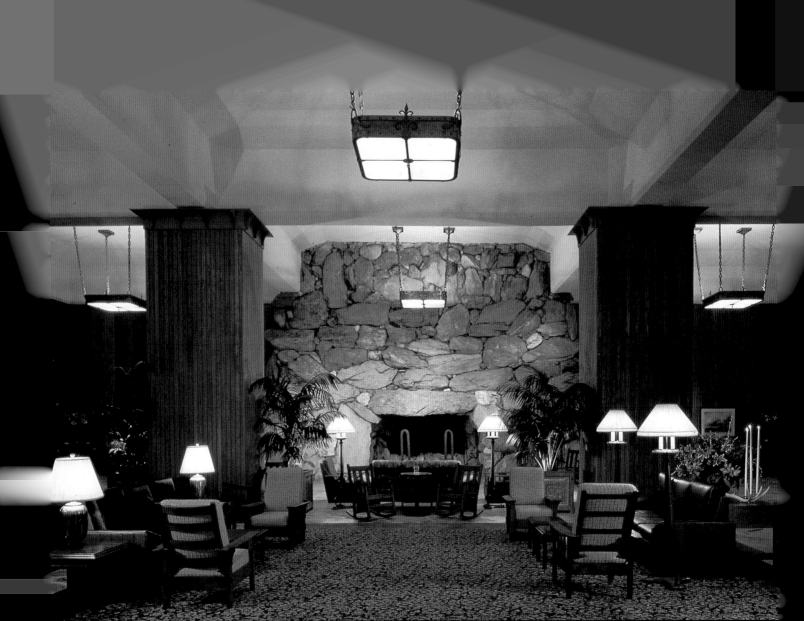

葛拉芙公園賓館
艾希貴拉　北卡羅萊納州
　　原始的傢俱與照明燈俱在整修
中，大部分予以保留。

其他企劃案
泡沫浪花
淙櫚灘　佛羅里達
瑪麗亞特灣點勝地
巴拿馬市　佛羅里達
瑪麗亞特賽普雷斯港渡假勝地
奧蘭多　佛羅里達
新港海灣俱樂部、歐洲迪斯奈
巴黎　法國
芝加哥大使館套房飯店
奧蘭多　聖地牙哥　華盛頓特區

DESIGN CONTINUUM, INC.
Five Piedmont Center. Suite 300, Atlanta, Georgia 30305
404/266-0095, Fax: 404/266-8252

DESIGN CONTINUUM, INC.
序列設計公司

瑪麗亞特飯店
亞特蘭大　喬治亞州
飯店大廳呈現出傳統的美國南部風味。

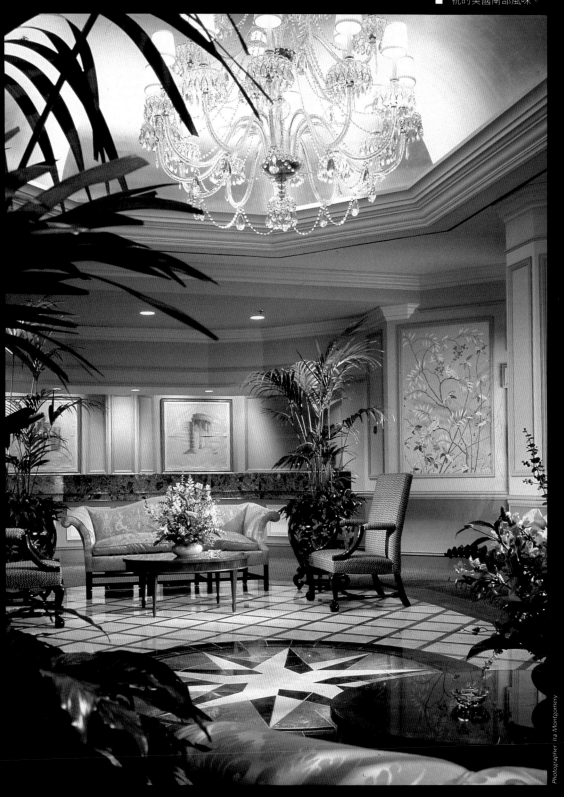

設在亞特蘭大的序列設計公司擅長飯店、餐廳、私人城市或鄉村俱樂部的設計規劃。二十五年的長期經驗以及對細節的用心使得公司為市區飯店、會議中心及遍及美加、歐洲、日本的主要渡假勝地所作的設計非常成功。公司為名勝區所作的規劃因則具特色而受到全國性的肯定。

除了創意與熱忱，高品質的個別服務已經為公司博得了聲譽與業績。工作同仁多樣化的建築與設計背景，使得公司在下列各項設計皆能勝任：歷史古蹟之翻修、改裝或其他當代、隨性的設計風格。

工作草圖及裝潢條件的優良與精確使得公司能在預算與時間的限制內完成設計與規劃。

迪斯奈雅契俱樂部勝地
奧蘭多 佛羅里達
　會議中心的藝廊,終點是華麗
的舞廳及個人會議室。

迪斯奈會議中心平面圖。

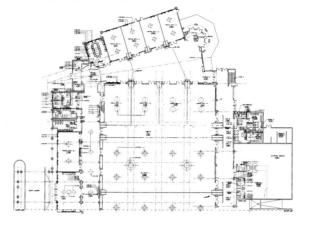

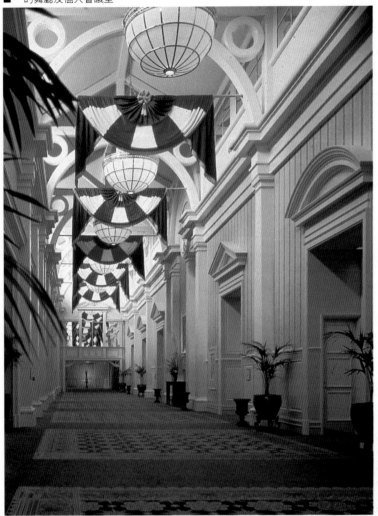

書西薩爾飯店
聖彼得堡 佛羅里達
　飯店整修後較以前更輕快、更
明亮也更華麗。

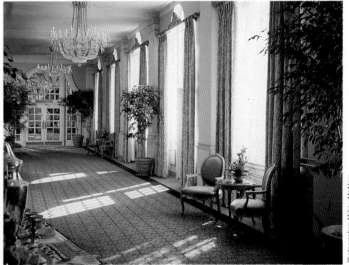

Photographer: Robert Miller

Photographer: Milroy McAleer

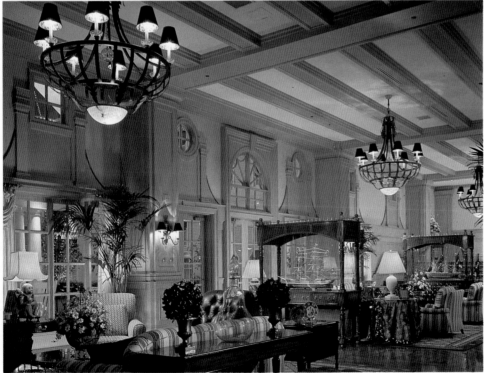

迪斯奈雅契俱樂部勝地
奧蘭多 佛羅里達
　雙倍高的大廳有新英格蘭〝世
紀之處〞俱樂部的優雅特質。

Photographer: Robert Miller

費爾蒙特飯店三樓平面圖。

洲際飯店
芝加哥　伊利諾州
華麗的文藝復興之屋,其四周
鑲板式的牆壁爲其一大特色。

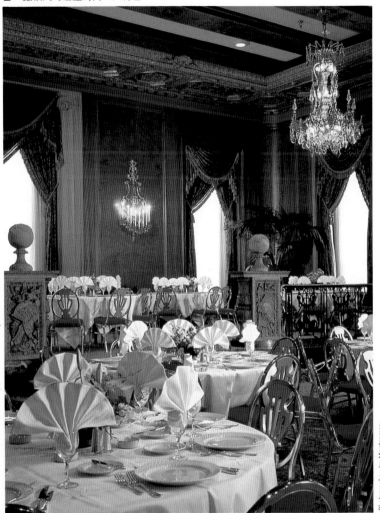

費爾蒙特飯店
聖安特里歐　德州
典型的個人親密套房。

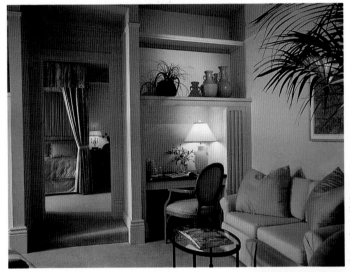

Photographer: Ira Montgomery

Photographer: Ira Montgomery

洲際飯店
洛杉磯　加州
淡淡的色彩,以及柔軟誘人的
沙發,再加上幾個抱枕創造出一種
"加州式"的輕鬆感覺。

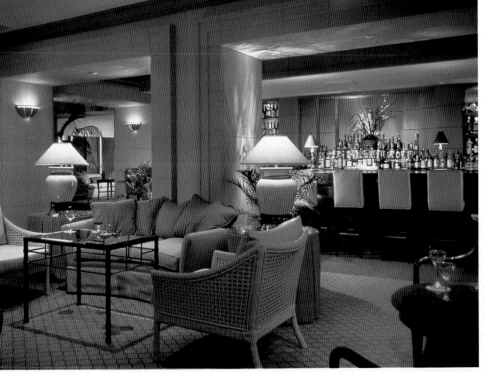

Photographer: Milroy McAteer

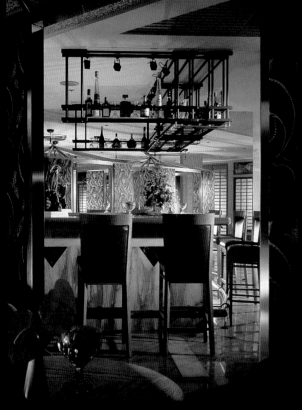

皇家阿巴傑飯店
汰巴伊　阿拉伯聯合大公國
綠洲休閒吧枱。

皇家阿巴傑飯店大廳樓層圖。

皇家阿巴傑飯店一大廳樓層圖。

主要大廳
　垂吊的植物以及冷色系織物，
共同營造一個〝綠洲〞的氣氛。

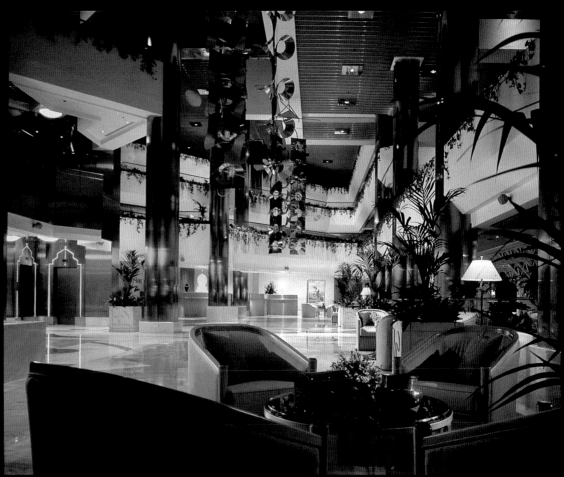

DI LEONARDO INTERNATIONAL, INC.

2350 Post Road, Suite 1
Warwick, Rhode Island 02886-2242
401/732-2900, Fax. 401/732-5315

The Centre Mark Building, Room 608
287-289 Queen's Road, Central, Hong Kong
852/851-7282, 851-7227, Fax. 852/851-7287

DI LEONARDO INTERNATIONAL, INC.
戴里奧納多國際公司

皇家阿巴傑飯店
華麗的舞池。

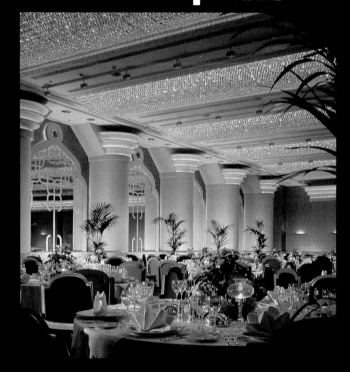

　　高品質的作品加上優良的服務態度，戴里奧納多國際公司已經在眾多的飯店設計公司中，建立起極佳的聲譽。除了飯店其作品尚包括高爾夫俱樂部、遊樂場、會議中心和餐廳。

　　公司作業從觀念階段歷經草圖設計、規劃、營建、預算控制到計劃行政管理，每個過程皆謹慎控制細心掌握，以期提供零缺點具創意的服務。公司的服務項目很廣，包括：書畫、視覺、聽覺設計、裝潢、藝品選擇與採買、壁畫及廚房設計。在二十年的設計經驗中，他們已學會了效益、創意與品質兼顧的設計方法。

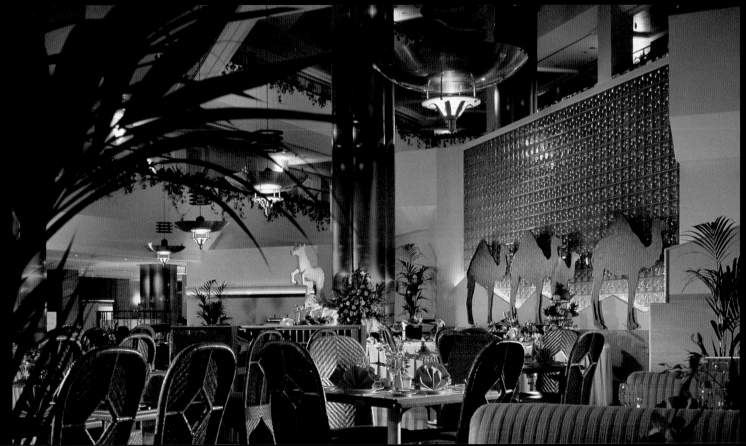

駱駝咖啡廳

新世界飯店
科隆　香港
　　主要大廳。
　　整體概念是要去創造一些設計
上爲永恆的東西，並爲當代經驗加
入一些新面貌。

香港新世界飯店平面計畫圖。

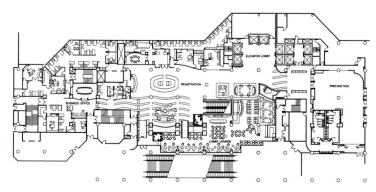

■ 主要大廳。

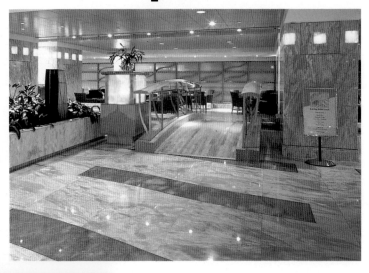

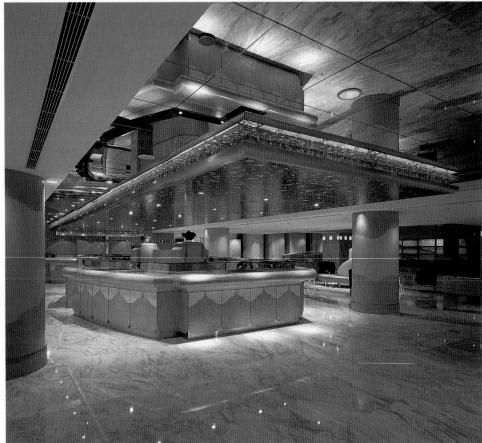

■
登記櫃枱。
　　設計中創造出一些〝樂趣〞，
然而卻隱藏了高度的精緻於其中。

文藝復興大飯店
時代廣場　紐約市
電梯間。
整個室內設計是以高級的木板
及光亮的飾品來表現，和諧的背景
爲飯店的一隅，創造出有如俱樂部
般的氣氛。

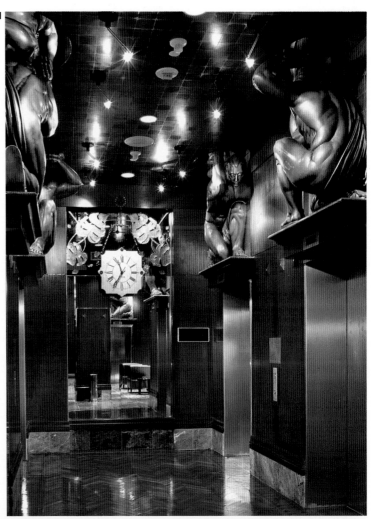

客房。

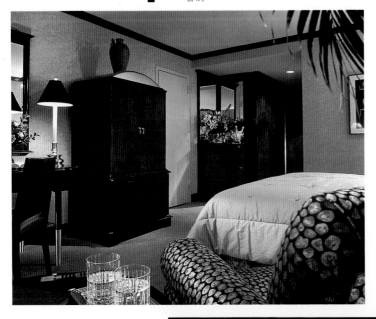

主要餐廳。
華麗的材質輔以精細的顏色組
合。營造出細膩的整體感覺。

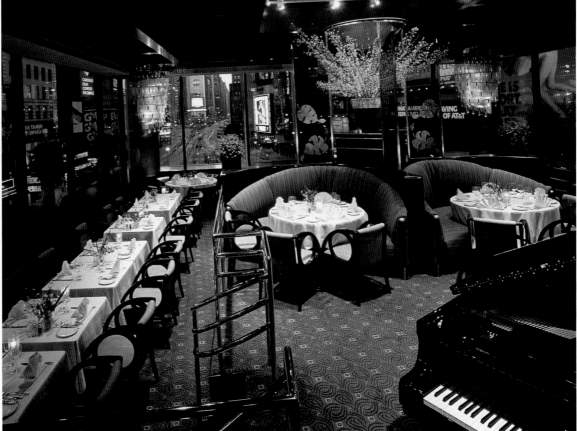

Photographer: Dan Forer

迪斯奈奧林斯港渡假勝地
迪斯奈世界　奧蘭　佛羅里達
　　來奧林斯港美食世界的訪客感覺自身處於〝懺悔星期二〞的場景之中。

接待大廳----登記處。

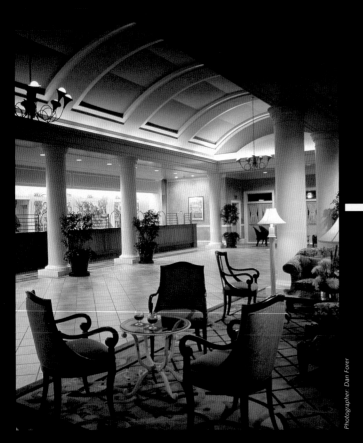

Photographer: Dan Forer

DIANNE JOYCE DESIGN GROUP, INC.
黛安喬因思設計公司

迪斯奈波特奧林斯勝地
迪斯奈世界 奧蘭多 佛羅里達
"懺悔星期二" 美食廣
場。

黛安喬因思設計公司是
一個全方位的室內設計小
組。自1978年成立以來，他
們的作品透過無數的報導與
獎勵而獲得了全國性的肯
定。新建築設計或舊建築的
翻修，均為其所長，其作品
涵蓋飯店、餐廳、公司格局、
國際金融設施以及別具特色
的住宅。除了內部建築師、
設計師、工藝師傅之外，其
他幕後人員亦抱著追求完美
的共同信念，使得公司為迪
斯奈發展事業、謹慎集團、
珊朵勝地、克迪那布希集
團、凱悅公司及其他知名集
團所創作的作品不斷精進。

由於信伍集體創作，公
司將設計師、建商及顧問的
天賦加以結合，以期呈現最
好之成果。

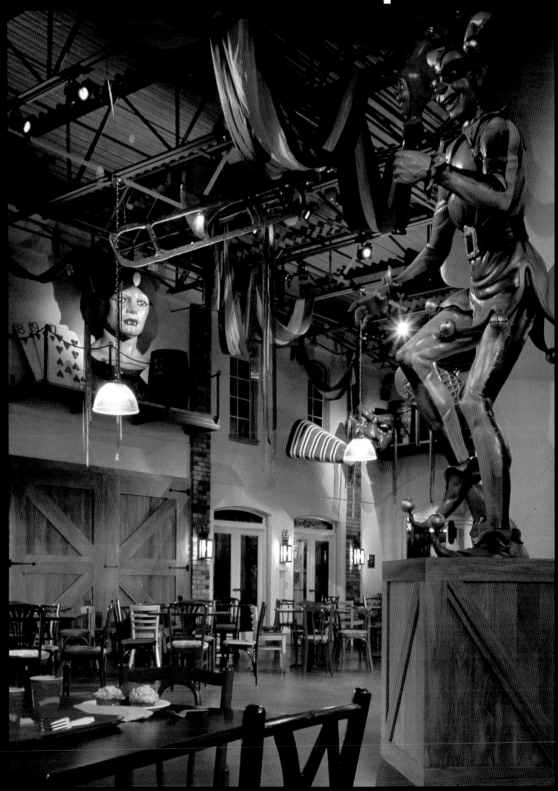

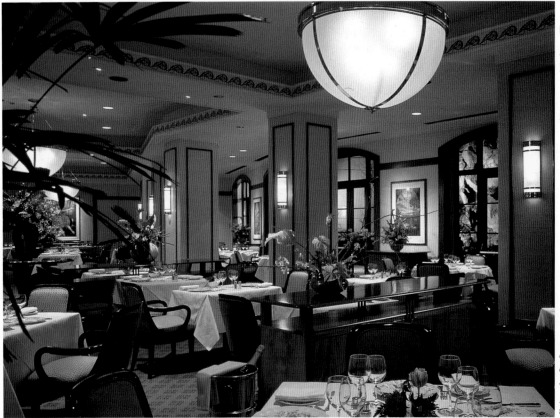

尼可飯店
亞特蘭大喬治亞州
　　古典餐廳。
　　飯店的正式餐廳瀰漫著
法國風情。

Photographer: Dan Forer

Photographer: Dan Forer

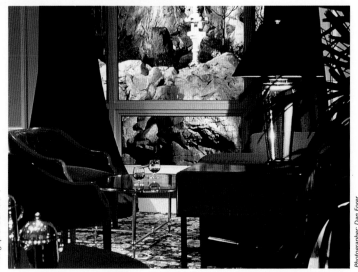

Photographer: Dan Forer

■ 面對日本式公園的休息
室。

■ 總統套房的餐廳。

電梯一瞥。

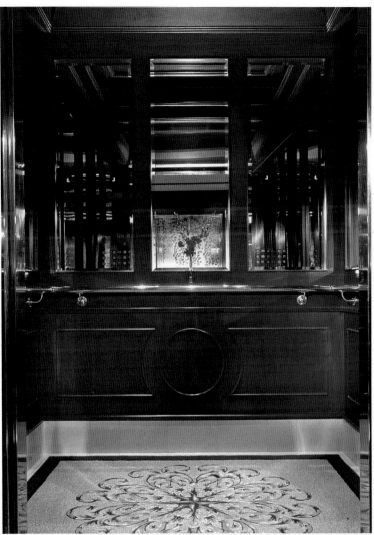

Photographer: Dan Forer

尼可飯店休息室。
　飯店頂樓的休息區，作
為較下層的顧客的休息地
方。

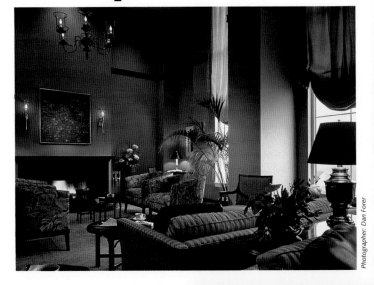

Photographer: Dan Forer

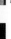

書房吧枱。

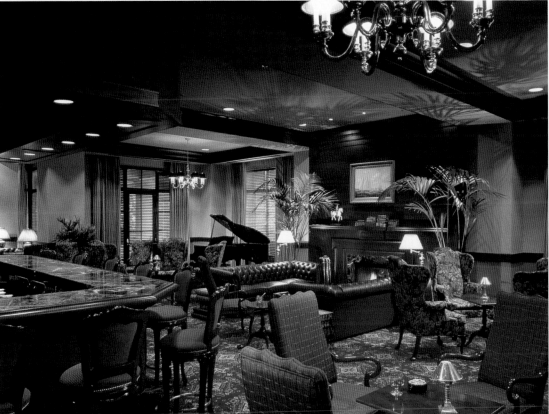

電梯一瞥。

Photographer: Dan Forer

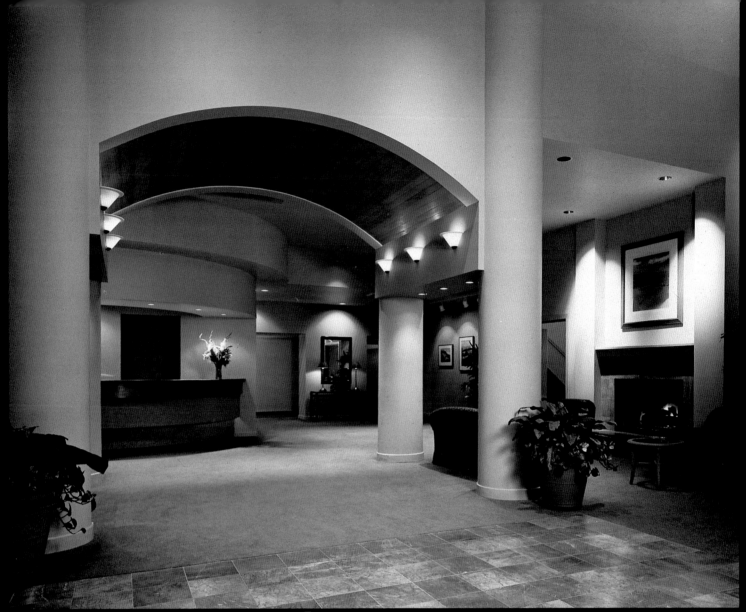

艾弗雷特假期賓館
艾弗雷特　華盛頓州
大廳（翻新）

DOW/FLETCHER

127 Bellevue Way SE, Suite 100, Bellevue, Washington 98004
206/454-0029, Fax: 206/646-5904

DOW/FLETCHER
道爾弗雷契設計公司

　　道爾弗雷契公司從事飯店業的設計工作已邁入第12年。由於公司總裁在飯店管理及瞭解顧客需求方面頗有經驗，所以公司非常獨特。除了提供建築、室內設計、傢俱及附屬配備的採購之外，公司亦提供工程發包營建方面的管理服務。他們從顧客的觀點來看，認為實現計劃的最好方式就是融合設計與建造於一體，如此經費則可降低、效率則提高，對於翻修計劃，尤其如此。公司在倫敦與台北有分支機構，所以稱得上是一個全球性的設計採購公司，兼收營建與經營之利。

濱海大飯店
西雅圖　華盛頓州
　　飯店大廳的特色：窗前海景。
（翻修）

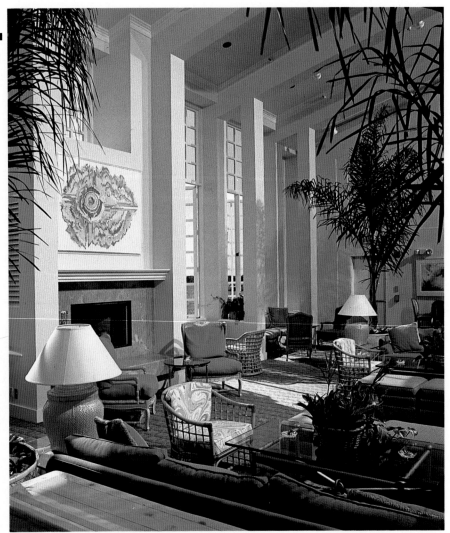

馬里納的波特弗諾賓館
雷丹多海灘　加州
大廳。
（翻修）

西雅圖雷夢達飯店
西雅圖　華盛頓州
大廳。
（翻修）

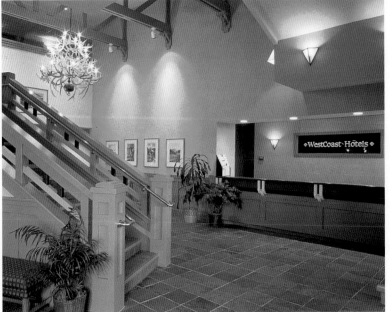

西海岸國際賓館
安哥拉治　阿拉斯加州
大廳。
（翻修）

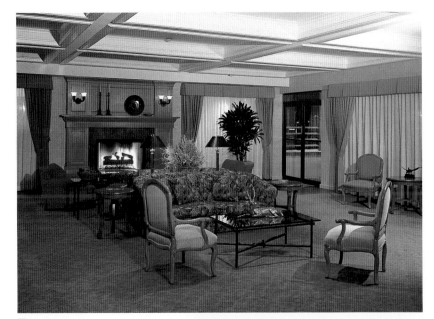

西岸伊頂尖西哥賓館
利芬渥斯　華盛頓州
　　客房。

西岸溫納契中心飯店
溫納契
　　大廳。
　（翻修）

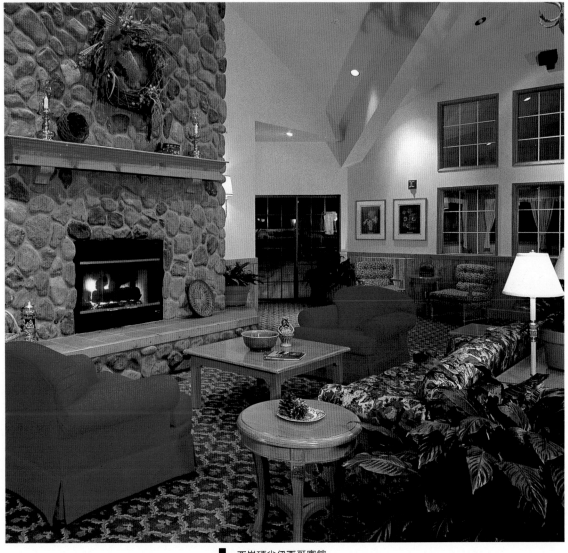

西岸頂尖伊西哥賓館
利芬渥斯　華盛頓州
　　大廳。

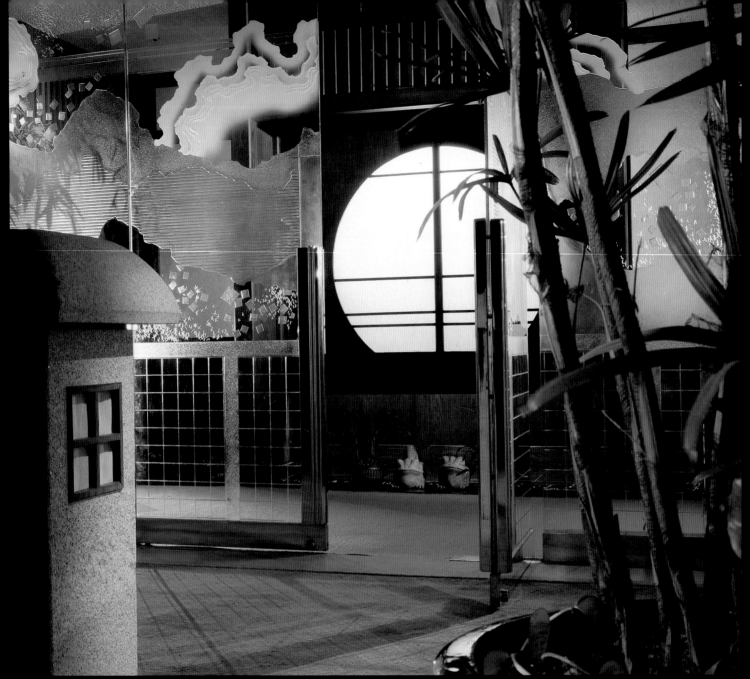

天堂海灘大飯店
釜山　南韓
日本式餐廳。

HAROLD THOMPSON & ASSOCIATES

15260 Ventura Boulevard, Suite 1910, Sherman Oaks, California 91403
818/789-3005, Fax: 818/789-3089

HAROLD THOMPSON & ASSOCIATES
哈羅湯普生設計群

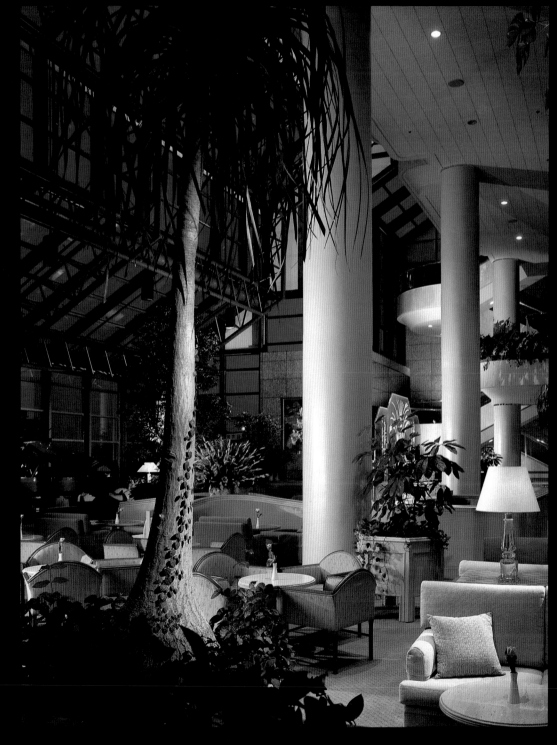

十年來，哈羅湯普生設計群已經成功地建立起一個執著地專業小組，擅於個別或集體解決設計難題。公司是一個獨立團體，包括一個藝術圖像部門，以處理一些特殊問題。雖然精於室內設計，但公司的特長是飯店，遇到挑戰，則全力投入。他們瞭解飯店是一個複雜的整體，需要各方面，諸如功能規劃、美學效果及藝術環境的天份。經過不斷的學習，才能在一個屋頂下，將各方面的知識結合在一起。公司對顧客需要、時間、經濟、採買、美學、旅館營運均有所瞭解。他們是藝術家，但不是不食人間煙火的藝術家，他們相信溝通對成功的重要性，他們對許多傑作感到自豪，這些傑作更為他們建立起與顧客之間的長期合作關係。

天堂海灘大飯店
釜山　南韓
　　韓國式套房。

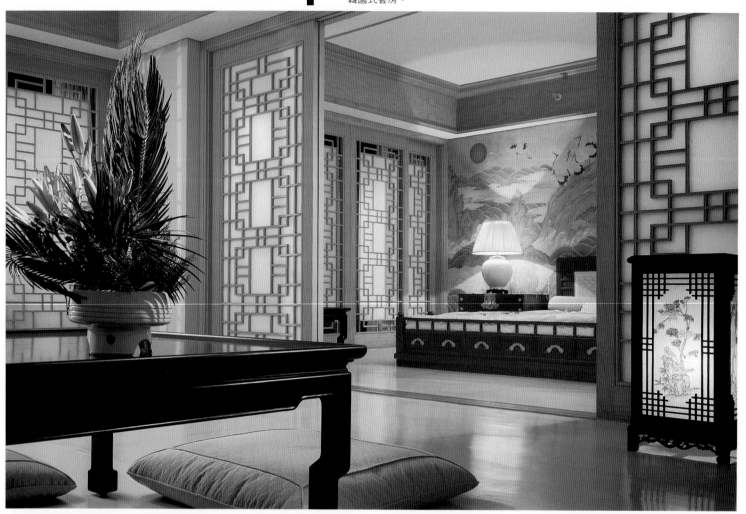

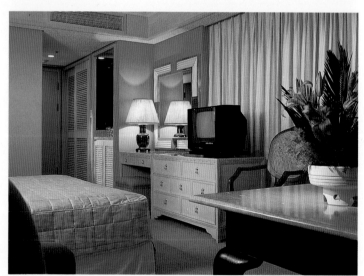

天堂海灘大飯店
釜山　南韓
　　客房。

天堂海灘大飯店
釜山　南韓
　　套房。

天堂海灘大飯店
釜山　南韓
▮　　遊樂場階梯。

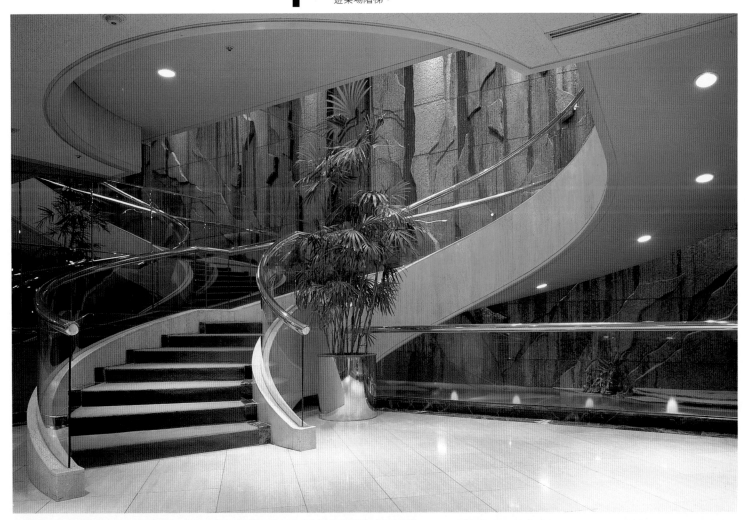

天堂海灘大飯店
釜山　南韓
▮　　日本式餐廳。

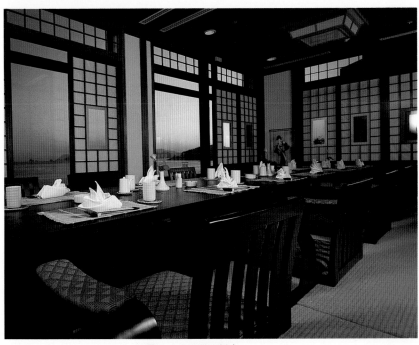

天堂海灘大飯店
釜山　南韓
▮　　韓國式餐廳。

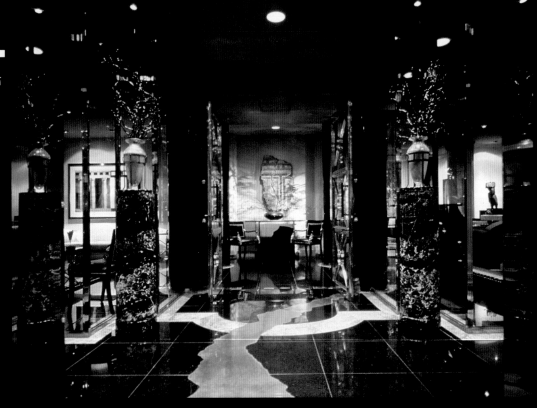

墨爾本　澳大利亞
市區飯店的豪華大理石
　　前廊。

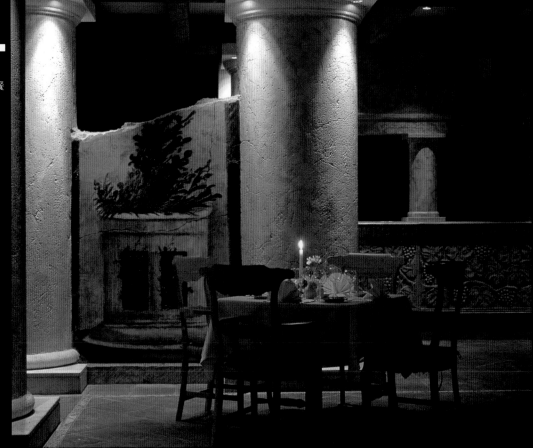

貝爾格勒　南斯拉夫
　　典雅飯店中的親切用餐
區。

HIRSCH/BEDNER ASSOCIATES

3216 Nebraska Avenue
Santa Monica, California 90404
310/829-9087, Fax 310/453-1182

49 Wellington Street
London, England WC2E 7BN
071/240-2099, Fax 071/240-2050

4/F Kai Tak Commercial Building
317-321 Des Voeux Road
Central Hong Kong
852/542-2022, Fax 852/545-2051

11 Stamford Road
#02-08 Capitol Building
Singapore 0617
65-337-2511, Fax 65-337-2460

909 W. Peachtree Street, N.E.
Atlanta, Georgia
404/873-4379, Fax 404/872-3588

HIRSCH/BEDNER ASSOCIATES
赫斯克班德勒公司

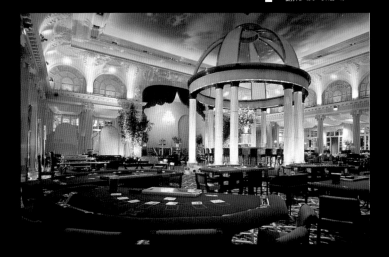

　　27年來，340件廣佈世界的作品，赫斯克班德勒公司已經對飯店設計的各方面有了心得，無論是20個房間的小精品還是二千個房間的大飯店。這個由專業飯店設計師所組成的國際小組，在對地理文化、運作及財務各方面作了研究之後，向各個企業案提出不同階段所需的專業服務。這種特殊的方式創造出了H／BA廣受各方肯定的設計品質，公司的成功可歸功於企劃時，設定的高標準，對每一方面、每個細節的關心，以及在採買、藝品選購及平面書畫等方面的專業個人服務。

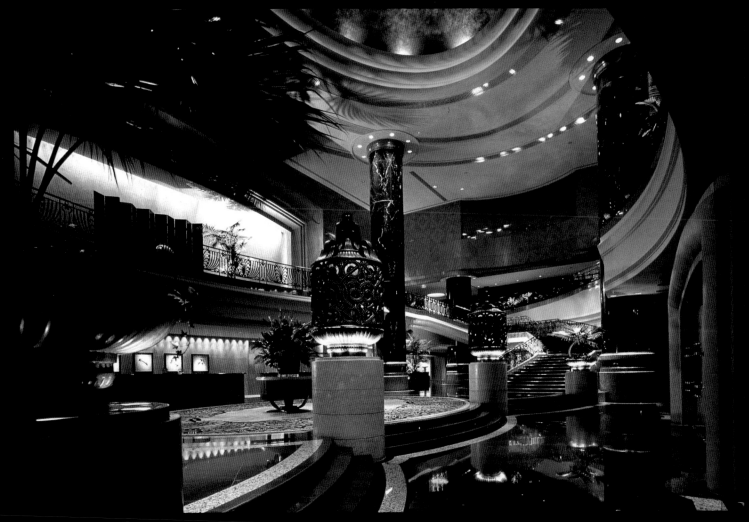

芝加哥　伊利諾州
　　歷史悠久的飯店內華麗
舞池的入口處。

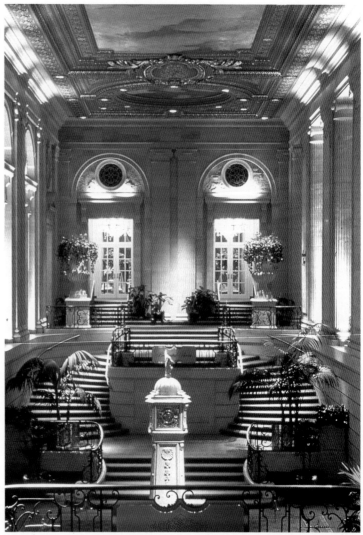

蒙特雷　加州
　　渡假勝地俱樂部之休息
室。

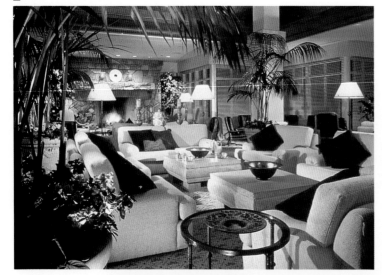

阿羅巴渡假中心
加勒比海群島
　　開放式大廳。
　　渡假中心有 390 個房
間。

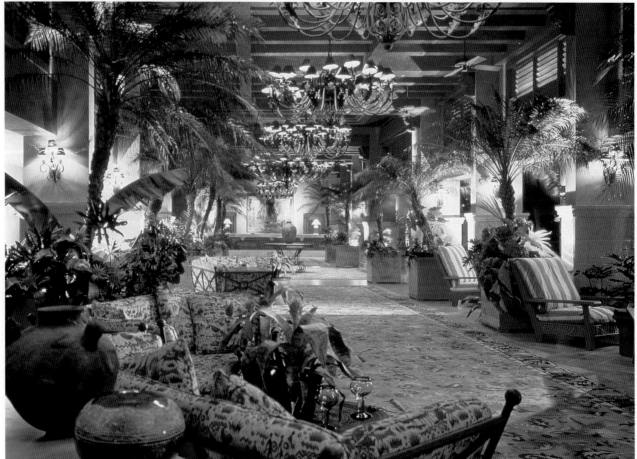

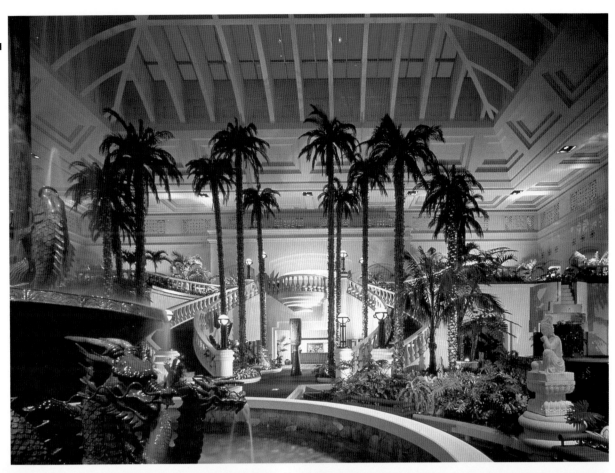

琉球　日本
　私人俱樂部之大廳。

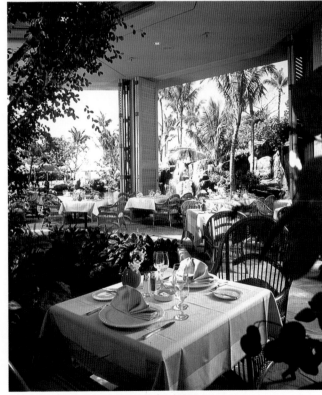

舊金山　加州
　安巴卡迪羅中心飯店。
　內客房的獨特設計。

茅利　夏威夷
　開放式的餐廳。
　四周盡是瀑帶、熱帶飛鳥。

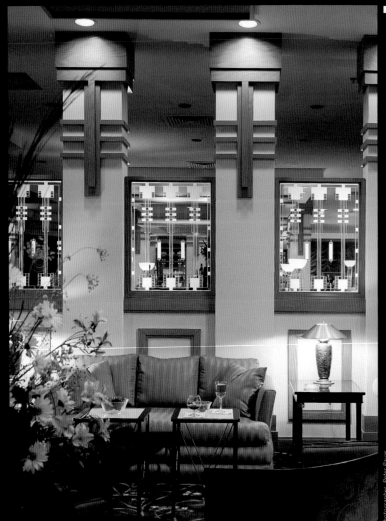

里克蒙機場希爾頓飯店
里克蒙　維吉尼亞
　　大廳。
　　入口處休息區的設計與建築師
在整棟建築物的外觀設計上聯結在
一起。

Photographer Peter Page

雪里頓曼哈頓飯店
紐約市　紐約州
小館

　　沒有向下直射的光，以免破壞
了手繪地拱形天花板。光線間接來
自細小浮動的柱子後方，以襯托出
天花板的多采多姿。

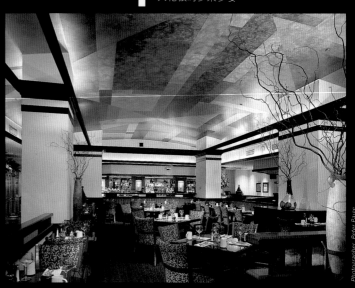

Photographer Peter Page

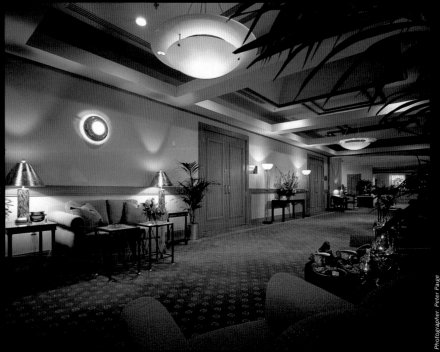

里克蒙機場希爾頓飯店
里克蒙　維吉尼亞州
　　走廊，連接飯店入口的公共走
廊。

Photographer Peter Page

HOCHHEISER-ELIAS DESIGN GROUP, INC.
豪克漢雪&艾利亞斯設計公司

　　本設計公司係根據〝設計有如表演〞的哲學來從事飯店設計工作。根據這個原則，所以每個作品在視覺上應該是誘人的，儘可能滿足目標市場的期望。必須從顧客的先期投資、耐看與否、材料壽命及建築細節與完成的角度，來考慮經濟與否的問題。公司幾乎獲得了同業中的一切獎項，完成作品的範圍亦很廣。

　　與公司設計能力同樣重要的是設計執行，豪克漢雪——艾利亞斯設計公司提供最佳的細節及文書證件方面的服務。公司在原預算之內如期完成作品的表現，亦獲好評。

　　最近的作品包括雪里頓紐約飯店、雪里頓曼哈頓飯店、瓦道夫奧斯多利亞飯店、雪里頓華盛頓飯店、迪斯奈世界的希爾頓飯店及紐約希爾頓。

傑佛生飯店
里克蒙　維吉尼亞州
　　大名餐廳。
　　嵌入式的柔和照明，手工的地毯，現代的彩繪玻璃與建築元件結合起來在享受美食之前，創造出一個戲劇般的效果。

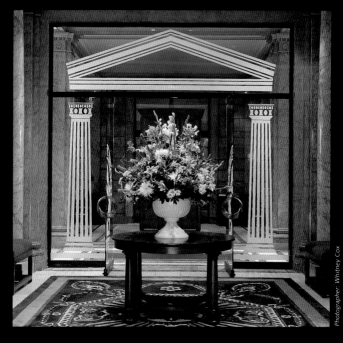

Photographer: Whitney Cox

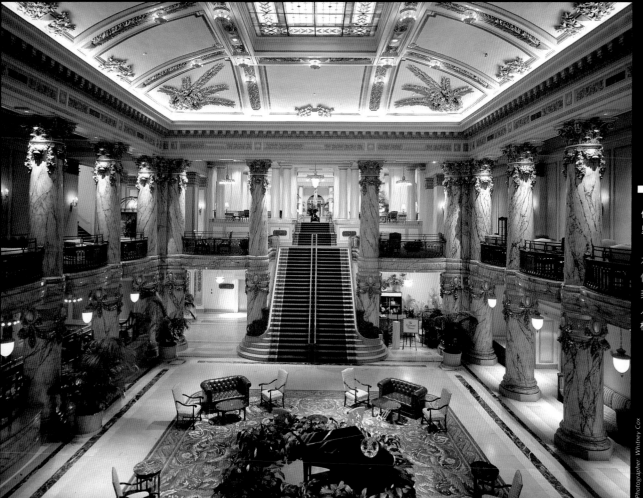

傑佛生飯店
里克蒙　維吉尼亞州
　　大廳。四周的大理石柱使這棟歷史性建築恢復了原有的華麗。華美的階梯有如〝亂世佳人〞中的陶樂園的階梯樣式。

Photographer: Whitney Cox

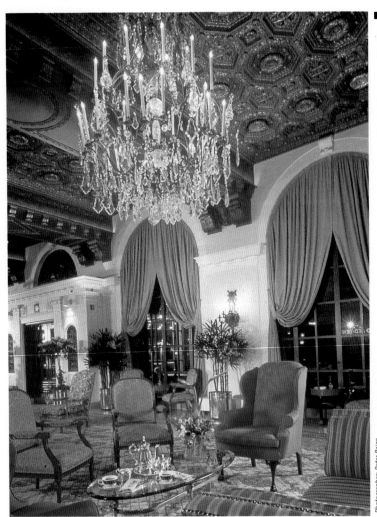

雪里頓卡爾頓飯店
華盛頓特區

　　大廳。

　　這間歷史悠久的飯店,細心地
對大廳作了翻修,採用現代的配色
手法。嵌入式的照明突顯出屋頂的
細緻與燈架的古色古香。

Photographer: Peter Paige

雪里頓卡爾頓飯店
華盛頓特區

　　總統套房的臥室。

　　這間獲獎的典雅寢室安全考慮
周到,採用防彈玻璃,又由於接近
國會大廈,所以附近就有警衛設
施。

Photographer: Peter Paige

雪里頓卡爾頓飯店
華盛頓特區

　　總統套房的餐廳。

　　19世紀的傢俱似可反映
出飯店與國會之間的短短距
離。

Photographer: Peter Paige

雪里頓卡爾頓飯店
華盛頓特區
　　阿勒哥羅餐廳。
　　間接式照明反照著具有100年
歷史的手繪天花板，創造羅馬落日
的氣氛。華盛頓郵報曾推崇本餐廳
為首都地區最浪漫的一景。

雪里頓卡爾頓飯店
華盛頓特區
　　客房。
　　房內裝潢是特別設計的，這房
間曾榮獲美國飯店旅館協會的金鑰
鎖獎。

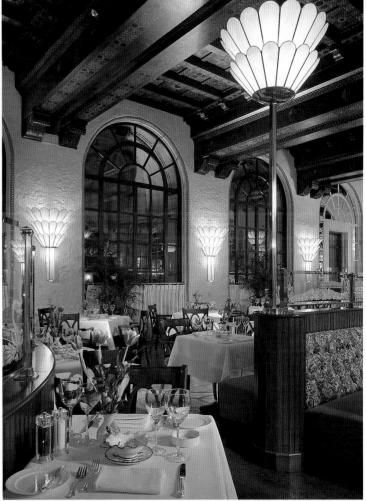

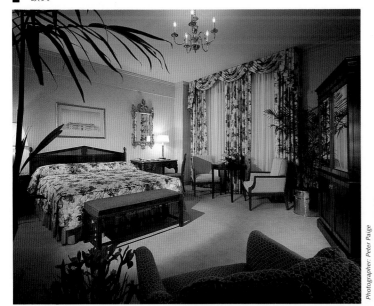

Photographer: Peter Paige

Photographer: Peter Paige

雪里頓卡爾頓飯店
華盛頓特區
　　亞美利加斯餐廳。
　　餐廳位在飯店的陽台大廳，提
供客人〝欣賞亦被欣賞〞的氣氛。
閃爍的燈光使整個大廳活潑起來。

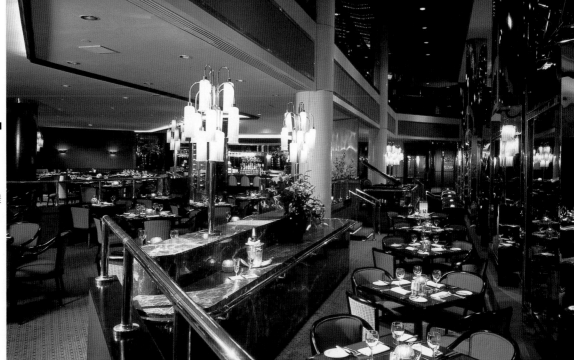

Photographer: Peter Paige

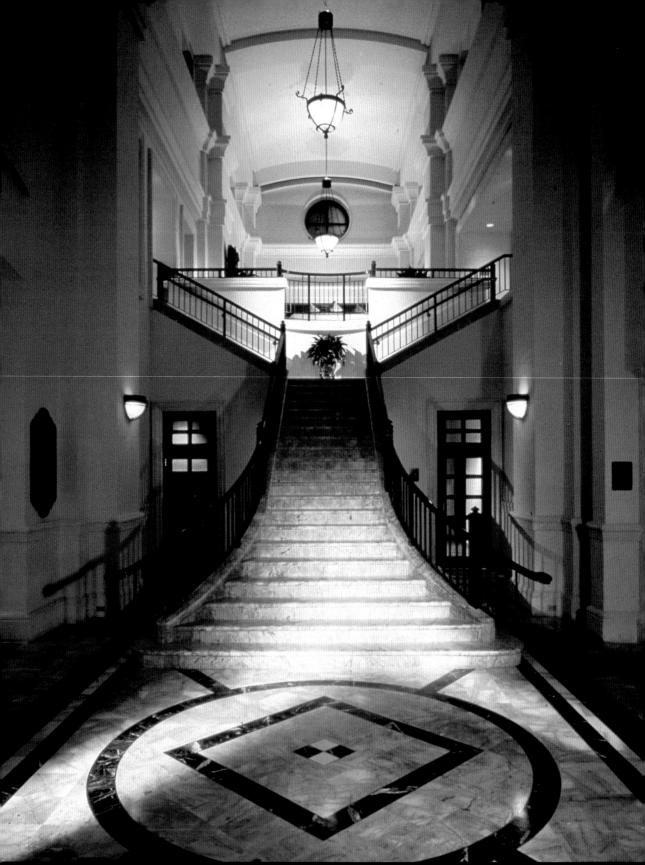

科隆那達飯店
卡爾蓋博斯　佛羅里達

HOWARD LUACES & ASSOCIATES

5785 Sunset Drive, South Miami, Florida 33143
305/662-9002,　Fax 305/662-7006

HOWARD-LUACES & ASSOCIATES

荷瓦德&路瓦西斯設計公司

荷瓦德&路瓦西斯公司是一個擅長空間規劃的商業室內設計公司。公司完成的作品有藤貝里愛斯拉飯店及鄉村俱樂部、科隆納德飯店、梅費爾飯店、玻納夏威夷俱樂部及肯塔多海灘飯店。公司的顧客有大陸公司、美國謹慎保險公司、安泰納人壽、意外公司、安定人生保險公司、雷地斯集團、印特凱投資公司以及提須曼飯店等。公司的作品在下列雜誌中受到全國性的肯定，例如契約雜誌、室內設計、佛羅里達設計師季刊、家居雜誌。他們的作品亦獲得IBD國家競爭獎、雪爾拜威廉斯年度銀牌獎及高度榮譽的金鑰鎖獎。由於精於室內設計，荷瓦德&路瓦西斯公司能提供完整的設計服務。

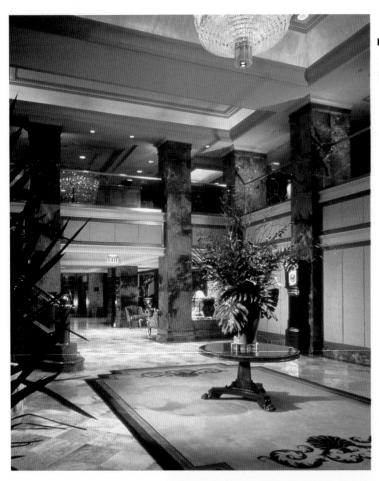

大海灣飯店
紐約　紐約州

藤貝里艾斯拉飯店
邁阿密　佛羅里達

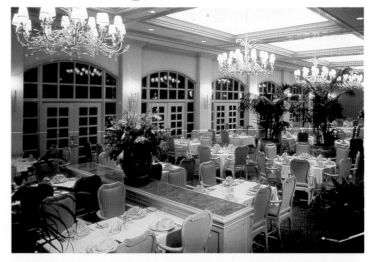

大海灣飯店
椰子叢林　佛羅里達

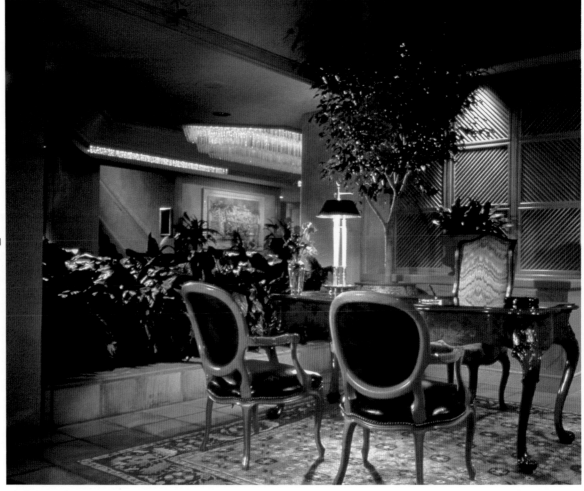

大海灣飯店
紐約　紐約州

凱悅飯店
卡爾蓋博斯 佛羅里達

凱悅飯店
卡爾蓋博斯 佛羅里達

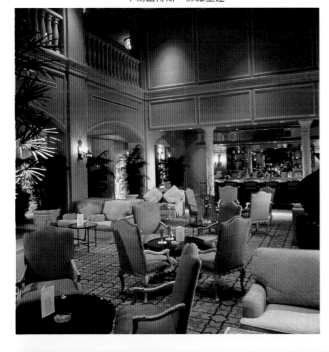

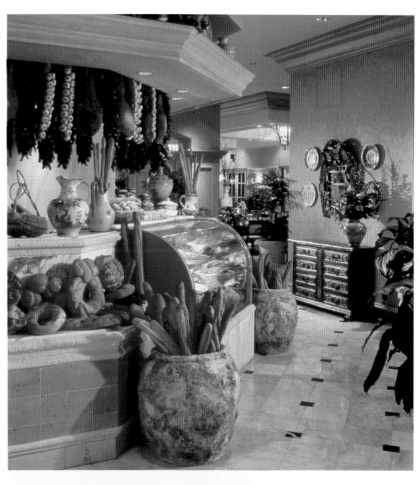

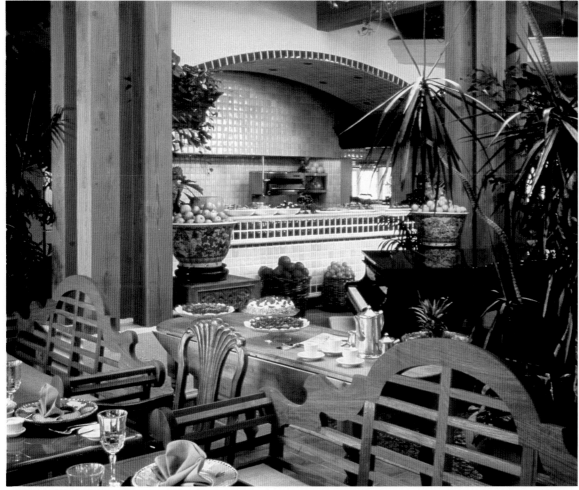

威廉斯島飯店
邁阿密 佛羅里達

凱悅飯店
卡爾蓋博斯 佛羅里達

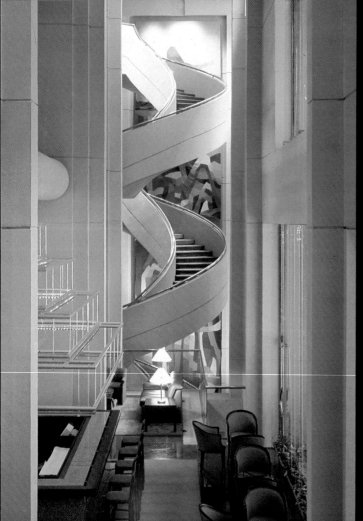

上海中心飯店
上海 中國
　　大廳樓梯間。

上海中心飯店
上海 中國
　　建築外觀。

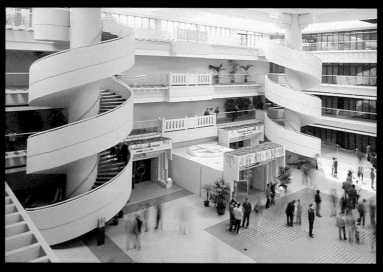

上海中心飯店
上海 中國
　　大廳。

JOHN PORTMAN & ASSOCIATES
約翰波特曼公司

泛太平洋舊金山飯店
舊金山　加州

電梯間燈架裡的小燈泡，爲大廳增加閃爍的感覺。

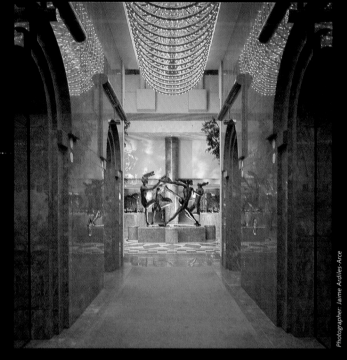

Photographer: Jaime Ardiles-Arce

　　約翰波特曼公司，爲波特曼集團的代表，爲飯店、綜合市區大樓及私人商業及機關大樓提供獨特的建築工程與室內設計服務。公司作品爲飯店業所帶來的衝擊不可謂不大。波特曼在1967年提出第一個飯店作品，亞特蘭大君王凱悅飯店，其現代大廳的設計理念，是飯店設計業的一大創新，而其內部設計亦預示了新的設計手法。其後作品曾贏得美國建築師協會創意獎及美國室內計師協會大獎。

　　公司所設計的飯店遍及亞特蘭大、紐約、芝加哥、舊金山及新加坡等地。公司於1953年成立於亞特蘭大，目前在上海及香港有分公司。

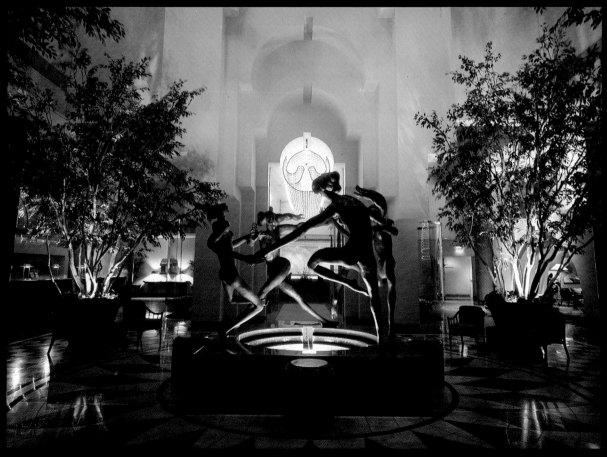

艾伯特溫伯格的銅雕作品成了大廳的焦點，通往電梯間的拱形設計與外窗造型相呼應。

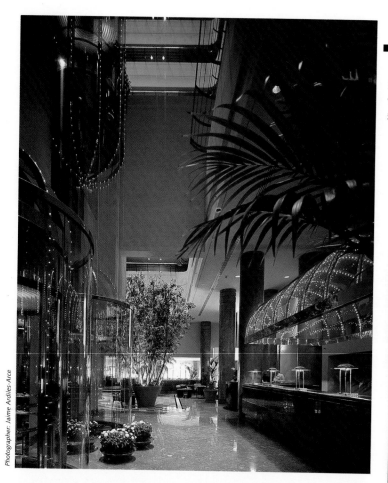

Photographer: Jaime Ardiles-Arce

建築中的彎曲及拱形造
型在登記櫃枱的上蓬設計及
電梯的設計中，獲得新的詮
釋。

行政會議中心的餐廳使用黑亮
的木質椅子及同材質的櫃枱藉此突
顯出大理石，木頭及餐巾亞麻布的
豐富內涵。

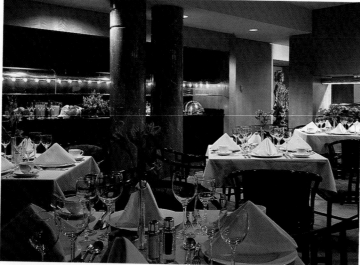

Photographer: Jaime Ardiles-Arce

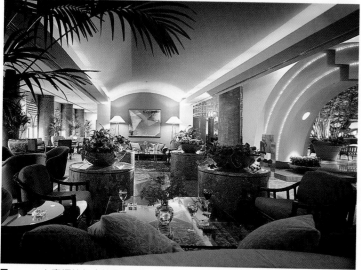

Photographer: Jaime Ardiles-Arce

大廳櫃枱無盡的優雅增加了飯
店的家居氣氛。

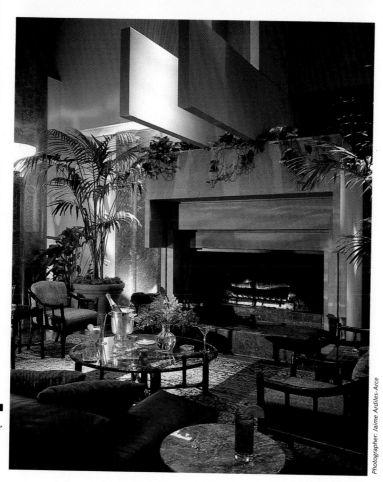

大廳的火爐為整個空間提供了
親切溫暖的家居氣氛。

Photographer: Jaime Ardiles-Arce

客房內的衛浴設備亦很重細
節，例如特製的照明，加框的鏡子
葡萄牙式的大理石牆及地板。

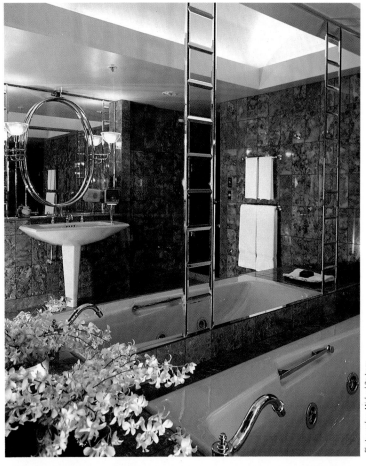

Photographer: Michael Portman

■ 總統套房內的臥室是特別設計
的，重視居住的品質。

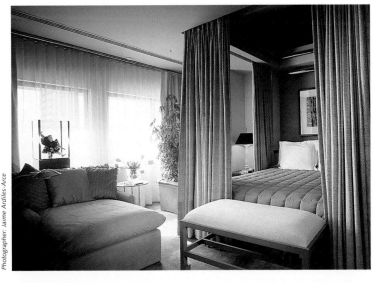

Photographer: Jaime Ardiles-Arce

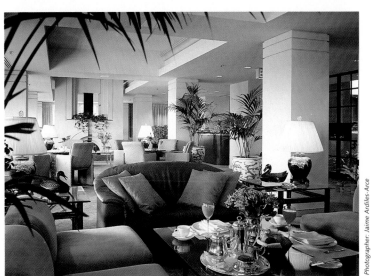

Photographer: Jaime Ardiles-Arce

■ 總統套房內兩面式的壁爐將臥
室與餐廳予以區隔。

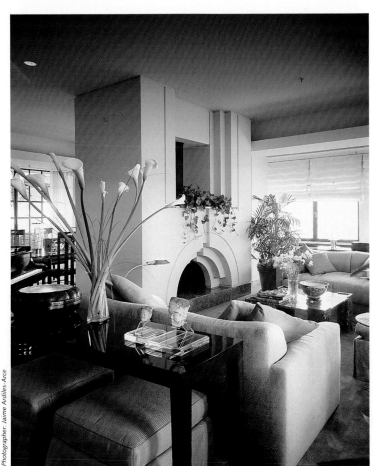

Photographer: Jaime Ardiles-Arce

■ 豐富的材質與顏色組合爲俱樂
部裡的客人提供一個輕鬆但優雅的
環境。

105

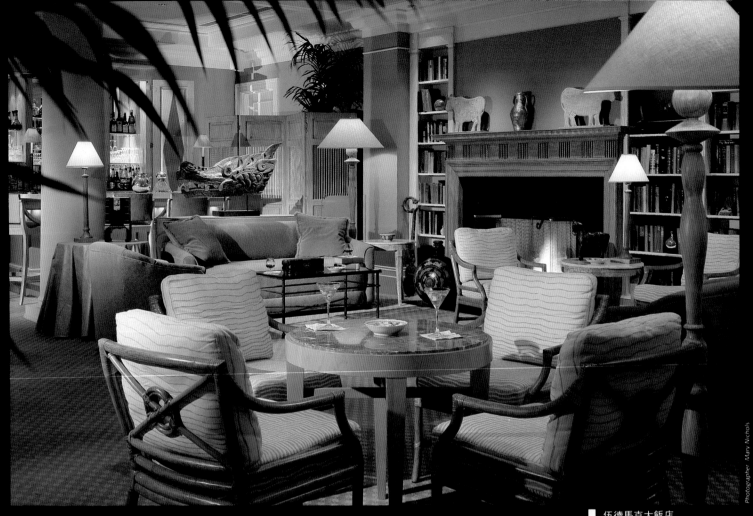

Photographer Marv Nichols

■ 伍德馬克大飯店
■ 科克蘭 華盛頓州
　　樓梯前的休息區是餐廳與其他
房間之間的重要聯結。

伍德馬克大飯店
科克蘭 華盛頓州
　大廳。
　熱情、溫暖、潔淨、輕鬆。

Photographer Marv Nichols

JOSZI MESKAN ASSOCIATES
INTERIOR ARCHITECTURE AND DESIGN
479 Ninth Street, San Francisco, California 94103
415/431-0500, Fax: 415/431-9339

JOSZI MESKAN ASSOCIATES
喬思立梅斯肯公司

人類對周遭環境的回應，並不需要專家來加以解釋。若創造一個吸引顧客去購買的環境，而顧客予以購買時這創造就成功了。好的設計師需要的是傾聽與瞭解目標。內部空間的精神與人的感官要能結合。的確，設計要有用、適當、有效率、可管理、花費經濟，但是，它必須訴諸感覺。在舊金山，一個具有國際聲譽的設計工作室，喬思立梅斯肯就是這工作室的主人。22年來，她一直接受來自飯店主人及遊艇主人的設計挑戰，那些人總是相信從事冒險，遠離人群，可以造就更大成功。

室內設計的靈感為何呢？就是那異國的、豪華的、華麗的，但是溫暖又個人的感覺吧！

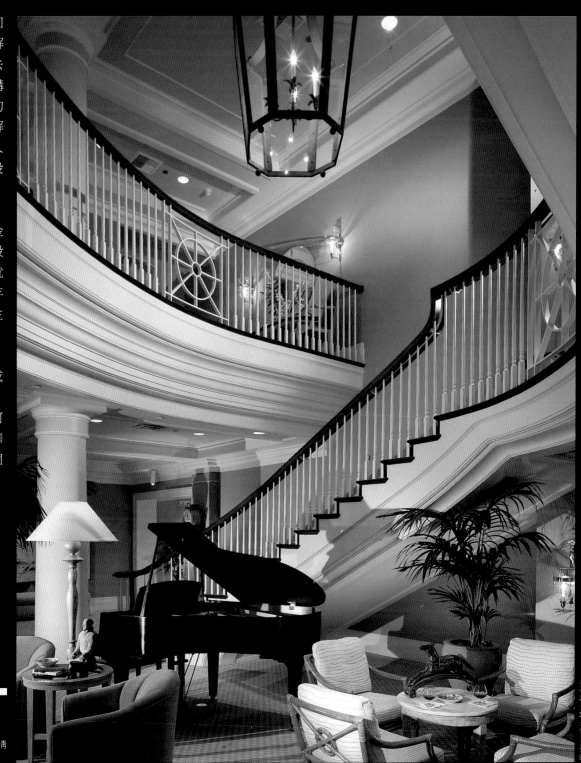

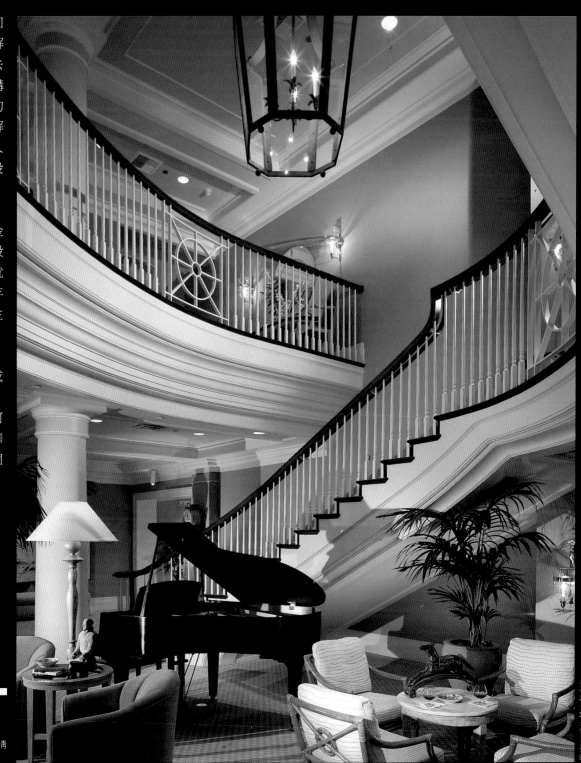
Photographer: Mary Nichols

伍德馬克大飯店
科克蘭，華盛頓州
　　樓梯間，一個簡單、清爽、輕鬆卻溫暖的氣氛。

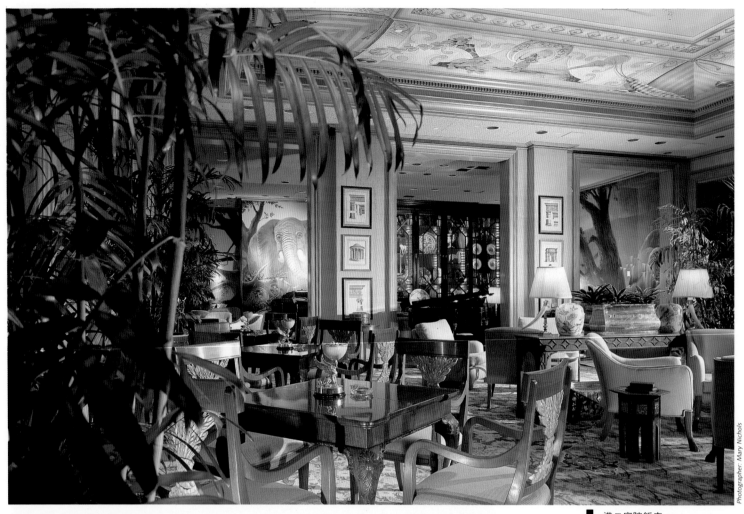

Photographer: Mary Nichols

港口庭院飯店
巴爾的摩　馬里蘭州
　旅客休息室
　　在非常休閒的環境裡，
一個人可以一邊喝茶一邊欣
賞水族箱。

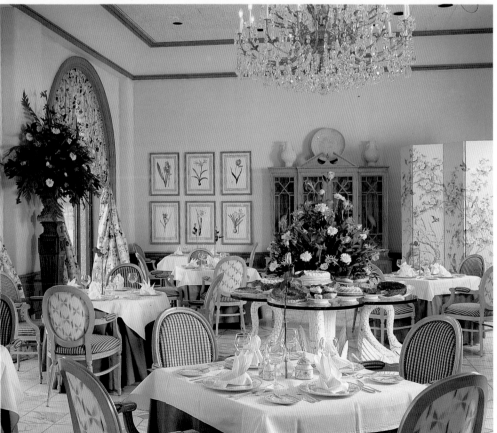

Photographer: Mary Nichols

港口庭院飯店
巴爾的摩　馬里蘭州
　　早餐室的設計在於那如
花般清新的感覺。

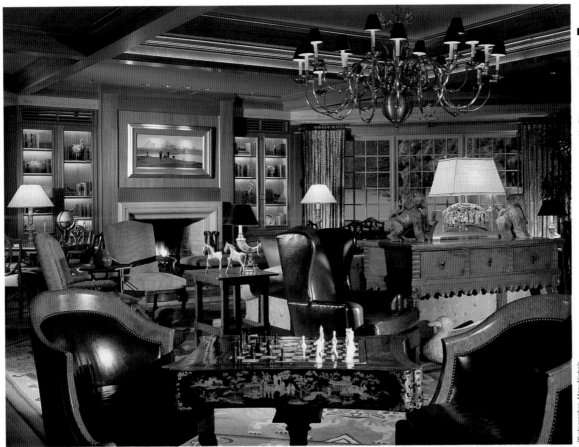

利爾別館
蘭那伊　夏威夷
　　音樂休閒室。
　　罕見的樂器收藏，增加其中的
趣味。手繪的天花板是以夏威夷特
有的植物爲主題。

Photographer: Mary Nichols

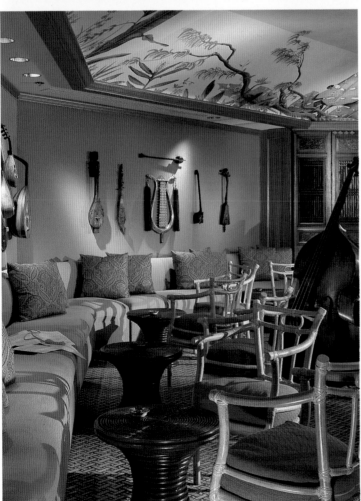

科爾別館
蘭那伊　夏威夷
　　書房。
　　島嶼風情透過當地藝師之手完
全呈現出來。這些藝師的訓練是當
地文化與商業投資的結合。

Photographer: Mary Nichols

科爾別館
蘭那伊　夏威夷
　　典型的客房。
　　獨特的菲律賓鄉村風
格，加上當地的棉被及壁
飾。椅子與小桌分別是來自
泰國與中國。

Photographer: Mary Nichols

109

雷敦豪斯大飯店
費城　賓夕凡尼亞州

Photographer: Karl Francetic

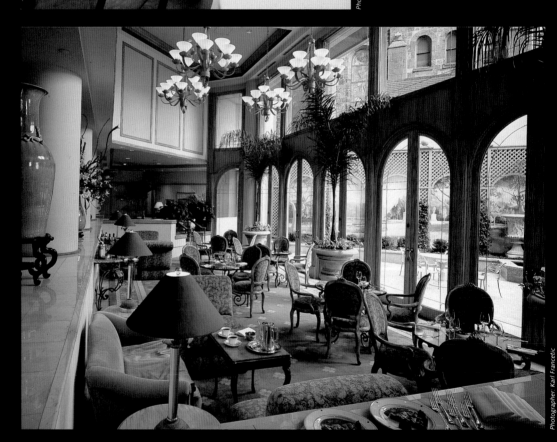

Photographer: Karl Francetic

LYNN WILSON ASSOCIATES INTERNATIONAL

116 Alhambra Circle　　　　11620 Wilshire Boulevard, Suite 350
Coral Gables, Florida 33134　　　Los Angeles, California 90025
305/442-4041 Fax: 305/443-4276　　310/854-1141 Fax: 310/854-1149

ADDITIONAL OFFICES IN: PARIS, MEXICO CITY, TOKYO, HONG KONG AND KOREA

LYNN WILSON
ASSOCIATES INTERNATIONAL
林恩威爾遜國際公司

林恩威爾遜國際公司從事飯店及旅館設計工作已有20多年。也們與主要飯店老闆合作，作品包括歷史性建物的維修、會議頻繁的大飯店、及廣及世界的豪華渡假勝地。過去十年裡，〝國際飯店及室內設計〞雜誌連續將林恩威爾遜公司列入十大國際設計巨擘之中。設計生產部門設於邁阿密，另外在洛杉磯、巴黎、墨西哥市、東京、香港及韓國設立辦事處，透過專業的建築師及室內設計師的共同努力，爲世界各地的企劃需要提供服務。他們的練包括每個層面，從觀念規劃、空間安排到內部建築草圖與指定經由藝術電腦系統的協助，他們的技術更能發揮，電腦系統包CAD、電腦設定、預算系統分析。林恩威爾遜個人的廉正與執著加上公司的自信，使得公司每一個作品均是最有天份、最具價的資產。

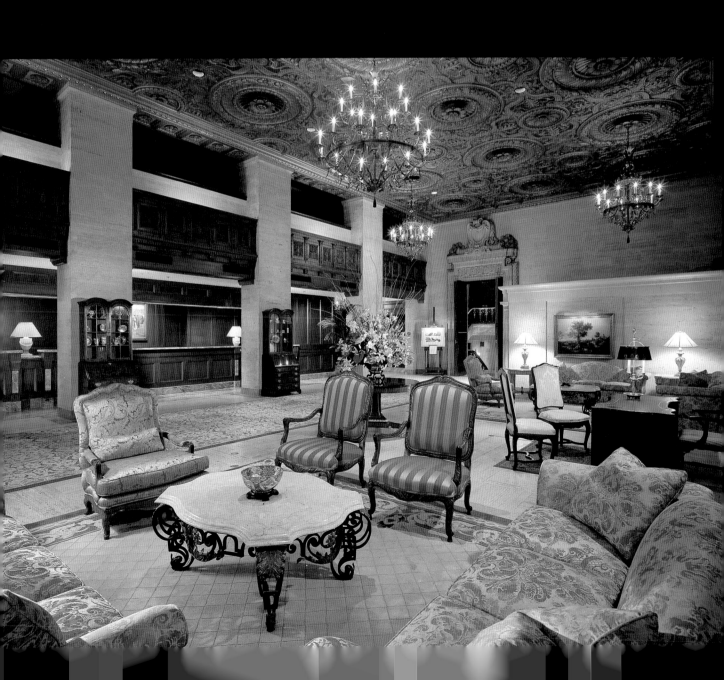

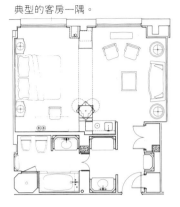

典型的客房一隅。

都邦飯店
威明頓　達拉威爾州
典型之客房。
配有傳真及電腦的個人商業中
心。

平面計畫圖。

房間細部計畫圖。

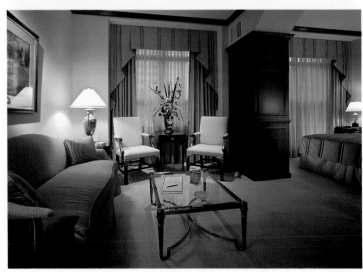

牆面上細節部分。

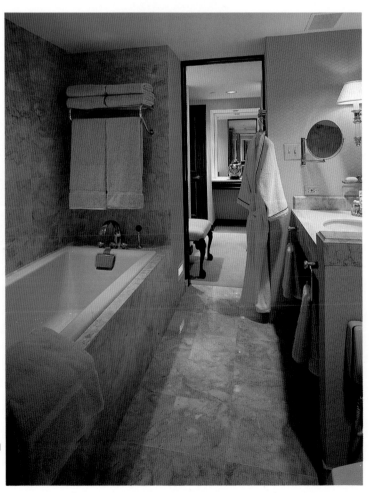

標準客房裡的豪華浴室。

凱悅飯店
基維斯 佛羅里達

戴普雷聖斯港埠飯店
聖馬頓 荷屬安地列斯群島

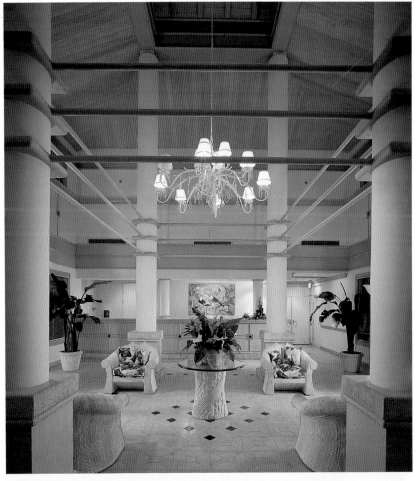

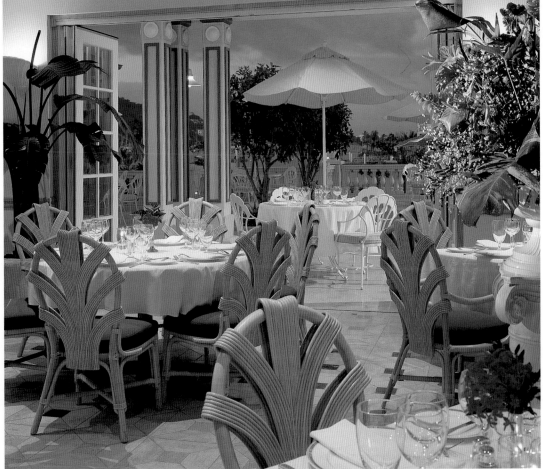

戴普雷聖斯港埠飯店
聖馬頓 荷蘭安地列斯群島

咖啡廳。

名為〝黛安娜甜心〞的餐廳。

MDI INTERNATIONAL INC.
DESIGN CONSULTANTS

		Asia/Pacific Rim	
4 Wellington Street East			
Fourth Floor	Europe/Middle East	11-15 Wing Wo Street Room 501	Caribbean/South America
Toronto, Ontario, Canada	74A Kensington Park Road	Wo Hing Commercial Building	3 Frederick Street, Port of Spain
M5E 1C5	London, England W11 2LP	Central Hong Kong	Trinidad W.I.
416/369-0123, Fax: 416/369-0998	4471 727-5683, Fax: 4471 229-2314	852/815-2325, Fax: 852/544-5412	809/624-4430, Fax: 809/623-1217

MDI INTERNATIONAL INC.
MDI國際公司

MDI國際公司是綜合性的規劃、建築、室內設計公司，擅長設計於飯店業、健身俱樂部以及餐廳等。創始人米契爾·多羅伊思已有二十多年的飯店、餐廳、商業大樓之設計經驗。這個誇國公司透過專業技術及對飯店經營、行銷的瞭解提供廣泛的設計服務，服務項目包括地點與經費的可行性分析、觀念規劃與發展及各式証件的遞送、計劃實施的監督等。MDI國際公司一直被〝室內設計〞雜誌評為飯店設計巨擘之一，亦被〝飯店與管理〞雜誌列入前五十大企業之一。為了提供更好的服務，MDI在香港、倫敦，和千里達設有分支機構，每一個機構都提供完整的設計服務。

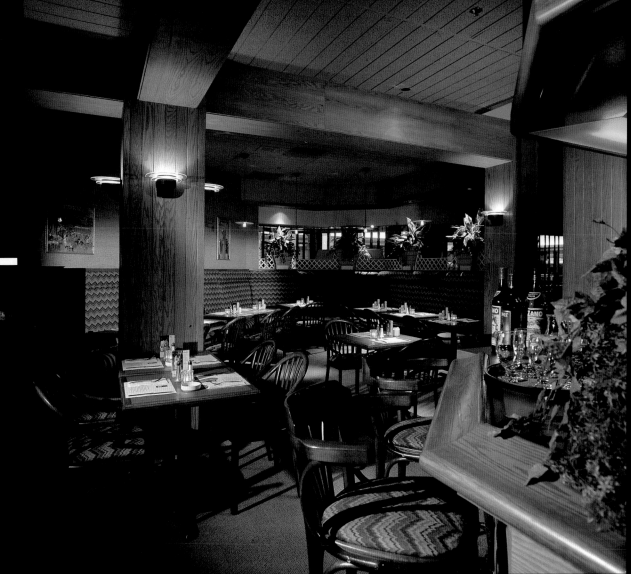

雪里頓瀑布美景飯店
尼加拉大瀑布　加拿大
名為〝喬鳥〞的大廳

115

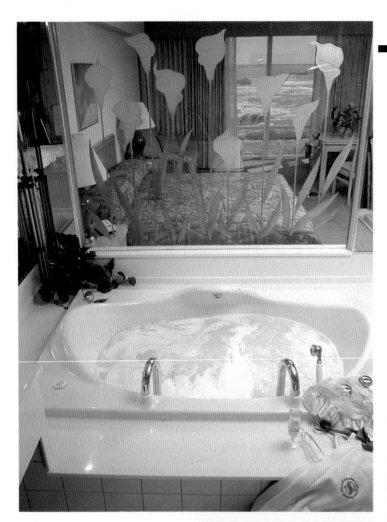

■ 惠而浦套房一隅。

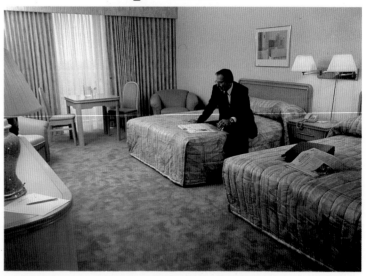

■ 豪華的套房。

■ 主要大廳。

1號平面計畫圖～一樓。　　　　　2號平面計畫圖。

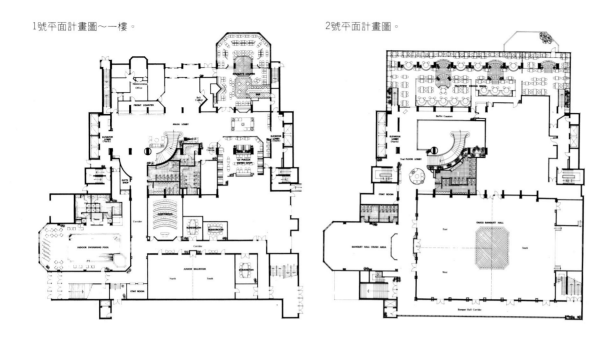

私人飯廳／餐廳。

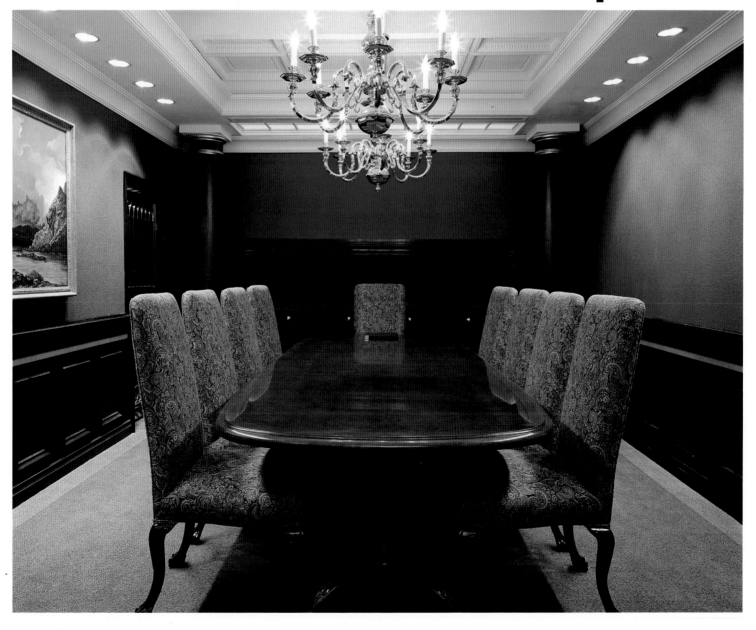

艾拉瑪那飯店
帕羅太平洋渡假中心。
希望島渡假中心。
拉雷根太平洋渡假中心。

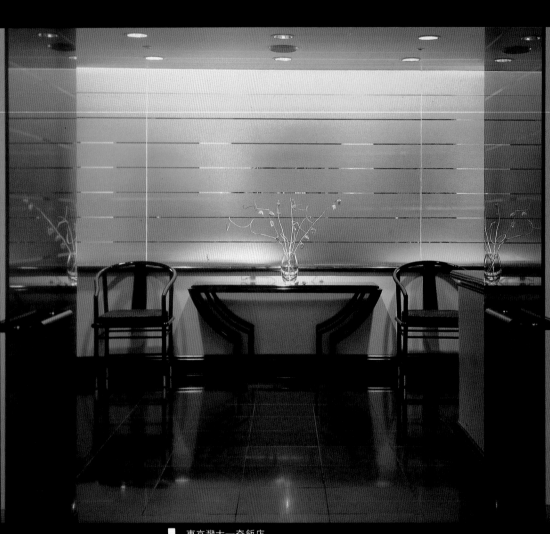

東京灣大一奇飯店
東京　日本
　　以玫瑰木為材質，簡單
的中國式造型，以及暗色系
的色彩使用洛哥洛餐廳的入
口處充滿了東方味，餐廳有
100個座位。

MEDIA FIVE
A DESIGN CORPORATION

Media Five Plaza, 345 Queen Street, Honolulu, Hawaii 96813
808/524-2040, Fax: 808/538-1529

MEDIA FIVE
五號媒介設計公司

五號媒介公司視設計為一整體概念，所以公司提供建築、室內設計、平面設計、規劃等全面服務。至於是提供單項或各項服務，則完全依顧客的需要而視。不論作品是渡假勝地、私人宅邸或是公司行號，每個作品都要具備一個共同語言，那就是適當、特殊、最重要的、個人化。

自1972年成立以來，五號媒介即循著一個目標演進發展：成為太平洋盆地區的設計中心。從它的作品表現，同介的天賦與合作及它所贏得的信賴來看，五號媒介設計公司正邁向它的目標。

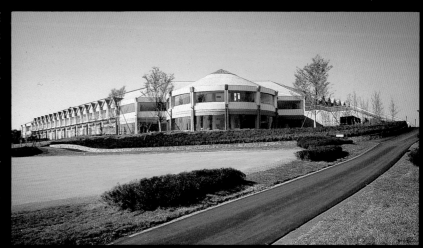

太陽山鄉村俱樂部
日本
　　俱樂部與飯店採 〝L〞型設計，以半圓形式的方式連結，以使高爾夫球場的美景能夠盡收眼底。

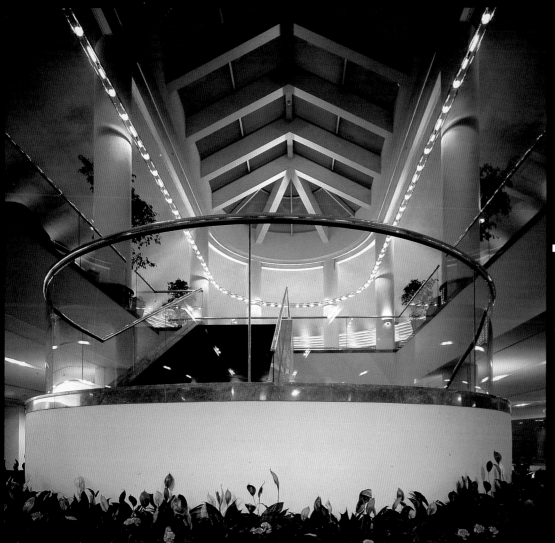

太陽山鄉村俱樂部
日本
　　飯店中的焦點是大型天窗下的階梯部分，階級由銅管及玻璃所構成，格外引人。

毛那拉里海灣飯店與平房區
科哈拉海岸　夏威夷
　　這間得獎的平房設計提
供客人豪華的環境，木質裝
潢與自然的配色及屋外的景
色，可謂相得益彰。

東京灣大一奇飯店
東京　日本
　　歐洲式的標準客房，傢
俱選用淡灰與桃紅色系組
合，更強化了大陸性風味。

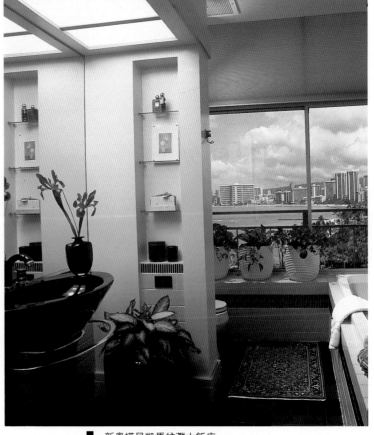

新奧塔尼凱馬納灘大飯店
檀香山　夏威夷
　　在翻修工作中，東方式
主題被加進這可眺望威基基
海灘的浴室設計中。

藍奇海洋別館
茅利　夏威夷
　　館外觀的設計是摹仿夏威夷的
田園生活方式。從這角度看去，客
人可眺望一望無際的海岸風光。

貝利費那哥休閒聖地
日本
　　這休閒山莊的設計與日本山間
一般小鎮相仿，包括二座高爾夫球
場、一個俱樂部以及住宅區。

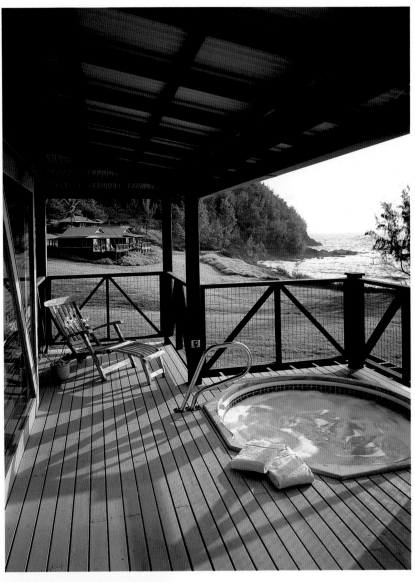

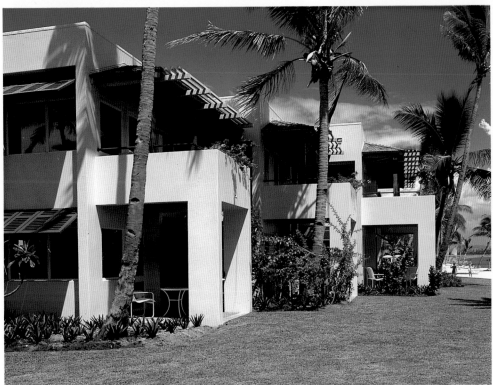

雪里頓斐濟飯店
納地　斐濟
　　英國殖民時期島上熱帶風味的
建築概念被融入這設計中。木質的
遮陽篷，格子架以及簡單的建築線
為其特色。

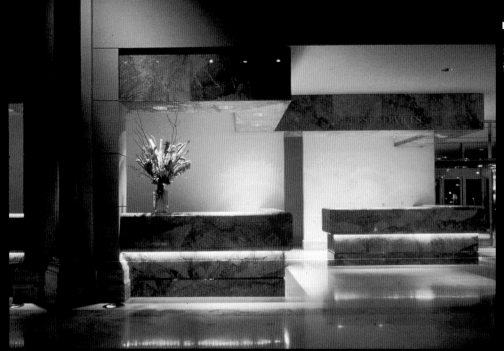

溫得漢綠點大飯店
豪斯頓　德州
　大廳中現代的登記櫃枱。

溫得漢綠點飯店一樓平面圖。

溫得漢綠點飯店
豪斯頓　德州
　大理石裝潢的電梯間。

MORRIS ☆ ARCHITECTS

3355 West Alabama
Suite 200
Houston, Texas 77098
713 622-1180. Fax: 713 622-7021

700 13th Street N.W.
Suite 950
Washington, DC 20005
202 737-1180. Fax: 202 628-2256

Catalina Landing
320 Golden Shore. Suite 340
Long Beach, California 90802
310 437-7175, Fax: 310 437-1827

201 North Magnolia Avenue
Suite 100
Orlando, Florida 32801
407 839-0414. Fax: 407 839-0410

MORRIS ☆ ARCHITECTS

墨利斯建築事務所

　　墨利斯建築事務所不僅在豪斯頓，甚至在全國均享有美名。在過去20年裏，公司參與的設計或翻修工作多達三萬多件，公司的最新作品是甫於1994年情人節才落成的德州醫學院中安德生癌症中心裡一部分，即荷西瓊思旋轉屋。它是一個多供能內含200間客房，由瑪麗亞特所經營的飯店，希望成為病人及家屬的另一個家。成立於1938年，公司提供建築設計、室內設計、書畫設計及

規劃服務，飯店、健身房、商業大樓、商店、綜合大樓、表演中心、圖畫館均為其服務對象。公司顧客多為老主顧，足資証明公司作品的品質優良及工作人員的出色。

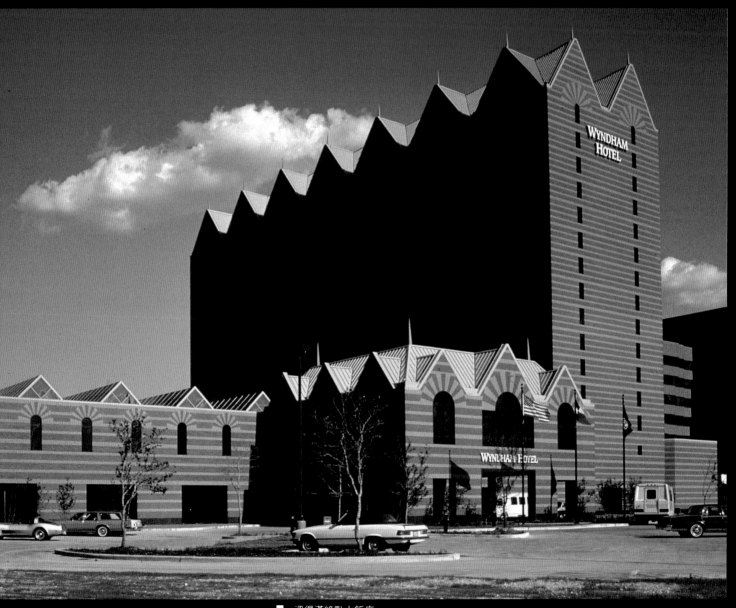

■ 溫得漢綠點大飯店
　豪斯頓　德州
　　　位於市區辦公區內，飯店較不
　商業化的外觀，提升了本建築的內
　涵。

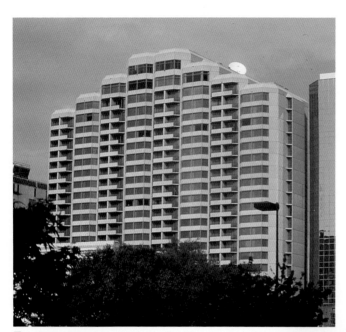

溫瑟廣場飯店平面圖。

溫瑟廣場飯店4樓樓層圖(典型的)。

溫瑟廣場飯店
新奧林斯　路易斯安那州
　　位居商業區，離〝法國總部〞
那歷史建築不遠，飯店設計得豪華
無比，專為頂尖商旅所準備。

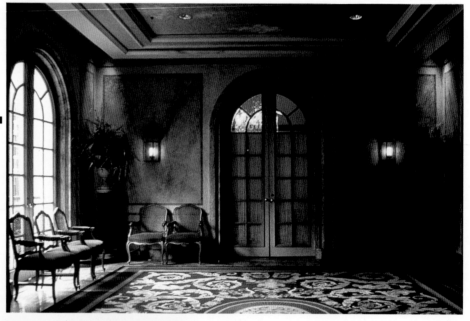

溫瑟廣場飯店
新奧林斯　路易斯安那州
　　各式各樣的會議室，包括小型
會議室、私人會議室等。建築上突
顯出〝法國總部〞的歷史性意義。

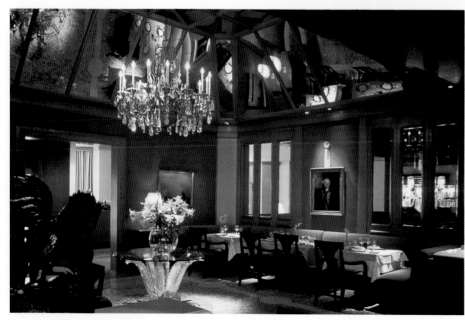

溫瑟廣場飯店
新奧林斯　路易斯安那州
　　餐廳設計創造出雅緻的用餐氣氛。

奧斯汀旅客中心一樓平面圖。

奧斯汀旅客中心二樓平面圖。

奧斯汀旅客中心
奧斯汀　德州
　　大廳使用原本隔間及原木地
板。而電梯外框則採用大理石。

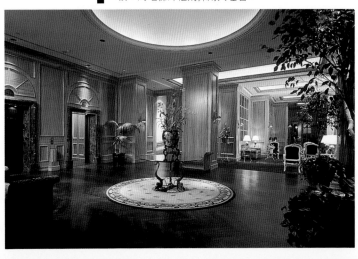

奧斯汀旅客中心
奧斯汀　德州
　　飯店高樓部分採階梯式設計。
高樓處可眺望山景及德州州議會飯
店，含193間套房。

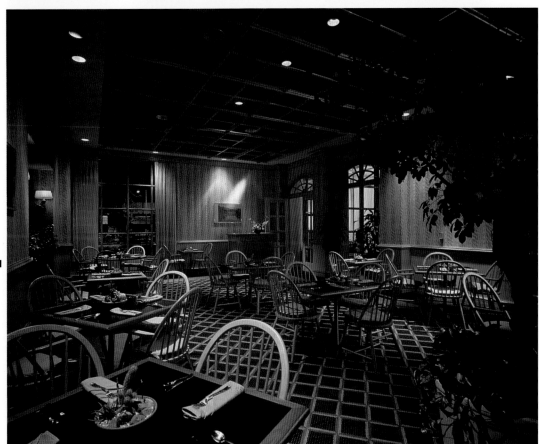

奧斯汀旅客中心
奧斯汀　德州
　　"第15街"咖啡館是個多樣性
的空間可以用餐，亦可聚會。

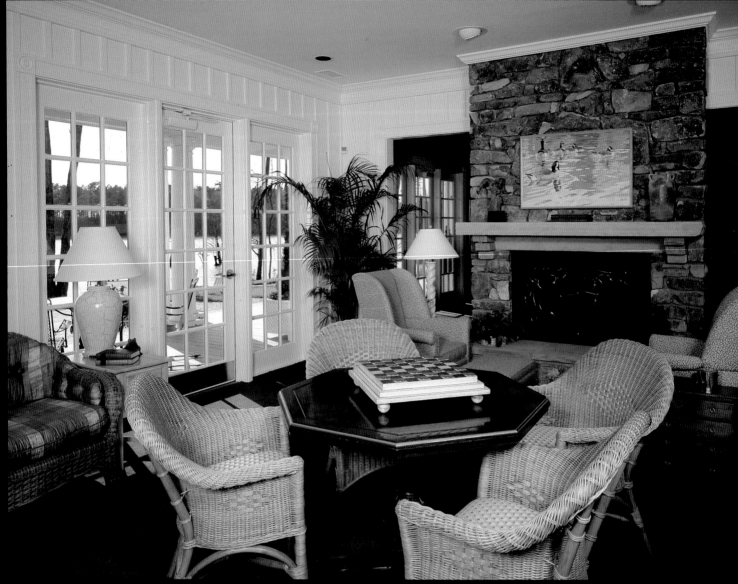

娛樂室

　　內有一張賭桌、一個吧枱、幾本書、一架電視還有一些娛樂玩意，後窗則是面向著湖。

ONE DESIGN CENTER, INC.
1號設計中心

優威里宅邸
巴汀湖　北卡羅萊納州
　　外觀。
　　宅邸的背面亦是採南方
式設計，宅邸提供了一個輕
鬆的湖畔氣氛。

　　由辛細亞・弗茲與林達・希金斯成立於1973年，1號設計中心已經有豐富的室內設計經驗。飯店、餐廳及私人俱樂部均爲其所長。連續七年來，公司被〝室內設計〞雜誌評爲十大飯店設計公司之一。可靠、專業及創意能力，已經爲公司建立起與客戶之間的長期合作關係。公司爲每個客戶承諾具創意及專業的品質以及對細節的用心。在整個東部及中西部地區，1號設計公司已經完成許多傑作，其作品兼顧美學與實用的特性，令顧客印象深刻。公司主要作品之一是北卡羅萊納州巴汀湖畔的優威里宅邸，宅邸四周是高爾夫球場及一個5300畝的湖面。鄰近的優威里國家森林爲這個獨一無二的湖畔宅邸提供了自然之美。

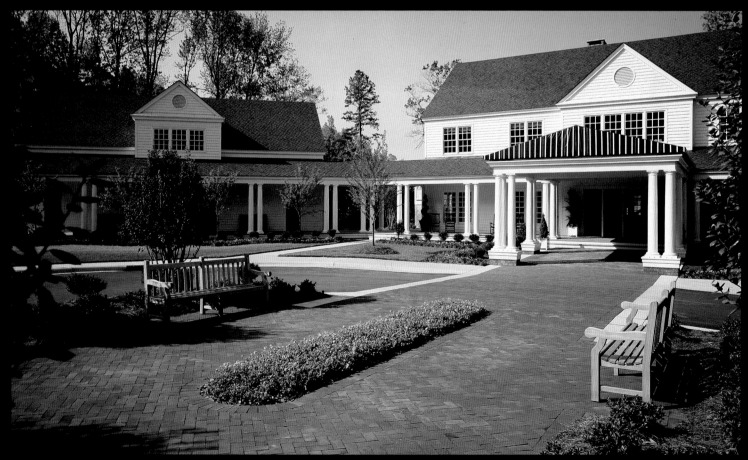

正面外觀
　　宅邸南方傳統式的設
計，靈感取自於飯店設計及
當地美景。

Architect: Small Kane Architects PA

主要大樓一樓平面圖

主要大樓二樓平面圖

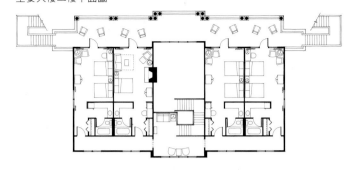

客廳

當地的傢俱，非傳統的窗帘，
再加上一些當地的藝品，共同營造
出輕鬆引人的氣氛。

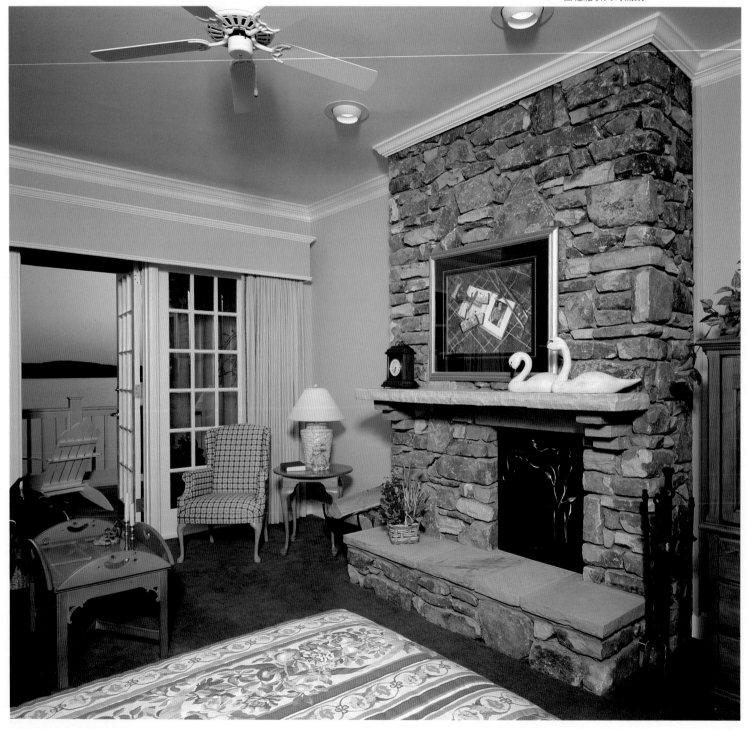

客房區平面圖。

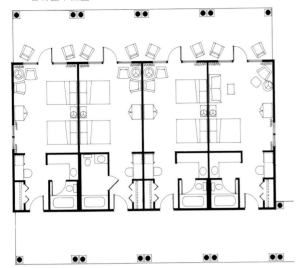

吧枱
　　材質與裝潢都與周遭環境相配合。

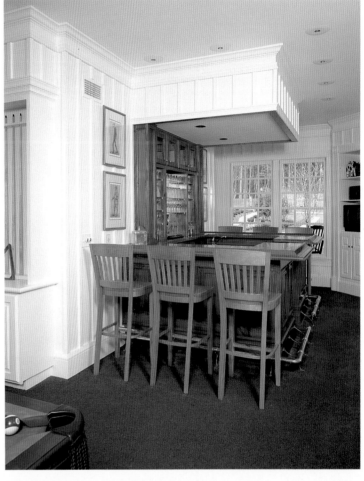

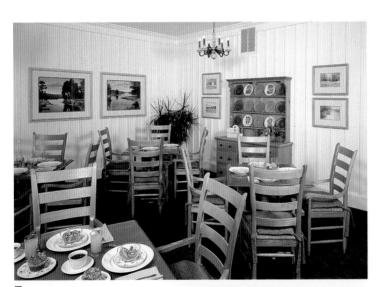

餐廳
　　建築細節,以及傢俱飾品,附件的選擇,給人一種穩定的感覺內部設計經濟實惠,而且容易整理。

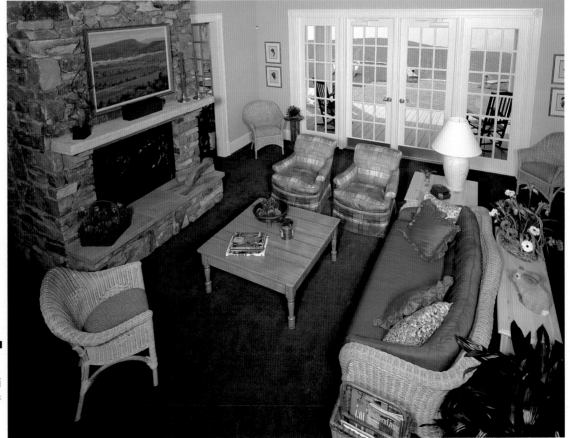

客房
　　每個房間都有眺望湖面的陽台,房間藉藝品及附件的修飾,顯得非常個人化,以滿足顧客需求。

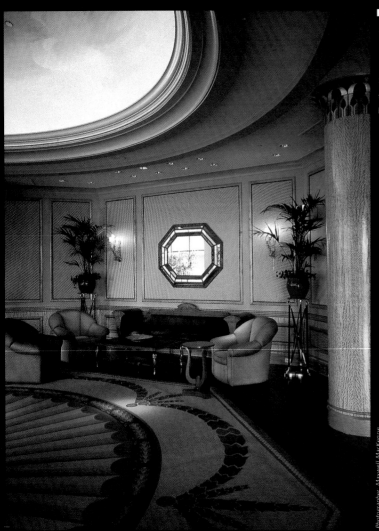

科隆那達雙樹賓館
巴爾的摩　馬里蘭州

　　紅色的楓木隔板，及絲質的牆壁表層是由瑞典式沙發啓發的靈感。大廳藉由八角形的地毯以及圓的天花板鑲板而更顯細緻。

Photographer Maxwell MacKenzie

科隆那達雙樹賓館
巴爾的摩　馬里蘭州

　　普羅小館的特色，就是那通往用餐區的吧枱出口。在這沒有窗戶的密閉空間內明暗照明強度可加以變化。

Photographer Maxwell MacKenzie

科隆那達雙樹賓館
巴爾的摩　馬里蘭州

　　登記櫃枱的木質隔板突顯出環狀花崗岩表層的細緻。雕花的黃銅電梯外框亦具有同樣的功能。

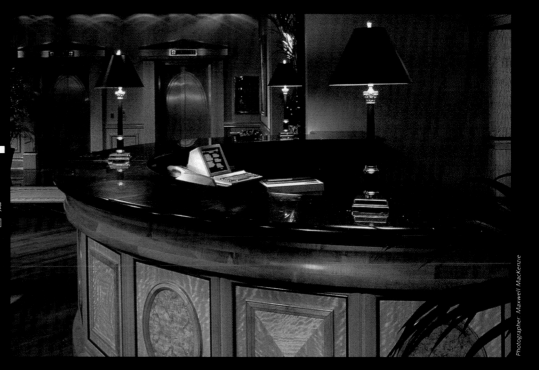

Photographer Maxwell MacKenzie

RITA ST. CLAIR ASSOCIATES INC.

1009 North Charles Street, Baltimore, Maryland 21201-5493
410 752-1313, Fax: 410 752-1335
WASHINGTON FIRENZE PIETRA SANTA

RITA ST.CLAIR ASSOCIATES, INC.
雷他・聖克萊耳設計公司

　　雷他聖克萊耳公司獨特地結合了古典與現代的設計理念，爲飯店設施提供設計服務。每個作品係根據顧客的地點來作設計，灌輸〝人性〞以爲客人創造出舒適的空間感。聖克萊耳小姐相信最成功的室內設計應是同時滿足主人與顧客的需求。功能性與經濟性都是藝術的結果。最後的結果應是一種獨特的、明確的內部氣氛，滿足一切的需求。雷他・聖克萊耳亦是一個通訊社的專欄作家。

　　她的設計公司在空間規劃、內部設計及採買服務上，已有三十多年的經驗。

邁阿密洲際大飯店
邁阿密、佛羅里達
棕櫚庭院餐廳

　　挑高的大廳，經四周格架一圍更提升了餐廳的氣氛。柔和的燈光使天花板的壁畫更吸引人。

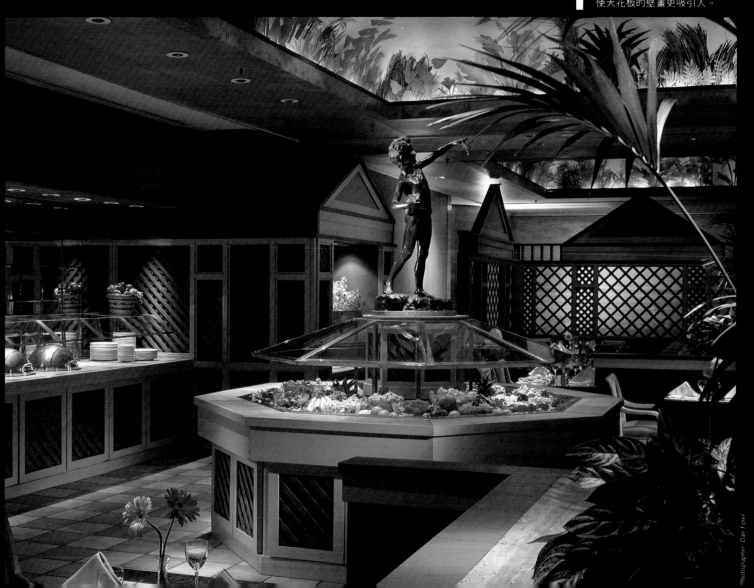

Photographer: Mick Hales

奧特岡飯店
巴爾的摩　馬里蘭州
　　將19世紀中葉維多利亞式的休閒勝地予以翻修。設計包括雕花玻璃、瓷磚等，由大廳向內望去，則見接待室中的藝術家壁畫。

奧特岡飯店
巴爾的摩　馬里蘭州
　　飯店內每個客房的牆壁、裝潢、進口傢俱與藝品都具有獨特風格。

Photographer: Mick Hales

帕瑪豪斯希爾頓飯店
芝加哥　伊利諾
　　紅色明亮的四壁為整個房間加了戲劇效果，牆壁裝潢採鑲板式設計。乳白鍍金的天花板及金黃色的簾幕為豐富的色彩組合注入高雅清新的感覺。

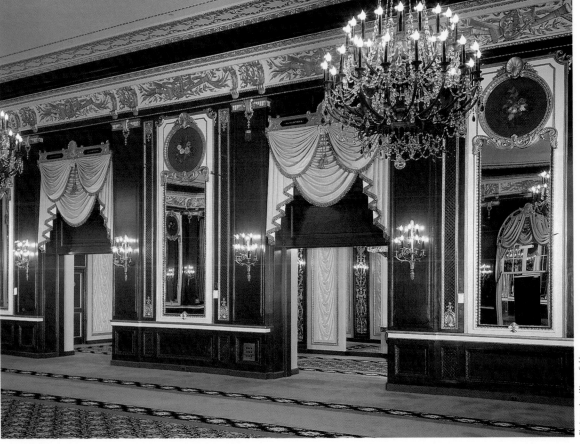

Photographer: Wayne Cable

邁阿密洲際飯店
邁阿　佛羅里達
大廳
　　超級大廳園在幾把張開的彩傘下而顯得歡樂起來。休閒藤製傢俱則環繞在享利摩爾的雕刻作品四周。

帕瑪豪斯希爾頓飯店
芝加哥　伊利諾州
　　由黃銅與雕花玻璃所構成的門面作為地下室餐廳的入口。

Photographer: Wayne Cable

Photographer: Dan Forer

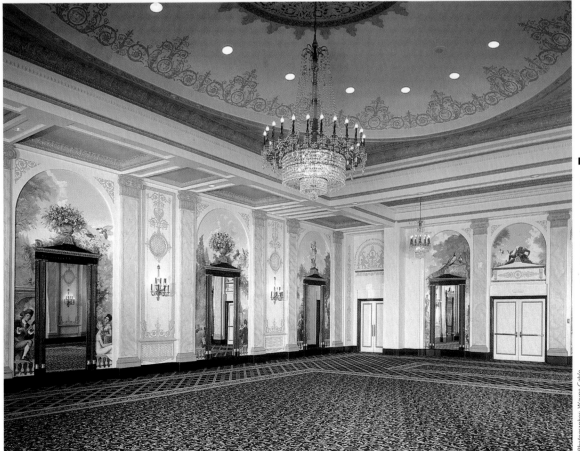

帕瑪豪斯希爾頓飯店
芝加哥　伊利諾州
　　藝術家約瑟夫·雪帕的花園壁畫為壁龕增色不少。整個舞廳有仿運動員出場的入口設計。大理石方柱與釉彩裝飾為舞廳增添華麗氣氛。

Photographer: Wayne Cable

華盛頓廣場飯店
華盛頓特區
總統套房。
　　沙發區的一瞥由此可眺
望國會山莊。

華盛頓廣場飯店
華盛頓特區
總統套房。
　　在既有結構下，內部裝
潢與擺飾完全翻新。

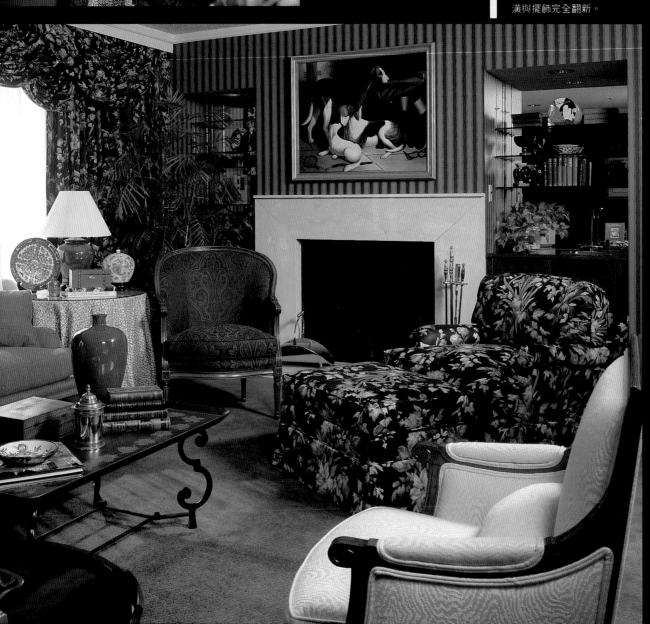

THE H. CHAMBERS COMPANY

THE H. CHAMBERS COMPANY
H‧香伯斯設計公司

公司成立於1899年,在整個新進的室內設計專業發展過程中扮演了重要的角色。其成長與聲譽實導因於專業的設計手法、人性化的環境以及對優秀設計師的要求。在1940年代,當飯店業開始重視室內設計的效果之時:該公司即對飯店、賓館和俱樂部提供了服務。

打從開始,公司即走全方位路線。公司幕僚龐大且優秀,使其服務項目無所不包:包括空間規劃、建築設計、室內設計、傢俱的指定;採買家庭設施的運送、安裝、以及計劃的監督與管理。

艾迪生飯店
紐約市　紐約州
　　飯店建於1910年,其大廳及接待區的翻修,同為時代廣場更新計劃的一部分。

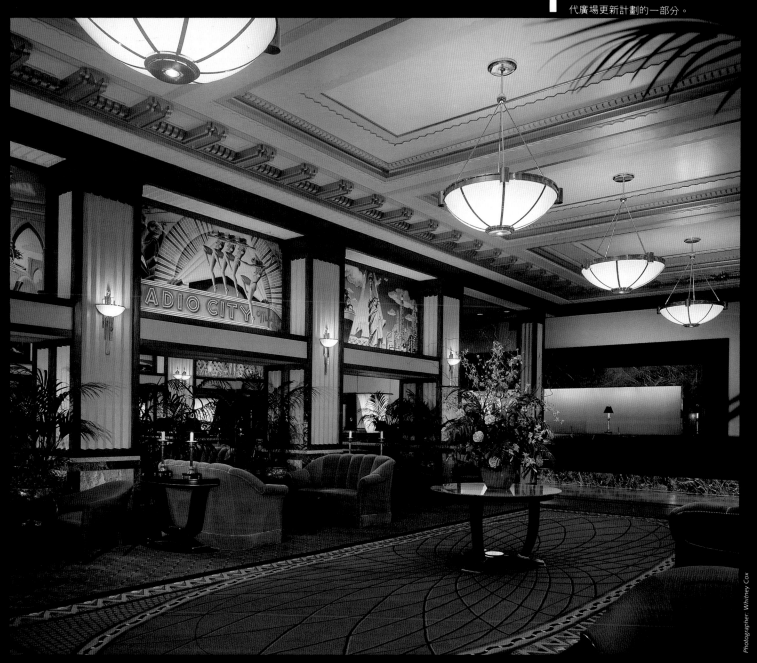

Photographer: Whitney Cox

135

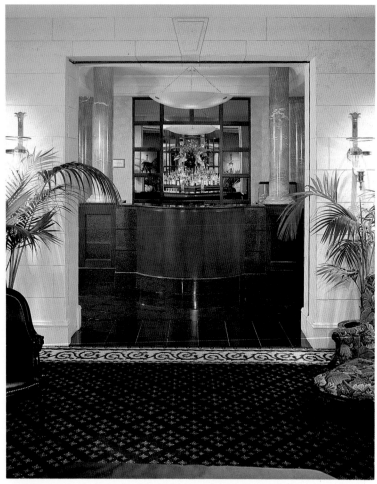

廣場飯店
西可卡斯　紐澤西州
雞尾酒休息區的入口。

森林湖俱樂部
哥倫比亞　南卡羅萊納州
舞廳。
（重新翻修）。

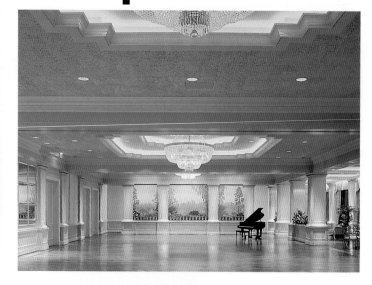

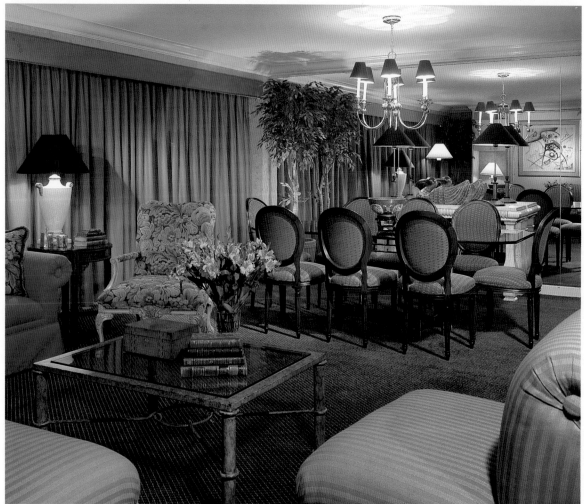

雪里頓內港飯店
巴爾的摩　馬里蘭州
主管套房。
（完全翻新）。

▬ 葛雷生餐廳
傑蒙城　馬里蘭州
主要入口處。

▬ 葛雷生餐廳
傑蒙城　馬里蘭州
吧枱區

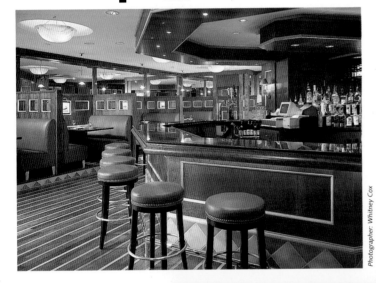

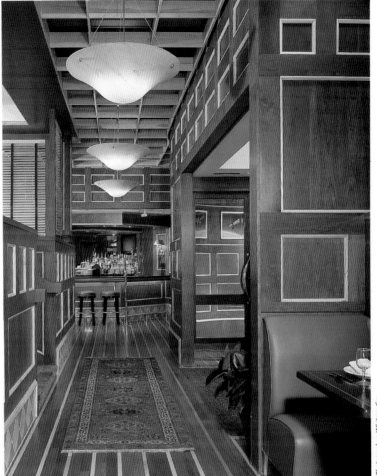

Photographer: Whitney Cox

Photographer: Whitney Cox

▬ 葛雷生餐廳
傑蒙城　馬里蘭州
原餐廳的重新翻新。

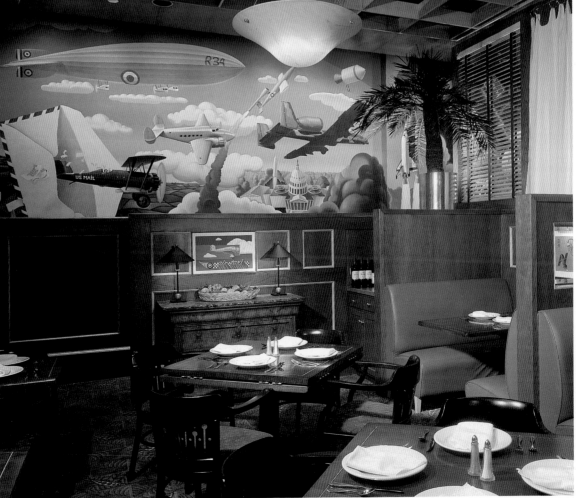

Photographer: Whitney Cox

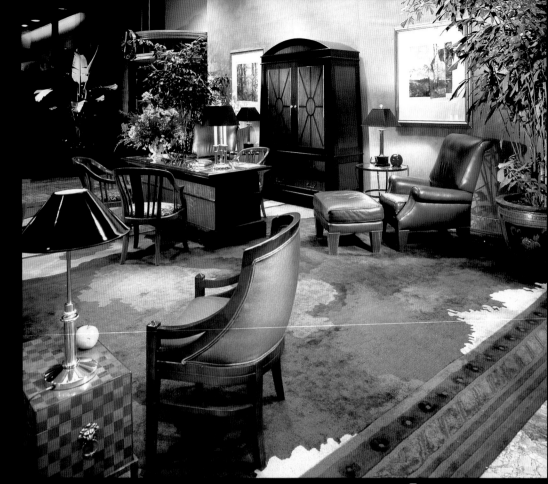

亞特蘭大機場凱悅飯店
大學園　喬治亞州
　　飯店係由假期賓館改建
而成，隨興的設計創造出大
廳的戲劇性。

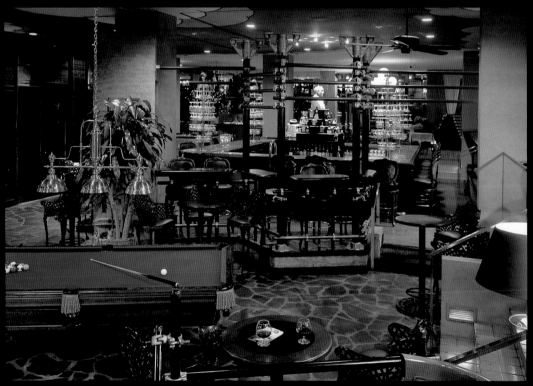

伍德費爾凱悅飯店
舒恩堡　伊利諾州
　　那提酒吧，現代的芝加
哥酒吧。

URBAN WEST LTD

685 West Ohio at Union, Chicago, Illinois 60610
312 733-4111, Fax. 312 733-4761
CHICAGO · MIAMI · LOS ANGELES · SAN FRANCISCO

URBAN WEST
市區之西設計公司

市區之西設計公司是一個重訓練、重觀念的組織，致力以較廣泛較知性、較創意的手法從事飯店設計，公司由建築師、室內設計師、書畫設計師以及飯店營運人員共同組成，以應付當代複雜的飯店設計工作。

公司作品最重要的部分是在一既定的目標下，創造出最多的價值。公司作品在市場上大獲成功，主要是因為極佳的設計策略與執行。不摹仿其他成功的作品，他們享受原始創作的興趣。在設計時，他們對環境、其他建築、地點及顧客需求都非常敏銳。其最近的作品為一大戲院，客人在其中將可感受到積極與難忘的感覺。

安衛大飯店
密西根州
從A號餐廳鳥瞰格蘭特河。

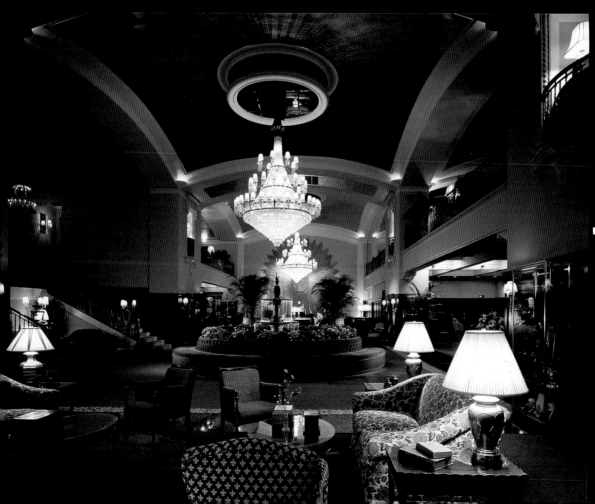

安衛大飯店
密西根州
描繪1913年那時代的大廳全景。

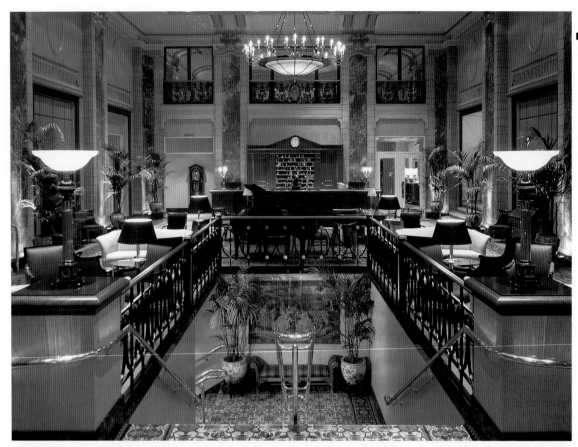

貝爾登斯他福特飯店
芝加哥　伊利諾州
　　1991年美國飯店與旅館
協會金鑰鎖獎得主大廳全
景。

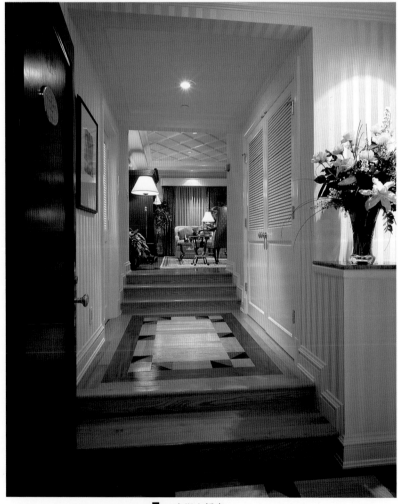

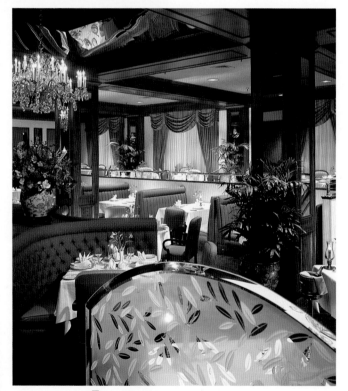

安衞大飯店
密西根州
　　名爲1913的餐廳，其設
計理念源自於飯店開幕時的
那個時代。

安衞大飯店
密西根州
　　A號套房的入口處，福
特與雷根都曾是本套房的上
賓。

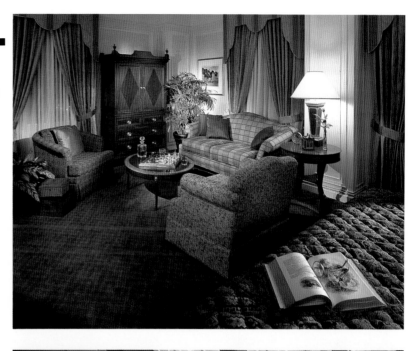

安衞大飯店
密西根州
　　從潘特林大廈內的皇帝
套房,可直接看到休息區。

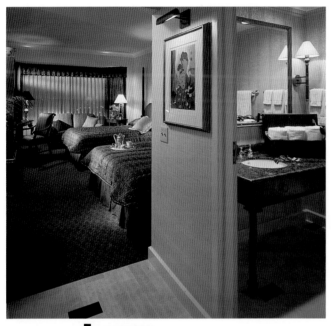

安衞大飯店
密西根州
　　典型二張雙人床的客
房,呈現出傳統與現代的對
照。

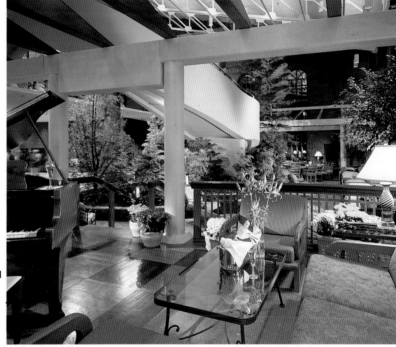

安衞大飯店
密西根州
　　從密西根的自然景緻裡
看庭院休息區前廊。

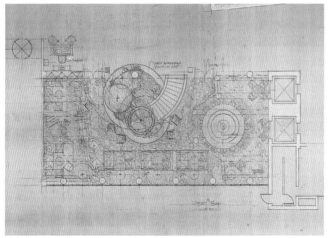

安衞大飯店庭院廣場平面圖。

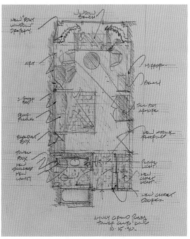

安衞大飯店典型客房設計圖。

安衞大飯店典型的雙人皇后套房。

大廳接待區。

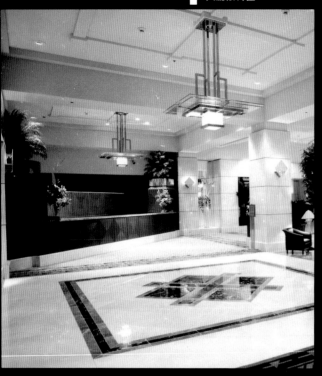

大廳的傢俱安排計畫圖。

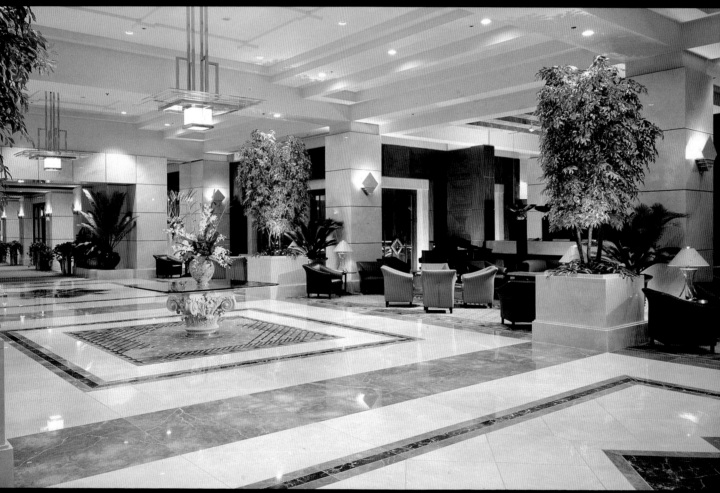

大廳與大廳休息區。

VICTOR HUFF PARTNERSHIP

250 Albion Street, Denver, Colorado 80220

303/388-9140

VICTOR HUFF PARTNERSHIP
維特豪夫工作室

　　〝設計是為讓顧客滿意〞的信念，使其效率及收益都達到最大。無論他們是設計飯店、勝地、遊樂場、俱樂部、家居設施或餐廳，公司的多才多藝使每個顧客的需求都能獲得滿足，不景氣的時候反而為專業性的公司提供了機會。公司具有熱忱、創意、彈性及提供價值、服務、優良技術的能力。由於獲得工業關係部門的支持，他們總是為一個企劃案，無論單純或複雜；新建築或翻修，皆成立最好的工作小組。

瑪麗亞特社會中心
克里夫蘭、俄亥俄州
行政室。

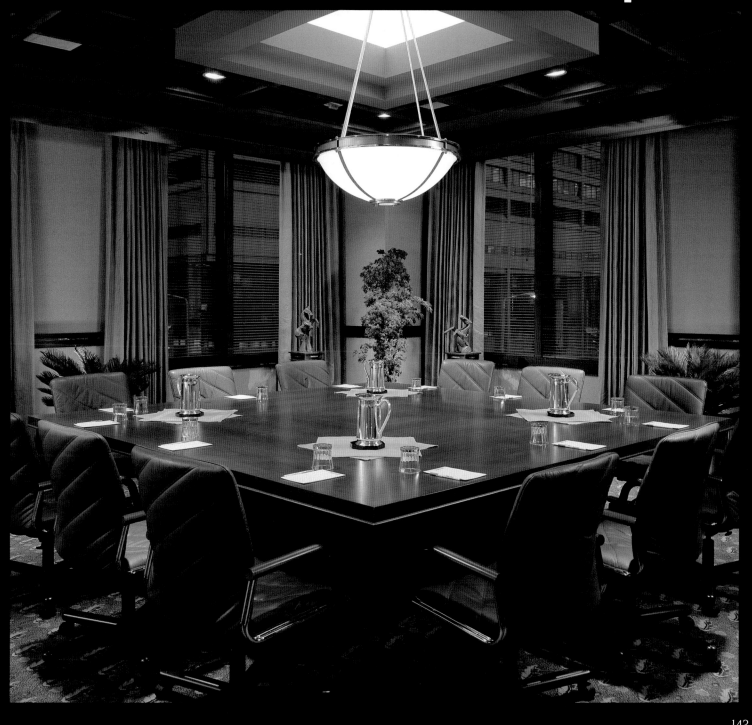

餐廳座位平面圖。

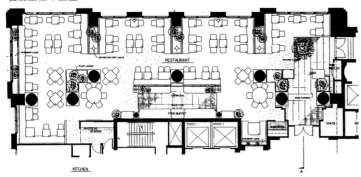

吧枱／休息室的傢俱安排圖。

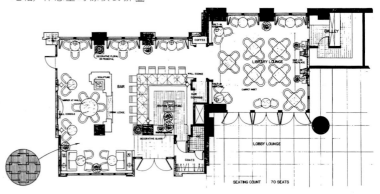

休息區。

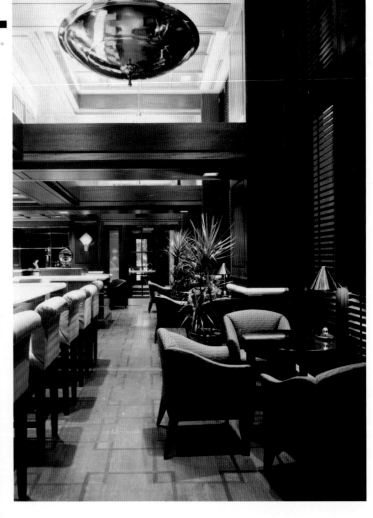

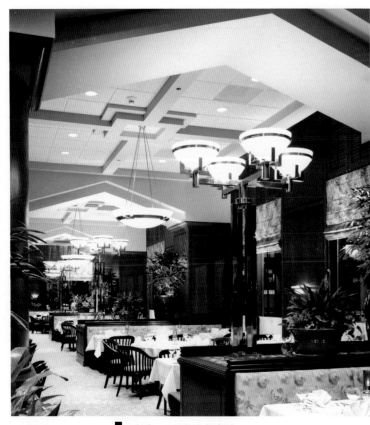

餐廳，主要的用餐處所。

總統套房平面圖。

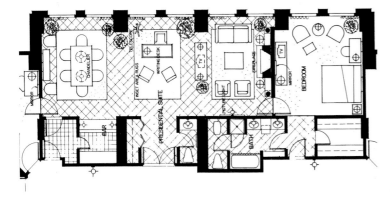

可遠眺伊利湖的總統套房。

總統套房的臥室。

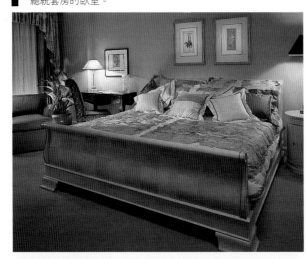

總統套房的客廳。

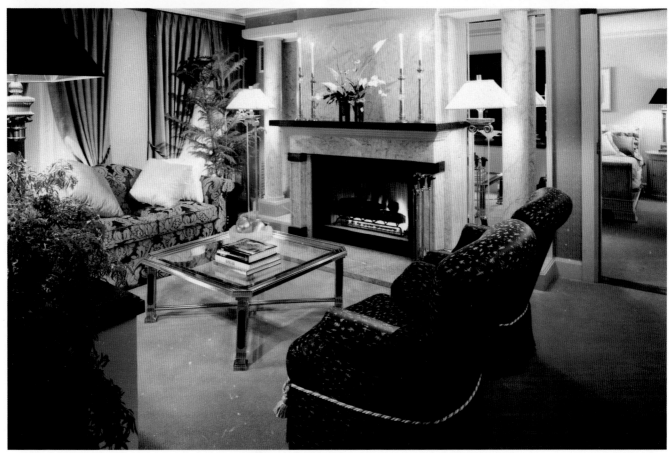

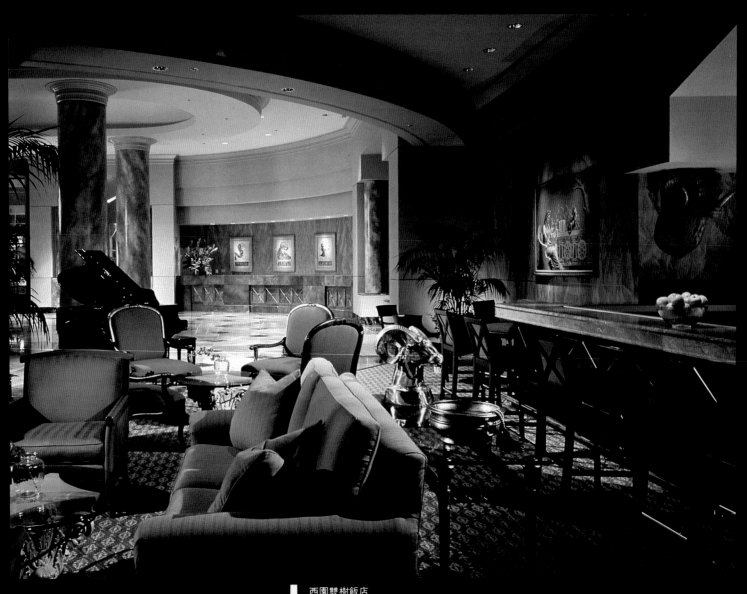

西園雙樹飯店
達拉斯　德州
大廳吧枱。

VIVIAN|NICHOLS ASSOCIATES, INC.

Suite 302, LB 105, 2811 McKinney Avenue, Dallas, Texas 75204
214/979-9050, Fax: 214/979-9053

VIVIAN|NICHOLS ASSOCIATES, INC.
弗弗恩尼古斯設計公司

西圖雙樹飯店
達拉斯　德州
迴廊。

公司成立於1985年，由弗弗恩和尼古斯合組而成。公司擅長於室內設計及飯店業設計。公司是以融合顧客、市場、飯店旅客、地點及其他要求於一體，來從事設計。他們堅持產品的完美，對每一個產品的成功表示關切。隨著這份執著而來的是一份使命感，務求在預算內對大大小小的設計做到完美。弗弗恩尼古斯設計公司是一個年輕、動態、有活力的公司，其作品已獲得全國性的肯定。

凱悅君王套房飯店
芝加哥　伊利諾州
主管餐廳。

威斯確斯希爾頓飯店
豪斯頓　德州
典型的套房。

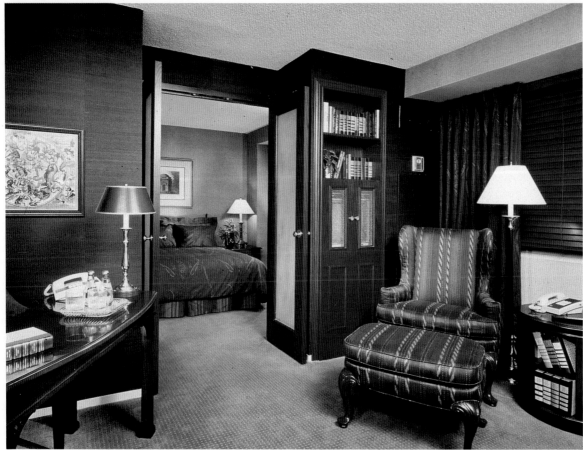

凱悅君王套房餐廳
芝加哥　伊利諾州
典型的套房式客房。

凱悅君王套房餐廳
芝加哥　伊利諾州
傑克斯餐廳。

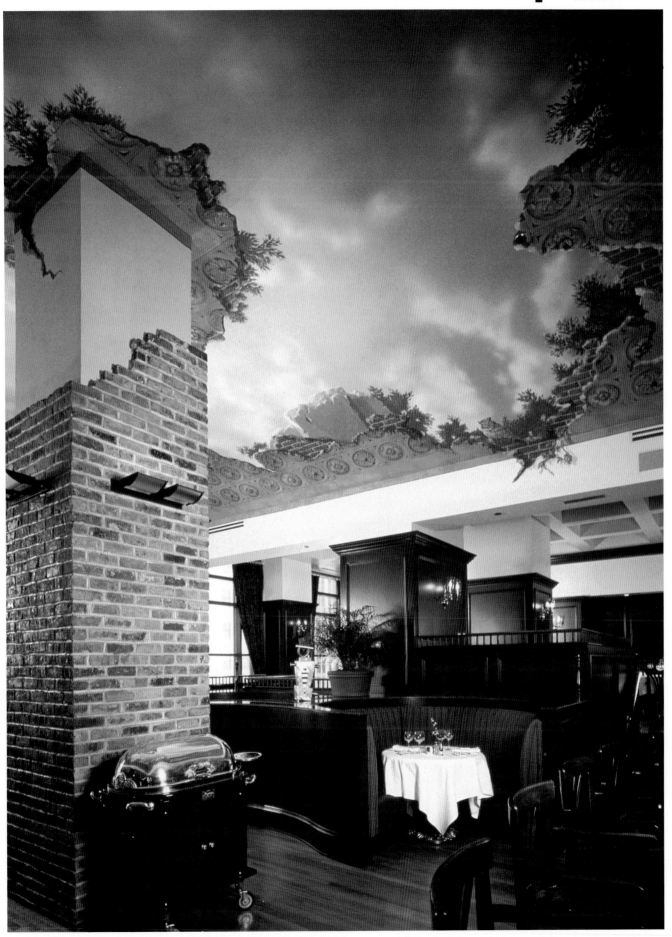

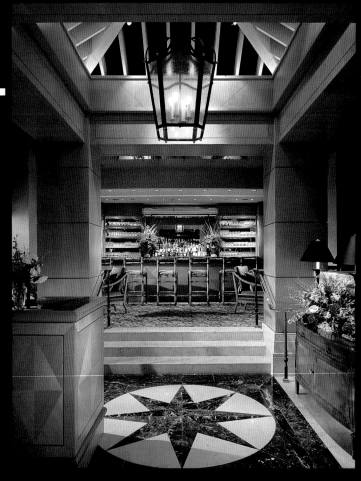

面海中心飯店
溫哥華　英屬哥倫比亞區
　　　餐廳入口處。

面海中心飯店
溫哥華　英屬哥倫比亞區
　　　大廳。

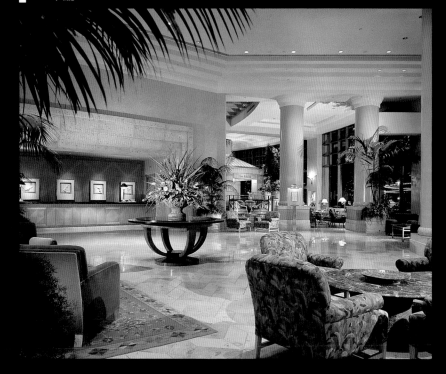

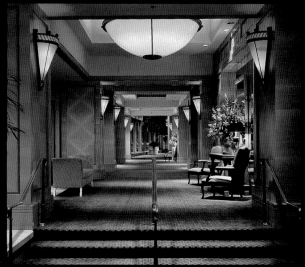

面海中心飯店
溫哥華　英屬哥倫比亞區
　　　連結走廊。

WILSON & ASSOCIATES

3811 Turtle Creek Boulevard
Dallas, Texas 75219
214/521-6753, Fax 214/521-0207

415 East 54th Street, Suite 15D
New York, New York 10022
212/319-0898, Fax 212/486-9729

8342 1/2 Melrose Avenue
Los Angeles, California 90069
213/651-3234, Fax 213/852-4758

84A/86A Tanjong Pagar Road
Singapore 0208
65-227-1151, Fax 65-227-6124

P.O. Box 1216
Sunninghill 2157, South Africa
011/884-7040, Fax 011/884-7062

WILSON & ASSOCIATES
威爾遜設計協會

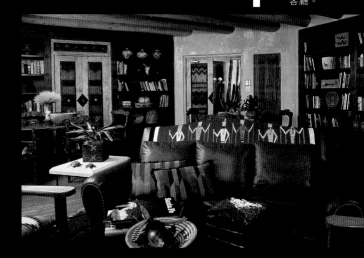

威爾遜協會建立於1975年，並於1978年為現任總裁翠夏‧威爾遜所合併，公司擅長內部建築設計。至今日，公司已經在世上70多家飯店內設計了超過三萬五千個客房。公司提供室內設計全面性的服務，包括：內部空間規劃與設計，建築之証照與管理方面，還有平面裝潢與採購。持續經國家專業協會列入三大室內設計公司之一，威爾遜在年度的設計競賽中亦獲最多殊榮，連續四年獲得同業最大尊敬的榮譽，並五度贏得美國飯店旅館協會的金鑰鎖獎，連續五年獲得住宅設計師的最高榮譽。公司採取總合建築師與設計師的設計手法，為顧客提供從設計理念到落實的全程服務，80多位專家所組成的幕僚群，內含建築師、美學設計師、設計助理及行政同仁，公司的成功實歸功於這群專業人士的多才多藝與豐富經驗。

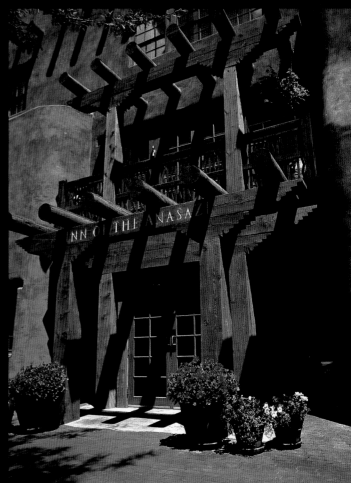

阿納桑士賓館
聖塔費　新墨西哥
客房陽台。

阿納桑士賓館
聖塔費　新墨西市
　客廳。

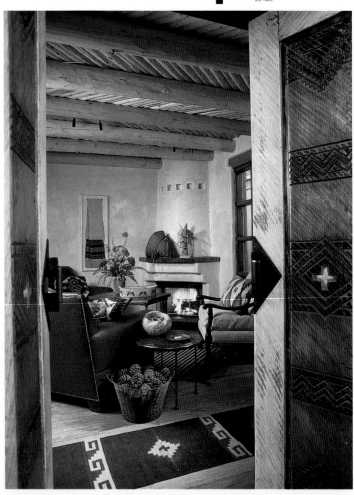

阿納桑士賓館
聖塔費　新墨西市
　客房。

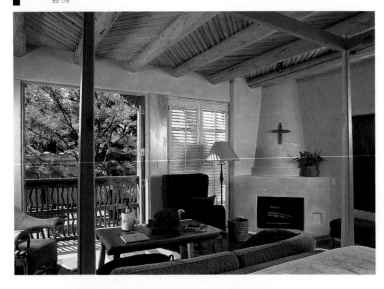

阿納桑士賓館
聖塔費　新墨西市
　大廳壁飾。

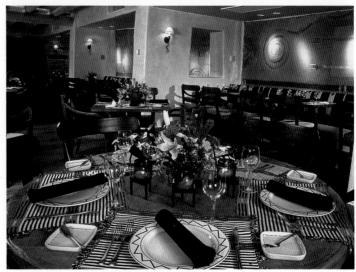

阿納桑士賓館
聖塔費　新墨西市
　餐廳。

面海中心飯店
溫哥華 英屬哥倫比亞區
490個房間的商務旅遊
飯店。
舞廳前廳。

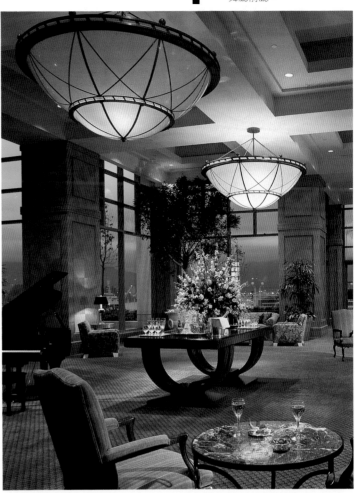

面海中心飯店
溫哥華 英屬哥倫比亞區
特餐餐廳。

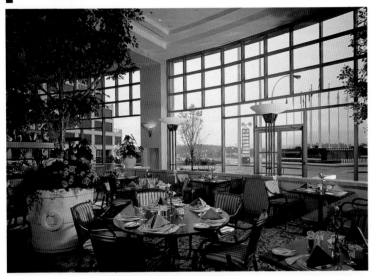

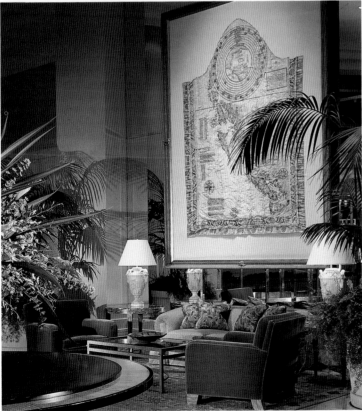

面海中心飯店
溫哥華 英屬哥倫比亞區
大廳休息區。

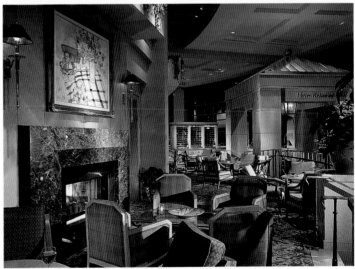

面海中心飯店
溫哥華 英屬哥倫比亞區
大廳休息室。

AiGROUP/ARCHITECTS, P.C.
1197 Peachtree Street
Atlanta, Georgia 30361
404/873-2555

AIELLO ASSOCIATES, INC.
1443 Wazee Street
Denver, Colorado 80202-1309
303/892-7024
Fax: 303/892-7039

BARRY DESIGN ASSOCIATES, INC.
11601 Wilshire Boulevard
Suite 102
Los Angeles, California 90025
310/478 6081
Fax: 310/312 9926

BLAIR SPANGLER INTERIOR AND
GRAPHIC DESIGN, INCORPORATED
2789 25th Street
San Francisco, California 94110
415/285-8034
Fax: 415/285-4651

BRASELLE DESIGN COMPANY
423 Thirty-First Street
Newport Beach, California 92663
714/673-6522
Fax: 714/673-2461

BRENNAN BEER GORMAN/
ARCHITECTS
BRENNAN BEER GORMAN MONK/
INTERIORS
515 Madison Avenue
New York, New York, 10022
212/888-7663
Fax: 212/935-3868

1155 21st Street NW
Washington D.C. 20036
202/452-1644
Fax: 202/452-1647

19/F Queen's Place
74 Queen's Road
Central Hong Kong
852/525-9766
Fax:852/525-9850

CAROLE KORN INTERIORS, INC.
825 South Bayshore Drive
Miami, Florida 33131
305/375-8080
Fax: 305/374-5522

COLE MARTINEZ CURTIS
AND ASSOCIATES
308 Washington Boulevard
Marina del Rey, California 90292
310/827-7200
Fax: 310/822-5803

CONCEPTS 4, INC.
300 North Continental
Suite 320
El Segundo, California 90245
310/640-0290
Fax: 310/640-0009

DESIGN 1 INTERIORS
2049 Century Park East
Suite 3000
Los Angeles, California 90067
310/553-5032
Fax: 310/785-0445

DESIGN CONTINUUM, INC.
Five Piedmont Center
Suite 300
Atlanta, Georgia 30305
404/266-0095
Fax: 404/266-8252

DI LEONARDO INTERNATIONAL, INC.
2350 Post Road
Suite 1
Warwick, Rhode Island 02886-2242
401/732-2900
Fax. 401/732-5315

The Centre Mark Building, Room 608
287-289 Queen's Road
Central, Hong Kong
852/851-7282, 851-7227
Fax. 852/851-7287

DIANNE JOYCE DESIGN GROUP, INC.
2675 South Bayshore Drive
Miami, Florida 33133
305/858-8895
Fax: 305/858-4544

DOW/FLETCHER
127 Bellevue Way SE
Suite 100
Bellevue, Washington 98004
206/454-0029
Fax: 206/646-5904

HAROLD THOMPSON & ASSOCIATES
15260 Ventura Boulevard
Suite 1910
Sherman Oaks, California 91403
818/789-3005
Fax: 818/789-3089

HIRSCH/BEDNER ASSOCIATES
3216 Nebraska Avenue
Santa Monica, California 90404
310/829-9087
Fax 310/453-1182

49 Wellington Street
London, England WC2E 7BN
071/240-2099
Fax 071/240-2050

4/F Kai Tak Commercial Building
317-321 Des Voeux Road
Central Hong Kong
852/542-2022
Fax 852/545-2051

11 Stamford Road
#02-08 Capitol Building
Singapore 0617
65-337-2511, Fax 65-337-2460

909 W. Peachtree Street, N.E.
Atlanta, Georgia
404/873-4379
Fax 404/872-3588

HOCHHEISER-ELIAS DESIGN
GROUP, INC.
226 East 54th Street
New York, New York 10022
212/826-8700
Fax: 212/826-8703

HOWARD-LUACES & ASSOCIATES
101 Aragon Avenue
Coral Gables, Florida 33134
305/446-5431
Fax: 305/446-3884

JAMES NORTHCUTT ASSOCIATES
717 North La Cienega Boulevard
Los Angeles, California 90069
310/659-8595
Fax: 310/659-7120

JOHN PORTMAN & ASSOCIATES
ARCHITECTS AND ENGINEERS
231 Peachtree Street, NE, Suite 200
Atlanta, Georgia 30303
404/614-5252
Fax: 404/614-5553

JOSZI MESKAN ASSOCIATES
INTERIOR ARCHITECTURE
AND DESIGN
479 Ninth Street
San Francisco, California 94103
415/431-0500
Fax: 415/431-9339

LYNN WILSON ASSOCIATES
INTERNATIONAL
116 Anhambra Circle
Coral Gables, Florida 33134
305/442-4041
Fax: 305/443-4276

11620 Wilshire Boulevard, Suite 350
Los Angeles, California 90025
310/854-1141
Fax: 310/854-1149

MDI INTERNATIONAL INC.
DESIGN CONSULTANTS
4 Wellington Street East
Fourth Floor
Toronto, Ontario, Canada
M5E 1C5
416/369-0123
Fax: 416/369-0998

Europe/Middle East
74A Kensington Park Road
London, England W11 2LP
4471 727-5683
Fax: 4471 229-2314

Asia/Pacific Rim
11-15 Wing Wo Street Room 501
Wo Hing Commercial Building
Central Hong Kong
852/815-2325
Fax: 852/544-5412

Caribbean/South America
3 Frederick Street, Port of Spain
Trinidad W.I.
809/624-4430
 Fax: 809/623-1217

MEDIA FIVE
A DESIGN CORPORATION
Media Five Plaza
345 Queen Street
Honolulu, Hawaii 96813
808/524-2040
 Fax: 808/538-1529

MORRIS ARCHITECTS
3355 West Alabama
Suite 200
Houston, Texas 77098
713/622-1180
Fax: 713/662-7021

700 13th Street N.W.
Suite 950
Washington, DC 20005
202/737-1180
Fax: 202/628-2256

Catalina Landing
320 Golden Shore
Suite 340
Long Beach, California 90802
310/437-7175
Fax: 310/437-1827

201 North Magnolia Avenue
Suite 100
Orlando, Florida 32801
407/839-0414
Fax: 407/839-0410

ONE DESIGN CENTER, INC.
2828 Lawndale Drive
Greensboro, North Carolina 27408
919/288-0134
Fax: 919/282-7369

PACIFIC DESIGN GROUP
Australia
Sydney:
343 Pacific Highway
CROWS NEST NSW 2065
612/929-0922
Fax: 612/923-2558

Gold Coast:
Suite 7 2-4 Elliot Street
Bundall QLD 4217
075/38-4499
Fax 075/38-3847

Jakarta:
Suite 1603, Wisma Antara
JL. Medan Merdeka Selatan 17
Jakarta 10110 Indonesia
6221/384-3880
Fax: 6221/384-5329

Hong Kong:
1701 Hennessy House
313 Hennessy Road
Wanchai, Hong Kong
852/834-7404
Fax: 852/834-5675

PACIFIC DESIGN GROUP (cont.)
Fiji:
PO Box 14465
73 Gordon Street
Suva
679/303-858
Fax: 679/303-868

RITA ST. CLAIR ASSOCIATES, INC.
1009 North Charles Street
Baltimore, Maryland 21201-5493
410/752-1313
Fax: 410/752-1335

TEXEIRA, INC.
11811 Bellagio Road
Los Angeles, California 90049
310/471-2355
Fax: 310/440-2149

THE H. CHAMBERS COMPANY
1010 North Charles Street
Baltimore Maryland 21201
410/727-4535
Fax: 410/727-6982

House and Garden, Ltd.
10 Lyford Cay Shopping Center
Nassau, Bahamas
809/362-4140
Fax: 809/362-4828

URBAN WEST, LTD.
685 West Ohio at Union
Chicago, Illinois 60610
312/733-4111
Fax: 312/733-4761

VICTOR HUFF PARTNERSHIP
250 Albion Street
Denver, Colorado 80220
303/388-9140

VIVIAN/NICHOLS ASSOCIATES, INC.
Suite 302, LB 105
2811 McKinney Avenue
Dallas, Texas 75204
214/979-9050
Fax: 214/979-9053

WILSON & ASSOCIATES
3811 Turtle Creek Boulevard
Dallas, Texas 75219
214/521-6753
Fax 214/521-0207

415 East 54th Street, Suite 15D
New York, New York 10022
212/319-0898
Fax 212/486-9729

8342 ½ Melrose Avenue
Los Angeles, California 90069
213/651-3234
Fax 213/852-4758

84A/86A Tanjong Pagar Road
Singapore 0208
65-227-1151
Fax 65-227-6124

P.O. Box 1216
Sunninghill 2157, South Africa
011/884-7040
Fax 011/884-7062

WIMBERLY ALLISON TONG & GOO
ARCHITECTS AND PLANNERS
2222 Kalakaua Avenue
Penthouse
Honolulu, Hawaii 96815
808/922-1253
Fax: 808/922-1250

2260 University Drive
Newport Beach, California 92660
714/574-8500
Fax: 714/574-8550

51 Neil Road, #02-20
Singapore 0208
65/227-2618
Fax: 65/227-0650

Second Floor, Waldron House
57 Old Church Street
London SW3 5BS, England
071/376-3260
Fax: 071/376-3193

Africa 非洲
Bophuthatswana,
 The Palace of the Lost City

Australia 澳大利亞
Cairns
 Plaza Hotel and The Pier
 Ramada Reef Resort

Melbourne
 Bryson Hotel
 Hilton Hotel

Sydney
 Capital Hotel,
 Hilton Hotel
 Radisson Century Hotel

Canada 加拿大
British Columbia, Vancouver
 Waterfront Center Hotel
Niagara Falls
 Sheraton Fallsview

Caribbean Islands 加勒比群島
Aruba
 unidentified

China 中國
Shanghai
 Shanghai Centre

Cook Islands 庫克群島
Sheraton Cook Islands

Fiji 斐濟
Nadi
 Sheraton Fiji

France 法蘭西
Deauville
 unidentified

Hong Kong 香港
Deep Water Bay
 Hong Kong Country Club
Kowloon
 The New World Hotel

Indonesia 印尼
Bali
 Grand Hyatt Bali

Japan 日本
Gotemba
 Belleview Nagao Resort
Okinawa
 unidentified
Tokyo Bay
 Dai-ichi Hotel
Tokyo
 Four Seasons Chinzan-so

Utsunomiya
 Sunhills Country Club

Mexico 墨西哥
Acapulco
 The Villa Vera Hotel and Racquet Club
Monterrey
 Las Misiones Golf and Country Club

Micronesia 麥克尼西亞
Saipan
 Plumeria Resort

Netherlands Antilles 荷屬安提斯群島
St. Maarten
 Port De Plaisnce

New Zealand 紐西蘭
Auckland
 Auckland Club
Christchurch
 Noah's Hotel

Singapore 新加坡
Shangri-La Hotel

South Korea 南韓
Pusan
 Paradise Beach Hotel

Spain 西班牙
Los Millares Golf and Country Club

Tahiti 大溪地烏
Bora Bora
 The Hotel Bora Bora

Taiwan 台灣
Taipei
 The Sherwood Taipei

Thailand 泰國
Bangkok
 The Peninsula Bangkok

United Arab Emeriates 阿拉伯聯合大公國
Dubai
 The Royal Abjar Hotel

United States of America 美利堅合衆國
Alaska 阿拉斯加洲
Anchorage
 West Coast International Inn

Arizona 亞利桑那州
Scottsdale
 Sheraton Scottsdale
Tuscon
 Radisson Hotel

California 加利福尼亞洲
Anaheim
 The Sheraton Anaheim Hotel
Beverly Hills
 The Peninsula Beverly Hills Hotel
Coronado
 Loews Coronado Bay
Fallbrook
 Pala Mesa Resort
Huntington Beach
 Hilton Waterfront
Indian Wells
 Hotel Indian Wells
Laguna Beach
 Surf and Sand
Los Angeles
 The Century Plaza Hotel
 Hotel Bel Air
 Hyatt Regency Lax
 Inter-Continental
 The Wilshire
Newport Beach
 Four Seasons Hotel
 Sheraton Newport
Palm Desert
 Bighorn Country Club
Pasadena
 The Ritz-Carlton Huntington Hotel
Rancho Mirage
 Westin Mission Hills Resort
Redondo Beach
 Portofino Inn At The Marina
San Francisco
 Hyatt Fisherman's Wharf Hotel
 The Pan Pacific San Francisco
 unidentified

Colorado 科羅拉多州
Castle Rock
 Castle Pines Golf Club
Central City
 Bullwhackers Gaming Establishment
Denver
 Embassy Suites,
 Westin Hotel Tabor Center
Telluride
 Doral Telluride
Vail
 The Vail Athletic Club

Delaware 德拉瓦州
Wilmington
 Dupont Hotel

Florida 佛羅里達州
Bal Harbour
 Sheraton Bal Harbour
Coral Gables
 Colonnade Hotel
 Hyatt
Fisher Island
 Fisher Island Clubhouse

Coconut Grove
 Grand Bay

Fort Lauderdale
 Sheraton Suites Plantation
 Westin
Key West
 Hyatt

Miami
 Hotel Intercontinental
 Turnberry Isle Hotel
 Williams Island
Orlando
 Disney's Yacht Club Resort
 Disney's Port Orleans Resort
 Disney World
 Disney's Vaction Club Resort
 The Grand Floridian Beach Resort
 Disney World
Palm Beach
 The Ocean Grand Hotel
St. Petersburg
 Don Ce Sar
West Palm Beach
 Palm Beach Airport Hilton

Georgia 喬治亞州
Atlanta
 Hotel Nikko,
 J. W. Marriott
 The Suite Hotel Underground Atlanta
College Park
 The Hyatt Atlanta Airport

Hawaii 夏威夷州
Honolulu
 Hilton Hawaiian Village
 New Otani Kaimana Beach Hotel
Kauai, Poipu, Kauai
 Hyatt Regency
Kohala Coast
 Mauna Lani Bay Hotel and Bungalows
Lanai
 Lodge at Koele
Maui
 Grand Hyatt Wailea
 Sea Ranch Cottages
 Stoffer Wailes
 Unidentified

Illinois 伊利諾州
Chicago
 The Balden Stratford
 Hyatt Regency Suites
 Inter-Continental
 The Palmer House Hilton
Schaumburg
 The Hyatt Regency Wood Field

Maryland 馬里蘭州
Baltimore
 Doubletree Inn At The Colonnade
 Harbor Court Hotel
 Sheraton Inner Harbor Hotel
 The Octogon U.S.F.& G. Mt.
 Washington Campus
Germantown
 Grayson's Restaurant

Michigan 密西根州
Grand Rapids
 The Amway Grand Plaza
Kalamazoo
 Radison Plaza Hotel Kalamazoo Center

Louisiana 路易西安那州
New Orleans
 Windsor Court Hotel

New Jersey 新澤西州
Seacaucus
 Plaza Suite Hotel

New Mexico
Santa Fe
 Inn of the Anasazi

New York 紐約
New York City
 Edison Hotel
 The Peninsula Hotel
 Grand Bay
 The Ramada Renaissance Hotel-Times
 Square
 Sherry Netherland
 The Sheraton Manhattan Hotel

North Carolina 北卡羅來納州
Ashville
 Grove Park Inn
Badin Lake
 Uwharrie Point Lodge
Raleigh
 Washington Duke Inn and Golf Club

Ohio 俄亥俄州
Cleveland
 Cleveland Society Center Marriott

Pennsylvania 賓夕凡尼亞州
Philadelphia
 The Rittenhouse Hotel

South Carolina 南卡羅來納州
Columbia
 Forest Lake Club

Texas 德克薩斯州
Austin
 Guest Quarters Austin

Dallas
 Doubletree Hotel/Park West
Houston
 Westchase Hilton Hotel
 Wyndham Greenspoint
San Antonio
 HotelFairmount

Virginia 維吉尼亞州
Richmond
 The Jefferson Hotel
 The Richmond Airport Hilton

Washington 華盛頓州
Everett
 Everett Quality Inn
Kirkland
 Woodmark Hotel
Leavenworth
 Best Western Icicle Inn
Seattle
 Seattle Ramada Hotel
Wenatchee
 West Coast Wenatchee Center Hotel

Washington, DC 華盛頓特區
 Courtyard By Marriott
 The Sheraton Carlton
 Washington Court Hotel

Yugoslavia 南斯拉夫
Belgrade
 unidentified

觀光旅館設計

定價：800元

出 版 者：新形象出版事業有限公司
負 責 人：陳偉賢
地　　址：台北縣中和市中和路322號8Ｆ之1
門　　市：北星圖書事業股份有限公司
　　　　　永和市中正路498號
電　　話：9229000(代表)　　ＦＡＸ：9229041

原　　著：Rockport Publishers, Inc.
編 譯 者：新形象出版公司編輯部
發 行 人：顏義勇
總 策 劃：陳偉昭
美術設計：葉辰智、張呂森、蕭秀慧
美術企劃：蕭秀慧、張麗琦、林東海

總 代 理：北星圖書事業股份有限公司
地　　址：台北縣永和市中正路391巷2號8樓
電　　話：9229000(代表)　　ＦＡＸ：9229041
郵　　撥：0544500-7北星圖書帳戶
印 刷 所：香港

行政院新聞局出版事業登記證／局版台業字第3928號
經濟部公司執／76建三辛字第214743號

本書文字、圖片均已取得美國Rockport Publishers,
Inc.合法著作權，凡涉及私人運用以外之營利行爲，
須先取得本公司及作者同意，未經同意翻印、剽竊
或盜版之行爲，必定依法追究。

■本書如有裝釘錯誤破損缺頁請寄回退換■
中華民國84年5月

國立中央圖書館出版品預行編目資料

觀光旅館設計／Rockport Publishers原著；新
形象出版公司編輯部編譯. -- 臺北縣中和市
：新形象，民84
　面；　公分
譯自：Hotel design
含索引
ISBN 957-8548-74-5(精裝)

1. 旅館 － 設計

992.6　　　　　　　　　84000021

BOOK DEVELOPMENT AND EDITORIAL
ROSALIE M. GRATTAROTI

BOOK DESIGN
LAURA HERRMANN

DESIGN AND PRODUCTION
SARA DAY

COVER DESIGN
SARA DAY

PRODUCTION MANAGER
BARBARA STATES

PRODUCTION ASSISTANT
PAT O'MALEY

First published in the United States of America by:
Rockport Publishers, Inc.
146 Granite Street
Rockport, Massachusetts 01966
Telephone: (508) 546-9590
Fax: (508) 546-7141
Telex: 5106019284 ROCKORT PUB

Other distribution by:
Rockport Publishers, Inc.
Rockport, Massachusetts 01966

Printed in Hong Kong